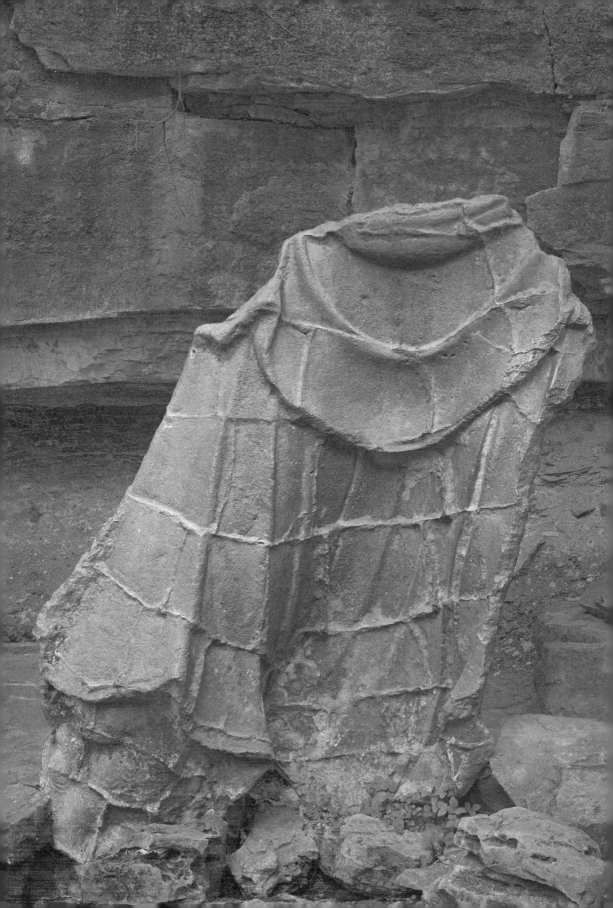

郑岩／著

铁袈裟

艺术史中的毁灭与重生

生活・讀書・新知 三联书店

Copyright © 2022 by SDX Joint Publishing Company.
All Rights Reserved.

本作品版权由生活·读书·新知三联书店所有。
未经许可,不得翻印。

图书在版编目(CIP)数据

铁袈裟:艺术史中的毁灭与重生/郑岩著.—北京:
生活·读书·新知三联书店,2022.1(2023.3 重印)
ISBN 978 – 7 – 108 – 07196 – 5

Ⅰ.①铁…　Ⅱ.①郑…　Ⅲ.①艺术史 – 世界　Ⅳ.① J110.9

中国版本图书馆 CIP 数据核字(2021)第 124765 号

责任编辑	王振峰　崔　萌
装帧设计	康　健
责任校对	常高峰
责任印制	董　欢
出版发行	生活·讀書·新知 三联书店
	(北京市东城区美术馆东街 22 号 100010)
网　　址	www.sdxjpc.com
经　　销	新华书店
印　　刷	天津图文方嘉印刷有限公司
版　　次	2022 年 1 月北京第 1 版
	2023 年 3 月北京第 3 次印刷
开　　本	720 毫米 × 1000 毫米　1/16　印张 25.5
字　　数	300 千字　图 231 幅
印　　数	10,001 – 14,000 册
定　　价	98.00 元

(印装查询:01064002715;邮购查询:01084010542)

目 录

引 言 ... 1

正 编 ... 17
 一、"铁袈裟"不是铁袈裟 ... 19
 二、武则天的金刚力士像 .. 43
 三、打碎铜铁佛 .. 68
 四、高僧的诗咏 .. 76
 五、将衣为信禀 .. 101
 六、重塑历史 .. 113
 七、讲述的深处 .. 142
 八、圣光散去 .. 180

外 编 ... 209
 九、阿房宫图 .. 211
 十、龙缸和乌盆 .. 252
 十一、六舟的锦灰堆 .. 286
 十二、何处惹尘埃 .. 338

补 记	364
鸣 谢	365
插图来源	366
参考文献	375

引 言

这本小书讨论的对象是"碎片"。

历史写作的碎片化,是近年来史学界争论较多的一个问题。但这里所说的"碎片"不是比喻意义上的,而是取其本义,指的是可触可感的实物,因此与史学界的争论没有直接的关系。

就像考古学家发掘古人遗弃之物一样,艺术史研究从某种意义上说便是起于碎片。唐人张彦远《历代名画记》卷三标题"记两京外州寺观画壁"小字注曰:"会昌中多毁拆,另亦具载,亦有好事收得画壁在人家者。"[1] 又曰:

> 会昌五年,武宗毁天下寺塔,两京各留三两所,故名画在寺壁者,唯存一二。当时有好事,或揭取陷于壁。已前所记者,存之盖寡。先是宰相李德裕镇浙西,创立甘露寺,唯甘露不毁。取管内诸寺画壁,置于寺内……[2]

李德裕是灭佛的积极建言者,但对佛教艺术的态度却较为宽松。他创立的浙西润州甘露寺(遗址在今镇江城东北江滨北团山后峰)[3],保存有晋之戴逵、

图1 1525—1527年出版的一本指责宗教改革运动破坏圣像圣物的小册子的插图

顾恺之,宋之陆探微、谢灵运,梁之张僧繇,隋之展子虔,唐之韩幹、陆曜、唐湊、吴道子、王陁子所绘壁画[4],堪称一处名家真迹的收藏室。

宋人郭若虚《图画见闻志》还提到,会昌法难之后,成都人胡氏"乃募壮夫,操斤力劂于颓垒之际",得展子虔及唐人薛稷壁画,建宝墨亭以储藏,并请司门外郎郭圆作记,"自是长者之车,益满其门矣"[5]。

类似的做法也见于欧洲。1517年,德国维滕堡大学神学院教授马丁·路德(Martin Luther)发起的宗教改革,杂有激进的"圣像破坏运动",一些民众采取暴力手段攻击教堂[6](图1)。在圣像和圣物的宗教意义被否定的同时,部分新教学者开始将其当作艺术品来收藏,并从审美的角度加以研究。17世纪,欧洲许多新教教堂开辟出专门的房间,用以存放艺术品,成为博物馆的雏形。

欧洲圣像破坏运动之后的收藏者,面对的是物的片断。这些片断脱离了原来所属的教堂,回归到事物本身;在艺术领域,则转换为"作品"。[7]

在后来的几个世纪，这些作品在"美术"（fine arts）这一概念下被重新归类，分属于绘画、雕塑、工艺品等。散存的圣像、圣物被逐步连缀为首尾相继、肢体完整的艺术史著作和博物馆陈列，以展现艺术自身的生命力。

作为世界上第一部绘画通史，《历代名画记》的写作是在艺术品无数次历劫后的补牢之举。张彦远痛心疾首地写道，汉末董卓之乱，图画为军人取为帷囊，所余七十多车，在西迁时半数遗弃于大雨中；胡族入洛，魏晋藏蓄大量被焚；南北积累历尽磨难，十不存一；隋炀帝下扬州，中道船覆，随驾名画大半沦弃，其遗珠几经易手，终归唐朝，但运送绘画的船在砥柱忽遭漂没，所存十无一二；安史之乱和武宗之厄，又雪上加霜[8]……但是，凭着这些艺术品的碎片，张彦远仍建立起一座体制宏大的绘画史殿堂。

艺术史著作卷帙浩繁，博物馆更是包罗万象，对特定题材、风格、技术、流派的展示，井然有序，眉目清晰。我们几乎忘记了所面对的只是碎片的碎片，更忘记了碎片所经历的种种劫难。当研究者试图结合作品的各种外部因素去理解和解释其美好的形式时，那些一度被否定的宗教价值也借机复活，破碎的作品因此不再破碎。

与这种倾向不同，本书试图重新关注碎片特定的形态。碎片本身之所以重要，是因为它瓦解了艺术品的完整性和视觉边界，可以引导出一些不为我们所注意的新问题。

其一，当我们意识到碎片原属于某个完整的有机体时，便会试图重构其物质和历史语境，不再止步于碎片本身。一件完美的瓷器，只可远观，不可近玩；而破碎却使我们看到了器物的内部空间、断裂后露出的胎体，感受到器壁的脆弱、茬口的锋利。新的视野激发出丰富的想象力和无法遏制的修复欲望，反过来使我们对完整的器物产生了更为深刻的认识。艺术史上最著名的案例，当属复原巴黎卢浮宫博物馆所藏"米洛的维纳斯"（Venus de Milo）断臂的种种传奇。新近的例子，是近年来利用数字技术所做的努力。研究者

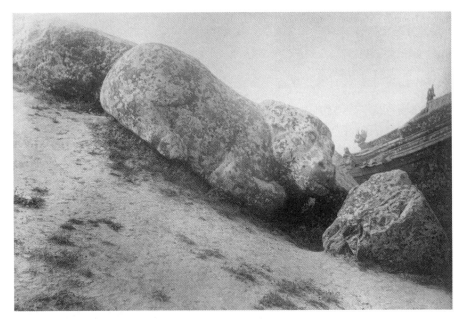

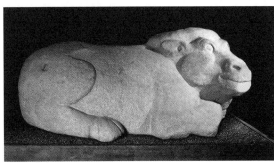

图2 早年拍摄的尚在西汉霍去病墓封土原位的石牛

图3 脱离了霍去病墓封土的石牛

用虚拟手段,将散存于世界各地公私藏家手中的佛教造像碎片,恢复到原来所属的石窟空间中。[9]他们不再将碎片看作独立的艺术品,而通过对原境(context)的重构,将具有雕塑形态的"局部"归位到建筑,乃至历史和文化空间中加以观察和理解。同样地,当我们认识到西汉霍去病墓的十几件石刻原属于墓上封土的组成部分时(图2),就不再将它们看作具有独立价值的"雕塑"(图3)了,而是重构出一个巨大和复杂的宗教艺术景观,在这一新的

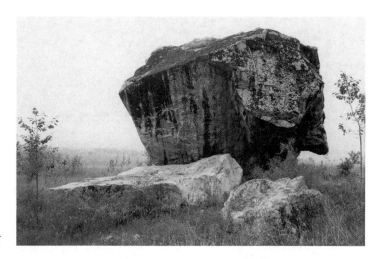

图4
嵩山南麓启母石

基础上重新探索作品的材质、技术、形式、主题、意义,以及背后的人物与事件。[10]

其二,在特定的历史条件下,碎片也会被看作完整的实体。例如,河南登封嵩山南麓万岁峰下一块高约10米、周长43.1米的天然巨石,本是山崩而坠的碎片,但早在西汉时就被认作夏启之母的化身[11](图4)。武帝时为此石建庙[12],东汉延光二年(123),颍川太守朱宠于庙前建神道、石阙。[13]这些设施和随后的各种祭祀活动,将巨石转化为一座纪念碑。在空旷的野外,它体量巨大,富有视觉冲击力,具备一种圣物所需的形式特征。它超越了不稳定的物质外形,而成为一个完整的信仰体系中的焦点和符号。[14]在这种情况下,我们除了关注碎片的形态本身,还有必要讨论赋予其象征性的文化传统、宗教观念、政治动机,探讨各种内部因素和外部因素之间连接的机制和渠道。

其三,碎片之间的缝隙也值得关注。缝隙是停顿、缺环、空洞、虚无;然而,就像泉水、瀑布从大地的间隙流出一样,这些狭小的部分也予人极大的想象空间,如众妙之门,玄之又玄。殷商的占卜,便是对钻、凿、灼烤之

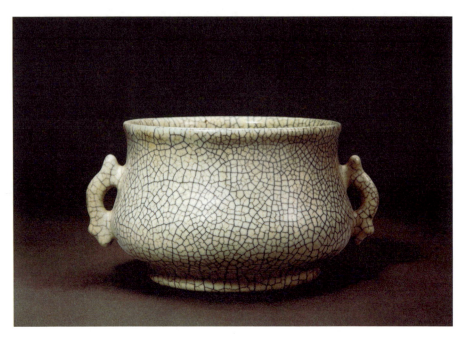

图 5 故宫博物院藏南宋哥窑灰青釉鱼耳簋式炉

后甲骨上裂纹的解释。"卜"[15]字本身,象声,也象形,一长一短的两画,即是龟甲的裂纹。裂纹是神圣的缝隙,是神明对商王叩问的回答。据《淮南子》等书记载的传说,万岁峰下的启母石破北方而生启[16],裂开的缝隙是生命神圣的通道。到了宋代,哥窑瓷器上"百圾破"的开片,金丝铁线,八方交错,技术的局限又转化为审美的趣味(图5)。一件瓷器破碎后补缀的锔钉,断断续续,勾勾连连,也构成一部文化史。[17]

其四,碎片是破碎的结果,而破碎是事件。一件瓷器被打破是事件,外力的撞击、四散的肢体、落地时尖厉的声音,皆会带来心灵的快感或阵痛;挽救、担当、辩解、隐瞒、推诿、拼对、修复、丢弃、掩埋、惊愕、窃喜、哀悼、追忆、忘记等也都是事件,这样,我们便有可能通过碎片与破碎本身,讨论一种涵盖内部、外部多种因素的物的总体史。

这几点碎片式的思考尚不足以从理论层面概括碎片在艺术史研究中的全部意义。理论分析、推演和表述不是我的专长,在这本书中,我用更多的笔墨讲故事,而不是直接讨论概念。本书正编是一块残铁的变形记。所谓的"铁袈裟",原属于山东长清灵岩寺一尊唐代金刚力士像,是晚唐的灭佛运动造就的碎片。文献中的信息,以及李邕碑和碑文,也都是碎片。通过多种碎片的拼合,可以大致完成对金刚力士像的修复性研究。这项工作无疑受益于传统艺术史——如果没有近代雕塑概念的传入,我们断不会认识到这些古代造像的文化价值。[18]但是,"铁袈裟"恰恰被抱持着近代"美术"概念的学者们错过了,也许是因为它过于残破,人们在排斥附会于其上的旧说时,也忽略了物本身。我十几年前的一篇短文,旨在恢复残铁本来的面目,却也暗含着对于宋代以来各种文本和话语的轻视。[19]对这种疏失的反思,启发我重新探究"铁袈裟"与各时期的历史背景、文化传统的关联。我试图说明,除了"铁袈裟"所属铁像的原意,铁像被破坏的过程、碎片在后世产生的新意义也同样重要。我以黄易的游踪开篇,目的便在于将这块残铁拉回到时间与空间的原境中,拉回到物与人的关系中——当然不只是清代的灵岩寺。

多年前,我与汪悦进教授合著的《庵上坊》[20]一书已涉及作品在接受史中意义的转变。与《庵上坊》不同的是,本书还探讨了对艺术品的毁灭、想象、聚合、再造。我用了很多篇幅讨论"铁袈裟",其中一些关键词在"外编"进一步展开。外编是四个案例,可以独立存在,分别阅读。它们之所以并列于此,是因为涉及的问题彼此关联,而不是相互重合。关于阿房宫图画的研究是一篇旧作,我略加删减、调整后收入书中,以与其他案例相互比照。当初正是从这篇文章开始,我注意到历史上艺术品破坏的问题。关于阿房宫的想象和虚构,是对攻击与毁灭的抗拒,破坏后的空白,正可以填补上最绚烂的图画。那组在秦代并没有建成的宫殿,依赖于人的想象力,在后世构建得眉眼分明。在这里,我附带讨论了图像虚构所使用的语言,借此观察

虚无缥缈的概念如何具体地转化为实实在在的形象。

"破碎"一词在景德镇的龙缸中再次显现。灵岩寺高僧仁钦的诗跳跃太大，我们可以凭借督陶官唐英出神入化的散文及其背后的故事推想"铁袈裟"被神化的具体过程。而那个囚禁着死者灵与肉的乌盆，恰好是龙缸的"反义词"和"对偶句"。《龙缸记》和《乌盆记》这两个文学性的文本说明，将没有生命的器物加以拟人化，是一种普遍的传统。这里的殉道者和受难者不再是一座城市、一件艺术品，而是鲜活的生命。就材料的性质而言，这一节走得较远，超出了艺术史惯常的范围。我所讨论的对象并不可见，那件破损的龙缸已经佚失，但这并不重要，因为只有在《龙缸记》中，它才被转换为一件艺术品。乌盆过于普通，我们完全可以凭借日常经验来画出它的肖像。在我看来，艺术史之所以能够作为一个独立的学科存在，固然与其独特的研究对象有关，然而，更重要的还在于它有一整套提出问题和分析问题的角度与方法。所以，我在对文学性文本的研究中，仍特别留意器物的形态和视觉特征。

六舟和尚的锦灰堆作品《百岁祝寿图》以特殊的技术将破碎的古物加以诗化，在形式上偏离了艺术主流。通过对题跋的解析，我们可以观察这件具有"现代艺术"特征的作品在当时的环境中所引发的反应。这种讨论与对"铁袈裟"接受史的研究相呼应，从中我们还会注意到，一些现当代艺术作品与历史上这类"非主流"的作品有着惊人的相似之处，尽管后来的艺术家们未必熟悉那些古代的作品。

从艺术家徐冰描写纽约世贸中心"双子塔"倒塌的文字，可以遥想武则天所造大像崩坏时的场面；古代艺术与当代艺术的暗合，并不意味着二者之间必然存在着一种传承有绪的风格谱系，而是因为今天的艺术家仍然面对着那些古老的问题。因此，对于当下的艺术实践而言，艺术史的意义不只是为虔诚的膜拜者提供用以传移模写的范本，或者为勇敢／轻狂的挑战者树立可供突破／冒犯的靶子，而是提醒今人不断思考那些古老的、永恒的命题，并

继续寻找新的答案。

老实说,我用徐冰的作品结尾,是给自己出了一道难题。纽约"9·11"纪念馆中"最后的柱子"很容易使人联想到"铁袈裟"。与这根柱子完全不同,徐冰的作品是对于事件本身的超越,这提醒我们注意过分强调因果关系的历史学阐释所存在的局限性。正如我试图用"铁袈裟"、锦灰堆等例子来反思传统艺术史写作的范式一样,全书对于物的执着,也受到了"无一物"的质问。这一作品提醒我们,在试图走出某一个封闭的房间时,不必再去建立另外一个封闭的房间。因此,在这里,我希望它不只是这本书的结尾,而是新思考的开端。

这本书没有涉及学者们讨论较多的文人画。实际上,同样的问题也存在于艺术史的这一传统领域。例如,文人画中不乏对于王朝倾覆的强烈反应,项圣谟的《朱色自画像》(图6)便是在1644年听闻大明京师陷落之后所作[21]。画家题诗的开头曰:"剩水残山色尚朱,天昏地黑影微躯。"诗中称甲申事变后"天昏地黑",而原本应以水墨画出的山水却反转为朱色,明喻朱明王朝。残破出现于文字中,图像的山河则完整如故;画里人物面貌泰然,诗行字字血泪,文字与图像呈现出十分复杂的关系。另一个例子是石涛晚年所作《梅花诗画册》(1705—1707,图7)中的一叶。[22]石涛原名朱若极,有明宗室的血统。清朝建立时,石涛尚在幼年,因此他并不以遗民自居。题诗中所说的"古遗民"是更具有普遍意义的概念。几欲断裂的树枝和仍在怒放的花朵,象征着士人自身内在的精神力量,这种力量超越了某一个王朝的沉浮,也超越了其个人的得失。面对这类作品时,将图像内部的元素和历史事件结合起来进行深入挖掘是非常值得的。

我赞成将艺术和历史打通的开放性、综合性研究,除此之外,这本书所强调的还有作品本身的物质性。[23]传统历史学研究也常常使用物质性材料,却并不特别注重文献史料的物质性[24];而艺术史则强调研究对象的"在

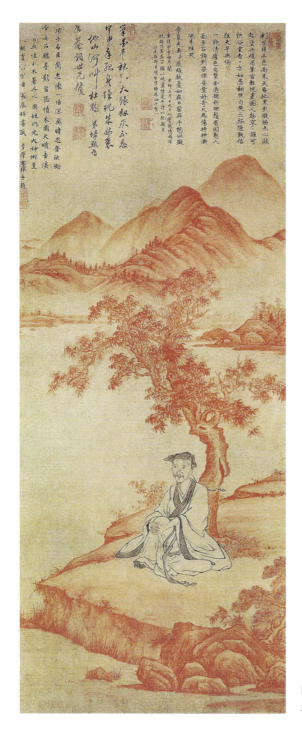

图 6
项圣谟《朱色自画像》

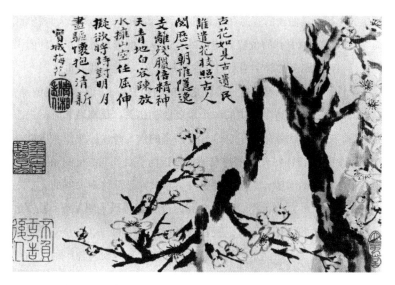

图 7 石涛《宝城梅花》

场"。艺术史家面对的正是一种物质性和视觉性的历史,对于其形状、材质、技术等内部因素的关心,是艺术史的基本姿态。因此,本书的取材范围不再限于如绘画或雕塑等某一种具体的艺术形式,而涉及造像、城市、建筑、器物、文学、金石和装置等更广泛的领域,试图由毁灭、破碎、再生、聚合等多元的角度,发掘物质性在艺术史研究中的潜力。

今天,艺术的概念和形式正在发生着巨大的变化——也许历来都是如此。那么,艺术史的研究对象就不必固守在传统博物馆内部的某一个库房或展厅,尽管那种方式的研究仍有不可低估的价值。我曾多年供职于美术学院,是那些日新月异的艺术实践的旁观者,新的风景不断启发我重新思考古代艺术史的概念、分类和写作形式,这就是我将这本书零零碎碎地一直写到自己并不十分熟悉的当代艺术的原因。尽管如此,我并没有野心穷尽所有的方面,如果本书的讨论尚有积极的意义,我更期待其他学者扩展和深化对这些问题的研究。

除去作为物的碎片多样的形式,这本书还特别注重对碎片意义变迁的讨论。考古学同样是研究物的学科,但与艺术史存在着微妙的差别,前者更多地将物看作标本[25],而艺术史则强调作为作品的物本身独有的价值。另一个差别在于,一尊被考古学家从地下唤醒的秦俑,乃是"不知有汉,无论魏晋",所以,人们可以凭借它讨论秦代的历史,而不涉及其他时代的问题。而本书所讨论的许多物品在诞生之后,继续存活于多个历史时期,并产生出不同的价值和意义。

艺术作品作为文物(monument),其意义不仅体现于符合某种客观的审美标准(这种标准是否存在,已被人们深刻地质疑)的所谓"艺术价值",李格尔(Alois Riegl)还提醒我们注意其另外两种价值,即对于已经过去的、不复存在的人物或事件具有纪念性的历史价值,以及与今人对时间的感受和情感相关的年代价值。[26]这些价值之间的关系错综复杂,说明作为文物存在的艺术品,始终处在历史大钟顺时和逆时的彼此作用之中。更为复杂的是,各种偶然与必然的事件、人物不断加入进来,使得大钟的表盘变得凹凸不平。只有将艺术作品的意义,与产生这些作品的时代背景结合起来,才有可能清理出一些头绪;也只有把流传、使用过程中的意义一并考虑进来,将"意义"设定为复数形式,时间才变成流动的。

需要再重复一遍,这不是一部关于艺术品碎片的通史,不是要用碎片重新构织一个完整的故事。我不是一位超市管理员,无意将来源不同的材料按照年代、类别、材质或者其他什么标准成行成列地安置到一个预先准备的理论框架中,我只是将这些光怪陆离的碎片堆放在一起,一些部分彼此连接紧密,一些部分互相交错,一些部分若即若离,其间的缝隙又让思绪获得解放,游离出去。读者朋友不妨将这本书看作对六舟锦灰堆笨拙的模仿,在遇到那些令人兴奋的情节时,我偶尔也冒出一些旁逸斜出的句子,即六舟所谓"未免孩儿气象"。

［1］张彦远撰，毕斐点校：《明嘉靖刻本历代名画记》，中国美术学院出版社，2018年，卷三，第7a叶。

［2］同上书，第18b叶。

［3］以下古地名与今名相同者，不再注明今名。

［4］张彦远撰，毕斐点校：《明嘉靖刻本历代名画记》，卷三，第19a~b叶。

［5］郭若虚撰，黄苗子点校：《图画见闻志》，人民美术出版社，1963年，卷五，第133页。

［6］关于圣像崇拜与破坏的研究，见 David Freedberg, *The Power of Images: Studies in the History and Theory of Response*, Chicago: The University of Chicago Press, 1989。

［7］李军：《可视的艺术史——从教堂到博物馆》，北京大学出版社，2016年，第46页。

［8］张彦远撰，毕斐点校：《明嘉靖刻本历代名画记》，卷一，第3a~5a叶。

［9］Katherine R. Tsiang（蒋人和）et. al., *Echoes of the Past: The Buddhist Cave Temples of Xiangtangshan*, Chicago and Washington D. C.: Smart Museum of Art, The University of Chicago, Arthur M. Sackler Gallery, Smithsonian Institution, 2010；巫鸿、郭伟其主编：《遗址与图像》，中国民族摄影艺术出版社，2017年，第108~215页。

［10］郑岩：《逝者的面具——汉唐墓葬艺术研究》，北京大学出版社，2013年，第18~54页。

［11］《汉书·武帝纪第六》："春正月，行幸缑氏。诏曰：'朕用事华山，至于中岳，获驳麃，见夏后启母石……'"应劭曰："启生而母化为石。"文颖曰："在嵩高山下。"（《汉书》，中华书局，1962年，第190页）关于各种宗教和信仰中神石的研究，见米尔恰·伊利亚德（Mircea Eliade）《神圣的存在——比较宗教的范型》（晏可佳、姚蓓琴译，广西师范大学出版社，2008年），第206~229页。

［12］《汉书·郊祀志第五下》：明帝"又罢……孝武薄忌泰一、三一、黄帝、冥羊、马行、泰一、皋山山君、武夷、夏后启母石、万里沙、八神、延年之属……候神方士使者副佐、本草待诏七十余人皆归家"（《汉书》，第1257~1258页）。

[13] 吕品编著：《中岳汉三阙》，文物出版社，1990年，第23～45页。

[14] 米尔恰·伊利亚德（Mircea Eliade）：《神圣的存在——比较宗教的范型》，第421页。

[15]《说文解字》释卜："灼剥龟也，象灸龟之形，一曰象龟兆之纵横也。"（许慎撰：《说文解字》[附检字]，中华书局，1963年，第69页）又见罗振玉《殷商贞卜文字考》（1910，玉简斋印本），第24～25叶。

[16]《汉书·武帝纪第六》颜师古注引《淮南子》佚文："启，夏禹子也。其母涂山氏女也。禹治鸿水，通轘辕山，化为熊。谓涂山氏曰：'欲饷，闻鼓声乃来。'禹跳石，误中鼓。涂山氏往，见禹方作熊，惭而去，至嵩高山下化为石。方生启，禹曰：'归我子！'石破北方而启生。"（《汉书》，第190页）

[17] 谢明良：《陶瓷修补术的文化史》（修订版），台湾大学出版中心，2020年。

[18] Stanley K. Abe（阿部贤次），"From Stone to Sculpture: The Alchemy of the Modern," *Treasures Rediscovered: Chinese Stone Sculpture from the Sackler Collections at Columbia University*, Miriam and Ira D. Wallach Art Gallery, Columbia University, 2008, pp.7-16.

[19] 郑岩：《山东长清灵岩寺"铁袈裟"考》，山东大学东方考古研究中心编：《东方考古》第2集，科学出版社，2006年，第206～214页。

[20] 郑岩、汪悦进：《庵上坊——口述、文字和图像》（修订版），生活·读书·新知三联书店，2017年。

[21] Peter C. Sturman（石慢）and Susan Tai（戴星舟）eds., *The Artful Recluse: Painting, Poetry, and Politics in Seventeenth-century China*, Munich, London, New York: Prestel Verlag, 2012, p.169.

[22] Marilyn Fu（王妙莲）and Shen Fu（傅申）, *Studies in Connoisseurship: Chinese Painting from the Arthur M. Sackler Collection in New York and Princeton*, Princeton: Princeton University Press, 1987, p.299.

[23] 在这一点上，我要感谢巫鸿（Wu Hung）的两本书对我的启发，即 *The Double Screen: Medium and*

Representation in Chinese Painting（Chicago: University of Chicago Press, 1996，中文版见文丹译，黄小峰校《重屏——中国绘画中的媒材与再现》，上海人民出版社，2009年）和 *A Story of Ruins: Presence and Absence in Chinese Art and Visual Culture*（Princeton: Princeton University Press, 2012，中文版见肖铁译，巫鸿校《废墟的故事——中国美术和视觉文化中的"在场"与"缺席"》，上海人民出版社，2012年）。

[24] 陆扬新近组织的一次会议，即倡言同时重视史料的文本性与物质性，这是值得重视的新变化（陆扬：《文本性与物质性交错的中古中国专号导言》，荣新江主编《唐研究》第23卷，北京大学出版社，2017年，第1~5页）。

[25] 我印象最深的是20世纪80年代我第一次参加田野考古实习时对大量古代陶片的处理。按照老师的指导，在完成对数量陶质、陶色等指标的统计后，除选取少量的标本，大量的陶片就地掩埋。

[26] 阿洛伊斯·李格尔（Alois Riegl）：《对文物的现代崇拜：其特点与起源》（"The Modern Cult of Monuments: Its Character and Its Origin"），陈平译，钱文逸、毛秋月校订，中、英文见巫鸿、郭伟其主编《遗址与图像》，第216~245、246~273页。

正编

一段残铁的前世今生

一、"铁袈裟"不是铁袈裟

清嘉庆二年（1797）正月初七，济宁运河同知黄易（1744—1802）与女婿李大峻等出济宁东门[1]，去往泰山访古。

早在乾隆五十一年（1786）和五十四年，黄易就在山东嘉祥发掘出东汉武氏祠、武氏阙及武斑碑等石刻，蜚声学界。乾隆五十三年三月，黄易第一次登泰山访碑。此后数年，他历经丧母、负债、疾病的困顿[2]，却并未终止野外考察。黄易于乾隆六十年五月再登泰山，嘉庆元年（1796）秋访碑嵩洛，都有不少收获。这次出行，是他第三次岱麓访碑，也是他丁忧期间又一次重要的学术活动。

大雪过后，天气寒冷，道路泥泞。黄易等人绕道邹城、曲阜、大汶口，四天后方才行至泰安。泰山盘路积有冰雪，无法登涉。他们只好继续北行，十三日到达济南府治历城。黄易等在历城停留多日，估计泰山的冰雪已有所融化，二十六日，又与钱塘（今属杭州）人江凤彝[3]一起向南折返。

长清方山脚下的灵岩寺，是从历城去往泰山的必经之地。二十八日，黄易等从张夏行三十里至靳庄，再南行，便望见宛如弥勒侧坐的明孔山。又行数里，过"灵岩胜境"[4]石坊，古寺便在眼前。时令虽在隆冬，但黄易留在日记中的文字，却是一派生机：

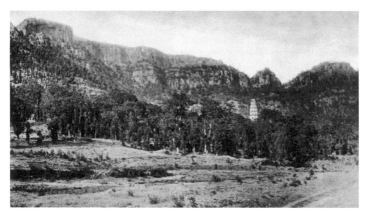

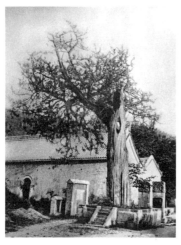

图 1.1 沙畹 1907 年拍摄的灵岩寺全景

图 1.2 沙畹 1907 年拍摄的摩顶松

> 山翠扑人，峰攒万笏，浓绿间隐隐古寺，辟支塔、功德顶证明龛踞最胜处。入寺，古碑满目，不能数计。[5]

目前所知年代最早的灵岩寺照片，是法国学者沙畹（Édouard Chavannes）在黄易来此一百一十年之后拍摄的，其中一幅远景差可与黄易日记对读（图1.1）。

黄易提到的寺内传为唐代高僧玄奘手植的摩顶松，也见于沙畹的照片（图1.2）。看罢这棵古树，黄易又在般若殿小憩，安排拓工在僧人协助下拓

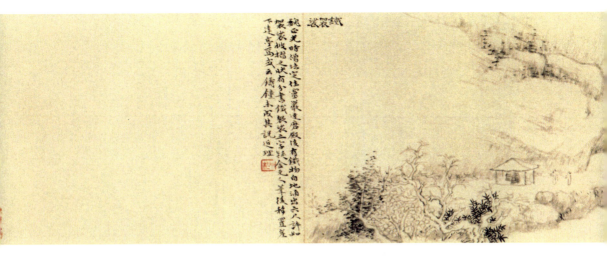

图 1.3 黄易《岱麓访碑图》之《铁袈裟》

碑。之后,他们换上轻履,一鼓作气,登上方山功德顶。忽听得爆竹连天,清脆的声响在山谷回荡,黄易心情大好。

第二天,他游览了山上的乾隆行宫,又行至寺内甘露泉边,坐下来向东眺望远山高处的朗公石。朗公石像一位侧身而立的僧人,轮廓分明,引人遐思。这一日,黄易还安排工人拓取了几处唐宋刻石。访碑是既定的目标,登山赏泉的快乐则是对野外工作的奖赏。此外,最令他感兴趣的,还有所谓的"铁袈裟"。他在日记中写道:

> 扪铁袈裟。其上分书三字,下有篆文,剥蚀难辨。或云此铸钟未成也,说亦近理。[6]

黄易擅丹青,常以书画记其访古经历。反映此次旅行的《岱麓访碑图》共二十四帧,其中灵岩寺占四帧[7],除一全景外,还有《甘露泉》《功德顶》和《铁袈裟》(图1.3)。最后一图绘山岩下一小亭,亭下焦墨数点,即"铁袈

图 1.4
黄易等人在《涤公开堂疏碑》上的题刻

裟"。右侧两人,应为黄易等人。图中题跋较日记更详:

> 魏正光时,僧法定住灵岩。达磨殿后有铁物自地涌出,六尺许,如袈裟披摺之状。有分书"铁袈裟"三字,疑金元人笔。后移置崖下,建亭焉。或云铸钟未成,其说近理。[8]

画中虽不见"铁袈裟"的细节,但左下角半荣半枯的树木、覆压而来的山崖,都是"铁袈裟"艺术形象的组成部分,透露出黄易在现场捕捉到的一种莫能名状的气氛。

黄易等人在金大定二十三年(1183)僧义琩书《涤公开堂疏碑》[9]上,刻下两行八分书以志其游(图1.4),二十九日离开灵岩寺,继续旅行。我们

且作别黄易,留在灵岩,仔细看一下他抚摸过的"铁袈裟"。

所谓的"铁袈裟",是一块巨大的铸铁,面北立于灵岩寺东南角仙人崖下一眼清泉边,崖壁上铭刻今人赵朴初所题"袈裟泉"三字(图1.5)。袈裟泉原名独孤泉、印泉,名列金《名泉碑》"七十二名泉"中[10]。近年沿泉边修建了游廊。

"铁袈裟"高2.52米、宽1.94米[11],外形不规则,正面看去,上窄下宽。其上部向右侧倾斜,左下部向前凸出,右下部后收,既敦实稳固,又显示出一种蓬勃的动势,让人联想到一头卧牛或黑熊,仿佛可以随时一跃而起。一些上上下下、纵横交错的细线,像一张大网,将其笼罩并束缚起来。疏密不等的块面和线条,起起伏伏,郁积着巨大的能量,几乎要将大网冲破。从侧面看去,"铁袈裟"完整的形象不见了,变得像一片干而皱的"壳",厚度约10~20厘米(图1.6)。"铁袈裟"与断崖相距只有数米,很少有人绕到其背面。背面的表皮较为粗糙,基本上看不到纵横交错的网格,幽暗的光线使得它与地面连成一体(图1.7)。

深褐色的铸铁历经风霜,却没有浮锈。伸手抚摸,可以感受到它的洁净,甚至柔润,并不似预想的那般冰冷。

道光《长清县志》记:"有亭为铁袈裟亭。在寺东北,有篆书'铁袈裟'三字。旧有袈裟殿,即达摩殿,在定公堂东。殿废移,建亭于此。"[12]黄易画中的亭子,可能就是所谓的"铁袈裟亭",今已不存。此外,清人宋思仁《泰山述记》云,袈裟泉上原有接引佛殿[13],也已不在。黄易提到的"金元人笔"八分书"铁袈裟"及其日记与《长清县志》所提到的篆书,如今均了无踪迹。袈裟泉东侧崖壁上嵌一石板,镌山东按察使顾应祥明嘉靖九年(1530)的题诗,不见于著录。诗曰:

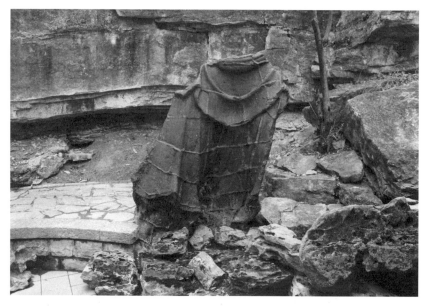

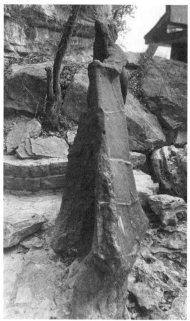
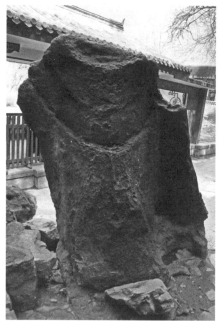

图 1.5、1.6、1.7
"铁袈裟"全貌及其侧面和背面

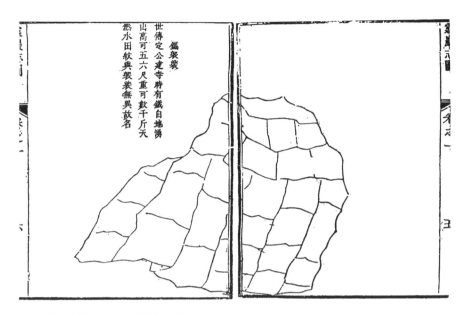

图 1.8 《灵岩志》中的《铁袈裟》图

咏铁袈裟一首

天生顽物类袈裟，斜倚风前阅岁华。

形迹俨如僧卸下，游观时有客来夸。

云延野蔓丝为补，雨长新苔绣作花。

安得金刚提领袖，共渠披上白牛车。

嘉靖庚寅六月五日箬溪顾应祥书，里人游缙转书，住持妙□立石。

与黄易作品逸笔草草的风格不同，清人马大相康熙年间编纂的《灵岩志》所附《铁袈裟》图（图1.8），则是"铁袈裟"的一幅绣像。除了勾勒出物象的轮廓，该图还特别突出正面纵横交错的"网"，全然不见其下高低起伏的结构。这幅在今天看来显然不够"写实"的绘画，却十分准确地传达出作者

对"铁袈裟"的认知。图侧有文曰:

铁袈裟

世传定公建寺时,有铁自地涌出,高可五六尺,重可数千斤,天然水田纹,与袈裟无异,故名。[14]

袈裟,梵文作 kāṣāya,是僧人的法服,是他们与其他宗教或世俗人士在外貌上区分开来的标志之一。袈裟有较为严格的规定,"若其受用乖仪,便招步步之罪","所着衣服之制……律有成则","凡是衣服之仪,斯乃出家纲要"。[15]一般说来,僧人有三衣:一是用五条布缝制的小衣"安陀会",二是用七条布缝制的中衣"郁多罗僧",三是用九至二十五条布缝制的大衣"僧伽梨",又称"九条衣"。三衣缝制时,先将布料裁割为正方形和长方形的小布片,再缝合在一起,接缝纵横似水田,故称为"田相"。剪裁为碎片的衣服,又称"割截衣",据说可以杜绝将法衣改作他用,也可断舍僧人对于衣服这类外物的贪恋,还可以避免盗贼的歹心。袈裟另有"粪扫衣""衲衣""百衲衣"等名,意为捡拾被抛弃在粪土尘埃中的碎衣破布,洗涤缀合而成。[16]又说袈裟是由阿难尊者奉佛指点,模拟阡陌的形状缝制而成,法衣之田,可养法身慧命[17],所以又叫作"田相衣""福田衣"。灵岩寺"铁袈裟"上所谓的水田纹,即与"田相""福田"相类的纹样。

说到灵岩寺的这一大块铁,各种方志几乎皆采"铁袈裟"之名,如康熙《济南府志》云:"铁袈裟,在长清县灵岩寺内。铁铸僧伽衣,高五尺。相传涌出地上,未详何时。"[18]"自地涌出"的传说显然不足采信,布帛制作的袈裟当然也不可能变成铁。那么,这是用铁铸造的一领袈裟吗?为什么只铸出衣服,而不见人的躯体?

实际上,除了貌似水田的网格,这块巨铁的外形并未清晰地显现出袈裟

各部分的结构。黄易听到的另一个说法是"铸钟未成"。铁块上窄下宽,轮廓的确有点像一口铸造时走样、变形、半途而废的钟。黄易认为此说"近理",但仍未能获知真相。难得的是,清人唐仲冕辑《岱览》中的一段文字试图找寻肌体的形状:

> 铁袈裟……背偻而礌砢,襟方,坳为水田纹,若级缕襞积,其上旅(脊)自肩贯胸,隆起若摺痕者三。[19]

然而,这段文字仍强调水田纹的意义,致使目想心存的身躯被束缚在一领袈裟内,模糊不清。像《岱览》一样,1999年出版的《灵岩寺》一书,认为此物乃"铸铁佛像时留下的残体"[20],也转入了正确的方向,只可惜并没有沿着这条道路深究下去。

今天看来,这个问题并不难解决。"铁袈裟"上的"天然水田纹",其实是合范铸造的披缝(图1.9)[21]。披缝又称飞边、飞翅,是垂直于铸件表面的薄片状突出物。承金属冶铸技术史专家苏荣誉教授指教,"铁袈裟"这类大型铸件,采用的是掰砂法。掰砂法又称搬砂法,与早期青铜器铸造所用的块范法原理和工序相同,只是材料和工具有所差别。为应对铁水的高温,其外范含砂量更高。[22]由于铸件形体巨大,结构复杂,需要用数量较多的外范拼合组装。范块的接合部难免留有间隙,铁水钻入这些缝隙,凝固后形成披缝。相对于铸件巨大的体量而言,外范较为细碎,留下的披缝因此也显得相当密集。但这种缺陷不会影响铸件的总体面貌,故往往被保留下来。如河北沧州旧城五代后周广顺三年(953)开元寺所铸铁狮子,高5.4米,长5.3米,范块之间的披缝就十分明显(图1.10)[23]。

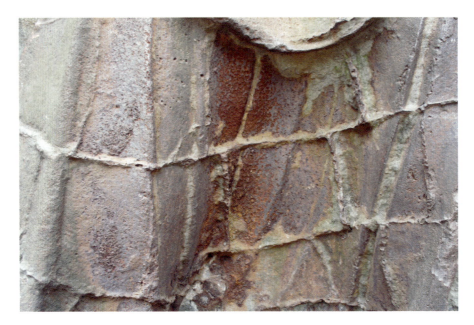

图 1.9 "铁袈裟"的铸造披缝

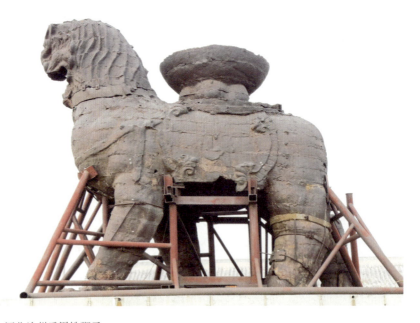

图 1.10 河北沧州后周铁狮子

图 1.11 略去披缝的"铁袈裟"

根据披缝观察,"铁袈裟"使用了大约 50 块外范。苏荣誉兄提示,披缝的形状显示出各行的外范彼此错缝,其目的在于使外范的组合更加稳固。其背面下方大部不见披缝,苏兄认为内部应使用了夯土。背面上部隐约见有披缝,可知使用了少量内范。"铁袈裟"表面还可以看到铸造时留下的气孔。在左边缘,明显保留有"粘砂"[24]的现象,即熔化后的砂子粘滞到铁表面的痕迹。

这样,我们就弄清楚了一个简单的事实:"铁袈裟"既非袈裟化铁,也非铁铸袈裟。所谓的水田纹是铸造技术的局限,而非造型的需要。我制作了一张线图,略去这些披缝,其庐山真面目便暴露了出来(图 1.11)——这是一尊形体巨大的金刚力士造像腰部至双膝的部分,其左腿直立,右腿侧伸,腰束带,着战裙。腰部以上和膝下已残。

1899 年,波兰裔美国心理学家约瑟夫·贾斯特罗(Joseph Jastrow)借助《哈珀周刊》(*Harper's Weekly*)中的一幅插图,讨论视错觉问题(optical

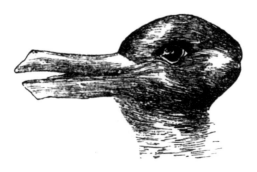

图 1.12 约瑟夫·贾斯特罗引用的《哈珀周刊》插图

illusions)(图 1.12)[25]。当我们看到图中向左转头的鸭子时，就不能同时看到向右转头的兔子，反之亦然。贾斯特罗试图说明，眼睛不是中性的，而是受到观察者理论背景的左右。"铁袈裟"也是如此。当人们看到平面化的水田纹时，造像三维的结构就消失了。现在，我们把水田纹的大网揭掉，旧有的认识也随之撤去，一身金刚力士豁然而出。

让我们用另一种眼光，重新扫描"铁袈裟"。

"铁袈裟"上部三分之一强的区域有三条"U"字形的线，凸起最为明显、较狭窄的部分是金刚力士的腰带，下面两道稍宽的曲线是垂下的披帛，披帛两端有小幅的折叠（图 1.13）。下部由右上向左下倾斜的线条疏密有致，是战裙的衣纹。左部线条稀疏，较为平展，向下呈喇叭状张开，是金刚力士的右大腿（图 1.14）。2017 年 3 月 31 日，我征得管理部门的同意，移开了堆在下部的一小块活动的湖石，其右膝及一段小腿暴露出来，结构十分明确（图 1.15）。两腿之间的裆部内凹，衣纹密集，表现出战裙自然下垂的质感。右侧可以明显看到缓缓高起的左腿，可惜正要显山露水的时候戛然断裂。

退后几步看，形象更为明晰。呈现于我们面前的是一尊金刚力士像腰部至大腿的战裙部分（图 1.16）——两腿分立，右腿向前跨出，身体重心落在左腿上。这只是造像前面的部分，其内部中空，完全不见身体的背面，推测原

造像可能为高浮雕。残块高 2.52 米，据此估计，全像通高应在 7 米左右。

金刚力士为汉传佛教中的诸天之一，简称力士，是手执金刚杵护持佛法的天神，又称金刚神、执金刚、金刚夜叉、密迹金刚、密迹力士、金刚密迹等。所谓密迹，指其常亲近佛，可得闻佛秘密事迹。[26]西晋竺法护译《大宝积经·密迹金刚力士会》详记金刚力士宿事及发愿过程。[27]金刚力士所执金刚杵，是能打碎万物的武器。玄奘译《阿毗达磨大毗婆沙论》卷一三三云："山顶四角各有一峰，其高广量各有五百。有药叉神名金刚手，于中止住守护诸天。"[28]此外，金刚力士的来源可能还与印度教毗湿奴的化身之一那罗延（Nārāyaṇa）有关[29]。

既然"铁袈裟"是一尊金刚力士像的残块，而不是铁铸的袈裟，那么，所谓北魏正光法定创寺时此物自地下涌出的说法便不足为信，其年代需重新讨论。"铁袈裟"之名至迟在北宋就已存在。灵岩寺住持僧人仁钦宋大观四年（1110）所作《灵岩十二景》中有《铁袈裟》一首[30]，由此可以确定其年代的下限。我们再对比现存的实物材料，进一步确定其年代范围。

金刚力士的艺术形象，可以追溯到印度、犍陀罗（Gandhāra）和西域[31]。在东传的过程中，受到中原传统门神的影响，力士又成为寺门两侧二王的原型。在甘肃敦煌莫高窟，我们可以比较清楚地看到其形象从犍陀罗向东传播和变化的轨迹。[32]最早的力士像见于北魏中期 254 窟前室北壁难陀出家因缘图，为手持金刚杵的菩萨形（图 1.17），可能受到西域的影响。在 6 世纪之前还有身穿铠甲的武将形象的力士像，与天王类似，多立于佛的左边，右边为菩萨。北魏后期的力士面目狰狞，赤裸上身，身披天衣，着裙，成双出现于佛像左右。这种趋势发展到唐代，力士成为怒目阔口、鼻翼斯张、肌肉发达的形象，孔武威猛。

在中原地区，早期金刚力士像以山西大同云冈石窟第 8、9、10 窟为代表[33]。第 8 窟（470 年前后）窟门两侧的力士头戴宝冠，身穿铠甲，一手执

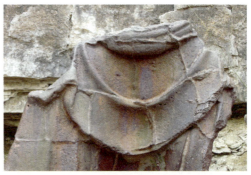

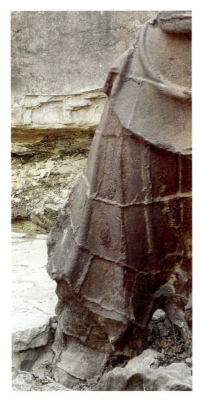

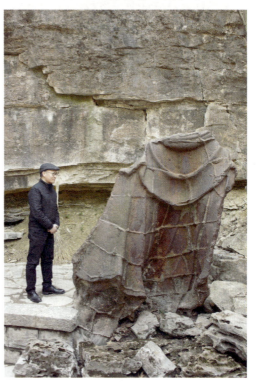

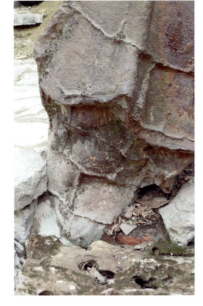

1.14	
	1.13
1.15	
	1.16

图 1.13、1.14、1.15、1.16
"铁袈裟"上部、左部、左下角以及全貌图

图 1.17 敦煌莫高窟北魏 254 窟壁画中的金刚力士

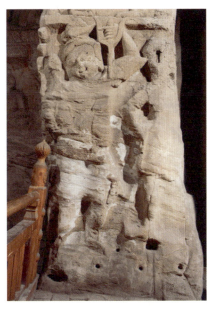

图 1.18 大同云冈石窟北魏第 8 窟窟门东侧力士像

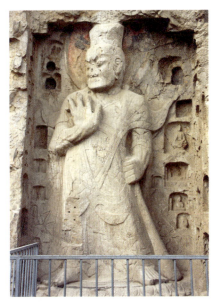

图 1.19 洛阳龙门石窟北魏宾阳中洞窟门北侧力士

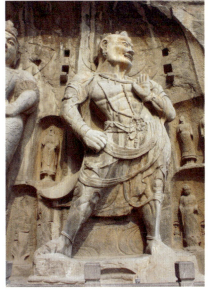

图 1.20 洛阳龙门石窟唐奉先寺北侧力士

金刚杵，一手执三股叉（图1.18）。河南洛阳龙门石窟宾阳中洞窟门两侧的力士头戴冠，上身赤裸，身披交叉的披帛，下着短裙，一手展开置于胸前，另一手执金刚杵，是北魏中期力士形象的代表（图1.19）。

成对出现的上身赤裸、穿短裙的力士像发展到初唐，已不见金刚杵，如龙门敬善寺石窟外侧二力士即是如此。在这一时期，半裸的力士与身着铠甲的天王在外形上也区别开来，尽管二者的源头和意义并无严格的差别。盛唐时期，力士由窟门转移到佛像两边天王的外侧，如龙门奉先寺一铺九身的造像中，力士头戴冠，肌肉发达，佩戴简单的璎珞，着短裙，赤足，攥拳怒目，威风堂堂（图1.20）。力士形象至此基本稳定下来，并一直延续到宋代。

"铁袈裟"与龙门奉先寺力士像双腿的形态以及战裙的衣纹相当一致，只是后者材质不同，风格更为细腻。距灵岩寺不远的济南历城区神通寺龙虎塔四面塔门皆有高浮雕的天王或力士，其中每一尊力士造像的姿势略有变化，身体重心或在左腿，或在右腿，但其战裙的基本结构、衣纹，皆与"铁袈裟"相近，特别是塔身南门右侧一尊的战裙，线条几乎与"铁袈裟"重合（图1.21、1.22）。龙虎塔下部为石结构，顶部为砖筑，无纪年。对照山东、河南一批风格与之相当接近的被习称为"小龙虎塔"的小型石塔，该塔石结构的部分应是盛唐遗物，砖顶为宋代补加[34]。"小龙虎塔"数量极多，塔铭纪年在武周延载元年（694）至安史之乱爆发的天宝十四载（755）之间[35]，其塔门旁边力士像的战裙也与"铁袈裟"接近（图1.23）。日本奈良法隆寺中门东侧8世纪初的力士像高3.78米，雕刻精细（图1.24），其战裙的结构也与唐朝的力士像相近。

唐代铁铸的力士像存世不多。在山西永济蒲州城西黄河古道的蒲津渡，开元十三年（725）铸四尊铁牛、四尊铁人、两座铁山、一组七星铁柱和三个土石夯堆[36]，铁人均为半裸、着短裙、赤足的力士形象（图1.25），其战裙与"铁袈裟"的风格一致，可知力士既可用以护持佛法，也见于世俗社会。

年代略晚的河南登封中岳庙和山西太原晋祠的铁人也不属于佛教系统，

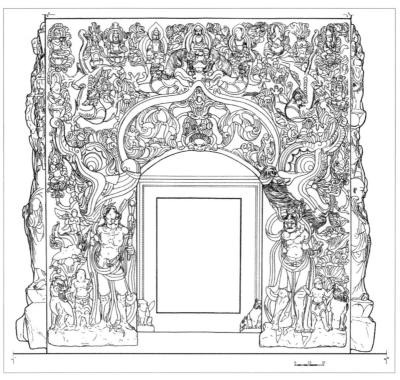

图 1.21 济南历城神通寺唐龙虎塔塔身南面浮雕

图 1.22 济南历城神通寺唐龙虎塔塔身南面东侧金刚力士像（圈出部分为"铁袈裟"所对应的部位）

图 1.23 青州段村石佛寺唐杨瓒造塔上的金刚力士　　图 1.24 日本奈良法隆寺中门 8 世纪力士像

前者四尊铁人是北宋治平元年（1064）为重圣门后东侧古神库而造，俗称"镇库铁人"（图1.26）。每尊铁人高2米多，身上有明显的披缝，其中一尊背部有铭曰"忠武军匠人董�记，治平元年六月二十八日"，另一尊肩部有铭曰"忠武军匠人董禶"，可知为忠武军节度使手下的匠人所造。这四尊铁人保留了唐代金刚力士像的基本姿态，但不再是半裸赤足的形象，而是头戴冠，上身着对襟衣，戴襻膊，腰系革带，短裙内着裤，裤脚以束带扎紧，足穿靴。有学者认为，这种严谨密实的装扮，可能受到道教造像和世俗武士服饰的影响[37]。

太原晋祠圣母殿前金人台（又曰莲花台）四尊铁人俗称"铁太尉"，每尊高2米有余[38]，两尊铸于北宋绍圣年间，一尊铸于政和年间（一说铸于元祐四年，即1089），一尊为民国年间补铸。西南角的一尊是绍圣四年

1.25 | 1.26
1.27

图 1.25　永济蒲津渡唐代铁人

图 1.26　登封中岳庙北宋铁人

图 1.27　太原晋祠北宋铁人

图 1.28
郑州开元寺地宫出土
北宋力士像

（1097）原物，铭文称之为"金神"（图1.27），其动态与唐代金刚力士像一脉相承，但上下衣饰包裹严密，与中岳庙所见铁人相近，其短裙缺少动感，与"铁袈裟"有较大差距。

也有少数宋代金刚力士像保存着唐代的传统，如1977年河南郑州开元寺地宫出土的两尊高浮雕力士像，仍是上身赤裸、着战裙的造型，但身体比例已不够协调，缺少唐代所见的力度（图1.28）。

通过以上对比可以判断，"铁袈裟"的铸造当在初唐到盛唐之间。确定了年代范围之后，我们便可重新出发，借由这片古老的残铁，去推考其更加完整的形象，重构与之相关的事件。

[1] 黄易，字大易、大业，号小松、秋盦，斋名秋景盦、小蓬莱阁等，浙江钱塘人，官兖州府运河同知。李大峻，字此山，济宁人，黄易长女黄润夫君，官兵部职方司郎中。

[2] 秦明：《故宫藏黄易尺牍中的金石碑帖》，故宫博物院编：《故宫藏黄易尺牍研究·考释》，故宫出版社，2015年，第37页。

[3] 江凤彝，字柜江，一作柜香，嘉庆三年（1798）举人，工篆隶。

[4] "灵岩胜境"四字为清高宗爱新觉罗·弘历乾隆二十六年（1761）所题。

[5] 黄易：《岱岩访古日记》，黄易著，毛小庆点校：《嵩洛访碑日记（外五种）》，浙江人民美术出版社，2018年，第26页。

[6] 同上书，第26页。

[7] 黄易与灵岩寺有关的作品，还有《功德顶访碑图卷》《灵岩高峻图》等（周郢：《泰山历代名画述略》，《泰山学院学报》第37卷第2期，2015年3月，第35页）。但其中有些作品的真伪尚需讨论（秦明：《吴湖帆旧藏〈黄小松功德顶访碑图卷〉考鉴》，《故宫学刊》总第17期，故宫出版社，2016年，第271～281页）。

[8] 《岱麓访碑图》有多个版本，此据故宫博物院藏本。见故宫博物院编《蓬莱宿约——故宫藏黄易汉魏碑刻特集》，紫禁城出版社，2010年，第189页。

[9] 《涤公开堂疏碑》拓本见北京图书馆金石组编《北京图书馆藏中国历代石刻拓本汇编》（中州古籍出版社，1989年）第46册，第166页。

[10] 《灵岩志》卷二"独孤泉"条："在转轮藏东路南。昔有隐者姓独孤，结茅泉侧，后人以姓命泉也。明万历中，刘公岩退休林下，于此构面壁斋，恶独孤之名，改名曰印泉。"（马大相编，王玉林、赵鹏点校：《灵岩志》，山东人民出版社，2019年，第15页）道光《长清县志》卷之末"灵岩志略"记，印泉"源出涵云洞。在面壁斋旁。绕亭而西注。又北伏行，会观彩泉"（《中国方志丛书·华北地方·第三六五号》，台北：成文出版社有限公司，1976年，第1047页）。金《名泉碑》所列泉名见元于钦《齐乘》卷二（于钦撰，刘敦愿、宋百川、刘伯勤校释：《齐乘校释》［修订本］，中华书局，2018年，第151～152页）。

[11] 这组数据是用普通钢卷尺粗测的结果,仅供参考。

[12] 《中国方志丛书·华北地方·第三六五号》,第1046页。

[13] 宋思仁撰:《泰山述记》,国家图书馆分馆编:《中华山水志丛刊》,第二册,影印清乾隆刻本,线装书局,2004年,卷四,第428b页。

[14] 马大相编,王玉林、赵鹏点校:《灵岩志》,卷一,第5页。道光《长清县志》卷之首复制了这幅图(《中国方志丛书·华北地方·第三六五号》,第90~91页)。

[15] 义净著,王邦维校注:《南海寄归内法传校注》,中华书局,1995年,卷二,第74~75页。

[16] 佛陀耶舍、竺佛念合译:《四分律》,第四十,高楠顺次郎、渡边海旭监修:《大正新修大藏经》,东京:大正一切经刊行会,1924—1934年,第22卷,1428号,第852a~859b页;唐道宣集:《四分律删补随机羯磨》卷下,《大正新修大藏经》,第40卷,1808号,第501c~502a页;白化文:《汉化佛教法器服饰略说》,商务印书馆,1998年,第106~117页。

[17] 道诚集《释氏要览》卷上曰:"僧祇律云:佛住王舍城,帝释石窟前经行,见稻田畦畔分明,语阿难言:过去诸佛衣相如是,从今依此作衣相。增辉记云:田畦贮水,生长嘉苗,以养形命。法衣之田,润以四利之水,增其三善之苗,以养法身慧命也。"(高楠顺次郎、渡边海旭监修:《大正新修大藏经》,第54卷,2127号,第269a页)

[18] 蒋焜修、唐梦赉等纂:《康熙济南府志》,卷七"古迹",山东省地方史志办公室整理:《山东省历代方志集成·济南卷·1》,齐鲁书社,2016年,第136b页。

[19] 唐仲冕辑:《岱览》,国家图书馆分馆编:《中华山水志丛刊》,第三册,影印清嘉庆刻本,线装书局,2004年,卷二十四,第463a页。

[20] 《灵岩寺》编辑委员会:《灵岩寺》,文物出版社,1999年,第83页。

[21] 李现新可能未读过我2005年发表的《山东长清灵岩寺"铁袈裟"考》一文,他在2010年指出"它应是一尊铁胎泥塑的佛像的铁胎……",是唐宋时转轮藏和孔雀王殿的遗物,"如果再给它安上一只手,就是一个高僧在说法";"也可能是当时工匠在此铸成

铁像，因故废弃于此，那些'田'字纹是泥范的印迹"。他还根据张公亮（原文误作张亮）的碑文，将铁像年代定在"隋唐或宋初"（李现新：《散记长清》，中国言实出版社，2010年，第67～68页）。李现新对水田纹的判断是正确的，断代意见也可取，但对其形象的认定仍与事实有距离。

[22] 温廷宽：《几种有关金属工艺的传统技术（续）》，《文物参考资料》1958年第5期，第41～45页。

[23] 王敏之：《沧州铁狮子》，《文物》1980年第4期，第89页。

[24] 苏荣誉先生指教，铁熔铸时的温度不低于1370摄氏度，砂子中如果氧化镁和氧化铝的含量较低，就会熔化。熔化后的砂子与铁粘为一体，即粘砂。

[25] Joseph Jastrow, *Fact and Fable in Psychology,* London: Macmillan and Co., Ltd., 1900, p.295.《哈珀周刊》的这张插图，来源于德国幽默杂志《飞叶》（*Fliegende Blätter*）1892年10月23日号，第147页。

[26] 丁福保编纂：《佛学大辞典》，文物出版社，1984年，第662a页"金刚力士"条，第955c页"密迹"条。

[27] 高楠顺次郎、渡边海旭监修：《大正新修大藏经》，第11卷，310号，第42b～47a页。

[28] 同上书，第27卷，1545号，第691c页。

[29] 丁福保编纂：《佛学大辞典》，第611d～612a页，"那罗延"条。

[30] 顾炎武《金石文字记》卷六著录仁钦《灵岩十二景诗》的年代为大观四年（《石刻史料新编》第一辑，台北：新文丰出版公司，1977—1986年，第12册，第9290页）。全诗见马大相编，王玉林、赵鹏点校《灵岩志》，卷三，第60页。

[31] 八木春生：《中国北魏时代的金刚力士像》，《宿白先生八秩华诞纪念文集》编辑委员会：《宿白先生八秩华诞纪念文集》，文物出版社，2002年，第355页。

[32] 八木春生：《中国北魏时代的金刚力士像》；林玲爱：《敦煌石窟北魏时期金刚力士的"汉化"过程》，《中华文化论坛》2008年第4期，第5～12页。

[33] 李柏华：《佛教造佛中的力士像与天王像》，《文博》2000年第5期，

[34] 关于神通寺龙虎塔的调查测绘,见郑岩、刘善沂编著《山东佛教史迹——神通寺、龙虎塔与小龙虎塔》,台北:法鼓文化事业股份有限公司,2007年,第3~106页。

[35] 郑岩:《八世纪的民间造塔运动——"小龙虎塔"初论》,《从考古学到美术史——郑岩自选集》,上海人民出版社,2012年,第176~197页。目前所知纪年最早的一例"小龙虎塔"是河北博物院藏平乡县大里存武周延载元年造塔,见朱己祥《赞皇治平寺唐开元二十八年造像塔述论》(陕西师范大学历史文化学院、陕西历史博物馆编:《丝绸之路研究集刊》,第三辑,商务印书馆,2019年),第282~283页。纪年较早的还有台湾南投中台世界博物馆藏唐先天二年(713)董文喜造浮屠,见中台世界博物馆、中台禅寺《宝相庄严——馆藏历代石刻造像》(南投:文心文化事业股份有限公司,2016年),第198页。此条材料,承Amy Chen小姐提供,特此鸣谢!

[36] 山西省考古研究所编著,刘永生主编:《黄河蒲津渡遗址》,科学出版社,2013年。

[37] 李晨希:《中岳庙镇库铁人的服饰特色》,《佳木斯教育学院学报》2013年第3期,第36~37页。

[38] 乔志强:《山西制铁史》,山西人民出版社,1978年,第11页。

二、武则天的金刚力士像

今存灵岩寺鲁班洞入口西壁的唐天宝元年（742）灵昌郡（今河南滑县南、汲县东）太守李邕撰并书《灵岩寺碑颂并序碑》，是研究该寺早期历史最重要的文字材料（图2.1、2.2）[1]。该碑仅存碑身上半截和下半截左半大部，右下角缺失，已无碑首及底座，残高225厘米，宽104厘米，厚52厘米。幸存部分的碑文仍保留了许多重要信息，其"序"记自北魏法定建寺以降灵岩寺的兴废，"颂"为五首五言诗，称颂寺内景物与高僧事功。以下据陆增祥的《八琼室金石补正》和温玉成录文[2]，并对照原石和原拓，摘录有关文字：

　　□若武德阿阁，仪凤堵波，□高祖削平之初，乃发宏愿。高宗临御之后，克永光堂。大悲之修，舍利之□，报身之造，禅祖之崇，山上灯□，□功宇内。卢（？）舍那之构，六身铁像，次者三躯，大□金刚，□□增袤。远而望之，云霞炳焕于丹霄；即而察之，日月照明□□道。此皆帝王之力，舍以国财，□象之……

碑文中提到的"阿阁"可能是屋角翘起的建筑[3]，《古诗十九首·西北有高楼》有"交疏结绮窗，阿阁三重阶"[4]之句，在此用以比喻建筑之宏壮。"堵

图 2.1、2.2 唐李邕《灵岩寺碑颂并序》及拓本

波"为"窣堵婆"之省称。这些早期建筑，与唐高祖李渊（618—626 年在位）的发愿有关。"高宗临御"，指麟德二年（665）末至乾封元年（666）初唐高宗李治与皇后武则天封禅泰山并驻跸灵岩一事。

《旧唐书·本纪第四·高宗上》：

> （麟德二年）冬十月戊午，皇后请封禅，司礼太常伯刘祥道上疏请封禅。……丁卯，将封泰山，发自东都。是岁大稔，米斗五钱，麰麦不列市。
>
> 十一月丙子，次于原武（今河南原阳）。……

十二月丙午，御齐州（今济南）大厅。乙卯，命有司祭泰山。丙辰，发灵岩顿。[5]

《旧唐书·本纪第五·高宗下》曰：

麟德三年春正月戊辰朔，车驾至泰山顿。是日亲祀昊天上帝于封祀坛，以高祖、太宗配飨。己巳，帝升山行封禅之礼。庚午，禅于社首，祭皇地祇，以太穆太皇太后、文德皇太后配飨；皇后为亚献，越国太妃燕氏为终献。辛未，御降禅坛。

壬申，御朝觐坛受朝贺。改麟德三年为乾封元年……丙戌，发自泰山。甲午，次曲阜县……[6]

这是唐朝皇帝首次封禅泰山，也是继秦始皇、西汉武帝、东汉光武帝之后，皇帝对泰山的第四次封禅。高宗和武则天从东都洛阳出发，经原武到齐州，再去往泰山。"顿"为止宿屯驻之顿所，"灵岩顿"应在灵岩寺内。

《资治通鉴》记显庆五年（660）"冬，十月，上初苦风眩头重，目不能视，百司奏事，上或使皇后决之。后性明敏，涉猎文史，处事皆称旨。由是始委以政事，权与人主侔矣"[7]。《旧唐书·志第三·礼仪三》曰："高宗即位，公卿数请封禅，则天既立为皇后，又密赞之。"[8] 高宗身体多病，政事多由武则天操控。麟德元年（664）以后，武则天"内辅国政数十年，威势与帝无异，当时称为'二圣'"[9]。高宗决定封禅泰山之后，武则天又要求参与封禅仪典，其《请亲祭地祇表》详述相关理由，以祭社（即对地祇的祭祀）的"禅"与祭祀昊天上帝的"封"相并列，以高祖和太宗的皇后配飨，而其本人的献祭则贵为"亚献"[10]。

高宗颁布《举行封禅所司集岳下诏》，令诸王及各地官员按时齐聚东都

或泰山，参加这一盛大的祭典：

> 宜以（麟德）三年正月，式遵故实，有事于岱宗。所司详求茂典，以从折衷。其诸州都督、刺史，以二年十二月便集岳下。诸王十月集东都。缘边州府襟要之处，不在集限。天下诸州，明扬才彦，或销声幽薮，或藏器下僚，并随岳牧举送。[11]

《资治通鉴》卷二〇一记麟德二年十月皇帝、皇后从洛阳出发时的盛况：

> 丙寅，上发东都，从驾文武仪仗，数百里不绝。列营置幕，弥亘原野。东自高丽，西至波斯、乌长诸国，朝会者，各帅其属扈从，穹庐毳幕，牛羊驼马，填咽道路。[12]

沿泰山西侧，从徐州、兖州经郓州（今山东东平）、长清到齐州，是中古时期南北交通的主线。[13]灵岩寺虽距这条主线不远，但并非大道。严耕望指出："至于高宗由齐州经灵岩顿登封泰山，禅社首，南下泰山至曲阜者，盖非大道矣。""按此乃上山之道，盖非常道也。"[14]灵岩寺地处幽深的山谷，高宗和武则天绕行该寺，足以说明其地位之重要。

《旧唐书·本纪第四·高宗上》记："十二月丙午，御齐州大厅。……丙辰，发灵岩顿。"[15]《资治通鉴》卷二〇一记："十二月，丙午，车驾至齐州，留十日。丙辰，发灵岩顿，至泰山下……"[16]这两处记载，所涉及时间点一致。齐州十日，应包括在灵岩的时间。这期间他们在灵岩寺的活动，铭刻在了李邕碑上。

了解这个基本背景以后，我们再来重读碑文中关键的段落：

> 高宗临御之后，克永光堂。大悲之修，舍利之□，报身之造，禅祖之崇，山上灯□，□功宇内。卢（？）舍那之构，六身铁像，次者三躯，大□金刚，□□增奓。远而望之，云霞炳焕于丹霄；即而察之，日月照明□□道。此皆帝王之力，舍以国财，□象之……

这段文字明确记载了高宗和武则天封禅期间，由皇室舍资在灵岩寺兴建的一系列建筑与造像。温玉成提到，灵岩寺唐宋有"御书阁"，收存唐高宗及宋代皇帝御书，"高宗临御之后，克永光堂"句，或即指此。在高宗、武则天到达之后完成的工程，包括观音阁（"大悲之修"）、舍利塔、报身佛卢舍那像和禅宗祖师像。

温玉成对其中一段的认读和断句有所不同："大悲之修，舍利之□，报身之造，禅祖之崇，山上灯□□切宇内。舍那之构，六身铁像。次者，三躯大□金刚□增奓。"[17] 他认为六身铁像为禅宗六祖像，但也注意到"高宗时代，禅宗定祖之争尚未盛也"，并因此将六身铁像的年代定在玄宗初年[18]。按照温说，李邕误判了禅祖造像的年代。此解过于周折。所谓"禅祖之崇"未必对应"六身"，或是按照当时寺僧对禅祖的理解修造的，具体数量未知。将六像与卢舍那像和"次者三躯"看作一体或更为圆融，即"卢舍那之构"包括"六身铁像"和"次者三躯"，可理解为一铺九身的铁造像，之所以"六身"与"三躯"分开说，可能是由于各身造像高度互有参差。

在综述了观音阁、舍利塔和各种造像之后，碑文特别提到卢舍那像，可能是因为这组造像体量巨大，即所谓"远而望之，云霞炳焕于丹霄"，值得重点描述。碑文特别提到"大□金刚"，韩猛将"次者三躯"与之连读，猜测可能是"三躯大圣金刚"，即三头六臂的毗沙门天王密像本尊金刚夜叉。他进一步将三尊大圣金刚与则天太后赐嵩岳寺的"镇国金刚"联系在一起，来论证高宗、武则天可能已将灵岩寺看作"镇国般若道场"[19]。此可备为

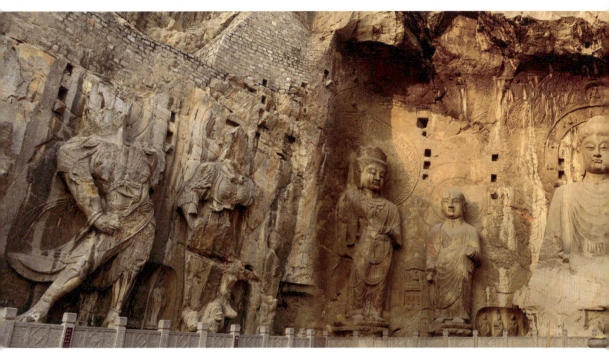

图 2.3 洛阳龙门石窟唐奉先寺

一说,但"大□金刚"即使为大圣金刚,也未必是三躯。

如果将九身铁像看作以卢舍那像为中心的完整组合,则很容易使人联想到在洛阳龙门开始雕凿的奉先寺石窟造像群(图2.3)。奉先寺南北宽33.5米,进深27.3米,窟额净高22.58米。根据题记可知,该窟在唐代称作"大卢舍那像龛",由高宗主持开凿,咸亨三年(672)四月一日,武则天曾助脂粉钱二万贯,上元二年(675)十二月三十日毕功[20]。奉先寺造像由一佛、二弟子、二菩萨、二天王、二力士组成,主题、数量皆与灵岩寺铁像相同,也是体量宏大的作品。位于南侧的金刚力士像保存状况不佳,北侧一尊高9.51米,如上文所述,其战裙的造型与"铁袈裟"比较一致。

综上所述,所谓"铁袈裟",应是高宗和武后在灵岩寺所铸以卢舍那像

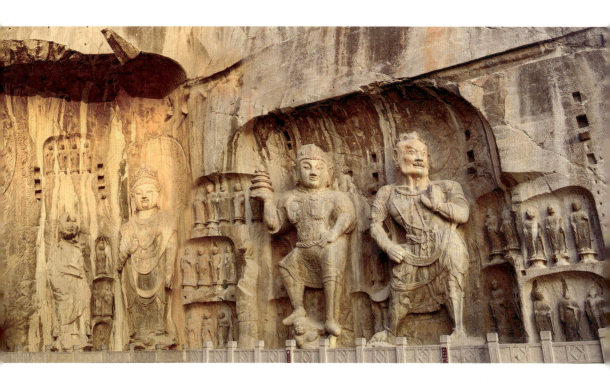

为中心的九身铁像中一尊金刚力士像的残片。至于是不是李邕特别提到的"大□金刚",则未可知。退一步说,即使造像属于韩猛所论证的"镇国金刚",其造型也应与龙门奉先寺金刚力士区别不大。碑文叙事有欠周详,又有阙字,理解时多有障碍,但是,加上实物材料的比对,则基本上可以将这段残铁复归到碑文和传统文献所构建的历史坐标之中。

雷闻指出,唐高宗和武则天对泰山的封禅"笼罩着一层淡淡的道教色彩"[21]。斯坦利·威斯坦因(Stanley Weinstein)则认为,在完成泰山的祭典后,高宗下诏在兖州建立了三座佛寺和三座道观,进而在全国各州各设一寺一观,其真实目的在于"规定了在全国范围内建立由国家赞助

的道观网络"[22]。唐朝皇室自称李耳（老子）后人，高祖李渊在武德八年（625）颁布诏书称："老教、孔教，此土先宗，释教后兴，宜崇客礼。令老先，次孔，末后释宗。"[23]高宗在努力掌控着道教与佛教势力彼此平衡的同时，也有意将道教置于佛教之上。与这种倾向不同，武则天在向权力高峰进军途中，则将佛教当作工具，而《灵岩寺碑颂并序》正揭示出此次泰山封禅与佛教相关的一面。

灵岩寺所在的方山是泰山西北的支脉，距离泰山主峰约20公里。泰山很早就是一座具有宗教性格的神山[24]，汉镜中即常见"白虎引兮上泰山，凤凰舞兮见神仙"等吉语[25]。汉代谶纬之学流行，泰山有鬼域之说，顾炎武《日知录》及赵翼《陔余丛考》均有"泰山治鬼"条，对此论证较详。[26]佛教初传山东，即选择在泰山落地。前秦皇始元年（351），佛图澄的弟子竺僧朗到泰山，与隐士张忠"为林下之契"[27]。从北魏晚期开始，以泰山为中心，集中了规模不等的佛教窟龛、摩崖刻经。[28]在隋代和唐代初年，这一地区的佛教已具备了可观的规模，并与皇室有密切的关联。李裕群根据道宣《续高僧传》卷二十五《法安传》等记载，考证杨广任晋王时，曾到过竺僧朗开辟的神通寺，并成为该寺的檀越主；而方山之阳的灵岩寺和方山之阴张夏镇小寺村的神宝寺，都与隋炀帝杨广一家有关。炀帝本人也曾游历灵岩。[29]初唐时期，神通寺千佛崖窟龛的造像主包括太宗之女南平公主、太宗之子赵王福、太宗女婿齐州刺史刘玄意等。[30]可以说，唐代的泰山，是一座道教和佛教及其背后的政治力量彼此交错和争夺的圣山。

考虑到武则天在泰山封禅中角色之特殊，我们可以将灵岩寺的建筑和造像工程与其本人联系在一起。[31]她在灵岩寺的造像以卢舍那像为中心，有其深意。卢舍那在华严宗中称作"报身佛"，寓意"光明遍照"，普雨诸法。武则天登基称帝后，将名字由"照"改为"曌"，也正对应"光明遍照"的含义。华严宗作为一个教派在初唐已经确立，号称华严三祖的法藏是其实际的开宗

立派者。在泰山封禅三年之后，武则天委任法藏为长安（今西安）太原寺住持。法藏曾为武则天讲授新译的《华严经》。[32]可见，华严宗的兴起与武则天的支持有着极大的关系。武则天认识法藏之前在灵岩寺造卢舍那像，以及此后在龙门助高宗造卢舍那像的行为，与她对华严宗的支持一脉相承。

开成五年（840）七月，入唐求法的日本天台宗僧人圆仁（793—864）在太原开元寺见到一弥勒佛像，"以铁铸造，上金色。佛身三丈余，坐宝座上"[33]。李裕群认为，该寺与开元年间各州置开元寺有关，而弥勒题材的流行则与沙门怀义等造《大云经疏》，言武则天是弥勒下生作阎浮提主一事遥相呼应；太原既为武则天故里，弥勒题材受到重视便在情理之中，因此，他推测开元寺弥勒佛有可能铸造于武周至玄宗时期。[34]

除了灵岩寺和奉先寺造像，武则天还曾数次动议修造大像。天授二年（691），"时则天又于明堂后造天堂，以安佛像，高百余尺。始起建构，为大风振倒。俄又重营，其功未毕"[35]。久视元年（700），武则天又决定铸大像，"用功数百万，令天下僧尼每日人出一钱，以助成之"，内史狄仁杰上书力谏。[36]长安四年（704），武则天拟于洛阳白司马坂建大像，内史李峤、左肃政台御史大夫苏珦、监察御史张廷珪等上疏谏之。[37]武则天的热情引导了各地修造大像的风气，如敦煌莫高窟第96窟之"北大像"即成于武周时期。[38]

武则天铸大型铁件的事例，最著名的当属"大周万国颂德天枢"（图2.4）[39]。唐人刘肃所撰《大唐新语》卷八载：

> 长寿三年，则天征天下铜五十万余斤，铁三百三十余万，钱二万七千贯，于定鼎门内铸八棱铜柱，高九十尺，径一丈二尺，题曰"大周万国述德天枢"，纪革命之功，贬皇家之德。天枢下置铁山，铜龙负载，狮子、麒麟围绕。上有云盖，盖上施盘龙以托火珠。珠高一丈，围三丈，金彩荧煌，光侔日月。……开元初，诏毁天枢，发卒销烁，弥月不尽。[40]

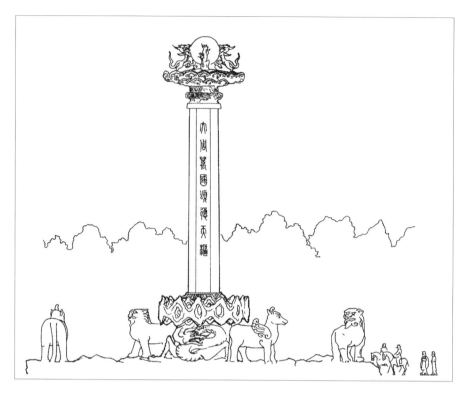

图 2.4 洛阳大周万国颂德天枢想象复原图

《大唐新语》为小说家言,未免夸张;然据《新唐书·列传第一·后妃上》所记,天枢的规模也甚是可观:

> 延载二年,武三思率蕃夷诸酋及耆老请作天枢,纪太后功德,以黜唐兴周,制可。使纳言姚璹护作。乃大裒铜铁合冶之,署曰"大周万国颂德天枢",置端门外。其制若柱,度高一百五尺,八面,面别五尺,冶铁象山为之趾,负以铜龙,石镌怪兽环之。柱颠为云盖,出大珠,高丈,围三之。作四蛟,度丈二尺,以承珠。其趾山周百七十尺,度二丈。无虑用铜铁二百万斤。乃悉镂群臣、蕃酋名氏其上。[41]

据《新唐书·志第四十四·食货四》，元和初，全国年产铜二十六万六千斤，铁二百零七万斤[42]，可知天枢所耗"铜铁二百万斤"是一个难以承受的数字。《资治通鉴》卷二百五记，天枢铸造时，"诸胡聚钱百万亿，买铜铁不能足，赋民间农器以足之"[43]。

开成五年（840），圆仁在代州（今山西东北部）五台山还见到武则天所造的多座小型单层铁塔，计中台三座、西台一座、北台一座、东台三座，皆为镇五台所建。[44]圆仁到达五台山之前，还在山东牟平作台馆（原为法云寺）见到另一座铁塔，高一丈，七层，为麟德二年（665）白江口之战幸存士兵王行则施造[45]，比武周天枢还要早。张剑葳认为，这类铁塔的建造与《金刚顶经》中的"南天铁塔"的概念有关。[46]

文献记载隋开皇年间，河东道晋阳（今山西汾西）僧澄空用了六十年的时间铸造了一尊高达七丈的铁佛[47]，被认为是较早的铁佛像。唐代保存至今的铁像也有所见。创建于贞观六年（632）的山西临汾大云寺（俗称铁佛寺）内保存着一尊高约6米、重达10吨的铁佛头，从风格看为唐代遗物，可能是迄今所见年代最早、形体最大的铸铁佛像[48]。太原开化寺存生铁铸造的坐佛和迦叶像，据考年代约在高宗末年至武周时期，保存较为完好。[49]

山东地区自古即以盐铁甲于天下，冶铁业有着悠久的传统[50]。滕州宏道院东汉画像石中有锻造铁器的图像，可见用以鼓风的皮囊（图2.5）[51]。山东博物馆藏北齐河清二年（563）薛贰姬与邑义数十人造像石座，其题记称造像原为"铁丈六像"（图2.6）[52]，是比晋阳僧澄所铸铁佛更早的大铁像。

济南地区自古产铁，东郊章丘东平陵城是汉代的冶铁重地，出土大量铁范。[53]济南城区内近年来也发现了汉代的冶铁工场[54]。济南南部的莱芜是唐代冶铁业最为集中的区域之一，有铁冶十三处[55]，唐人李吉甫所撰《元和郡县图志》云："韶山，在县西北二十里。其山出铁，汉置铁官，至今鼓铸不绝。"[56]原存于灵岩寺的元《灵岩寺执照碑》记寺僧陈思让与冶炼人因

图 2.5 滕州宏道院东汉画像石中锻造铁器的场景

图 2.6 山东博物馆藏北齐造像石座题记拓本

寺院山场产生纠纷,延祐二年(1315)三月初一,官员对思让等言道:"为您这寺九曲峪内有银铁洞冶,起立银铁冶,便要吐退,准伏文状。"思让据理力争,证明九曲峪在灵岩寺四至之内。[57]据此可知,灵岩寺附近即有铁矿,至元代仍在开采冶炼。由以上材料可以判断,武则天在灵岩寺铸造铁像的原料应来自附近地区。

没有直接的文献材料可用以复原灵岩寺铸造铁像的具体过程。开元二十六年(738),山西交城石壁寺曾铸造铁弥勒像,林谔于开元二十九年所作《大唐太原府交城县石壁寺铁弥勒像颂》描写了铸像的场景,曰:"良冶攻橐,神物助铜,回禄熛云而喷炼,飞廉噫风而沸液。焰漏钧外,乃彻金光。"[58]但是,这类华美的文字到底是出自作者的见闻还是想象,亦未可知。根据科技史学者的研究,唐代冶铁的燃料以木炭为主,煤的使用要迟至

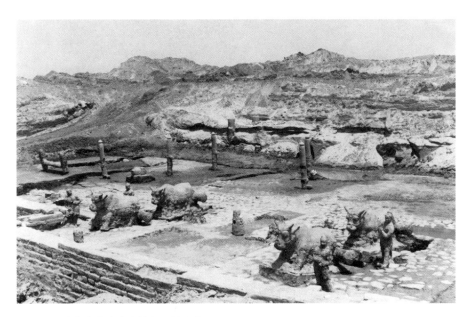

图 2.7 运城永济蒲津渡唐铁牛、铁人等

宋代。当时炼铁主要用横截面为圆形的竖炉，小型炼炉内径约 1 米，大型炼炉内径可达 2.7 米左右，高度在 6 米以下，每炉容量 2~10 立方米[59]。鼓风设备或用汉代以来传统的皮囊，或用水力推动鼓风器的水排，或用立式风箱。[60]蒲津渡浮桥的铁牛和铁人等是在原地挖坑，采用地坑泥范法浑铸，铸成后不再移动（图 2.7）[61]。从披缝来看，沧州铁狮子的足部至背部共分作 15 段，用范 344 块，莲花盆和盆座共 6 段，用范 65 块，合计用范 409 块。铁狮子内芯是一整体泥范。内外范拼合后，自上而下逐段铸接而成。铁狮子重约 40 吨，应采用群炉浇注的方法[62]。灵岩寺金刚力士像复原后的高度在 7 米左右，可能采用了与沧州铁狮子相近的技术。后者样品的金相组织鉴定表明其材质为灰口铁，即铸造生铁[63]。"铁袈裟"未做金相分析，其成分有待今后研究。

1995 年 9 月在灵岩寺北部发掘的般舟殿基址第一期为唐代须弥座式台

图 2.8 般舟殿基址

图 2.9 唐惠崇塔

2.8

2.9

基，面阔五间，进深三间，东西 21.05 米，南北 16.75 米，宋代晚期至清代都曾增修（图 2.8）[64]。但李邕碑描述的那些规模宏大的造像和建筑的具体位置，还有待考古材料进一步丰富之后再来讨论。

从李邕的记述来看，灵岩寺的大像得以大功告成。参照龙门奉先寺造像推断，这九身宏大的铁像应包括卢舍那佛、二弟子、二菩萨、二天王和二力士，均为高浮雕，可能置于一座高大的建筑之中，附近还有与之配合的其他建筑和造像。想象一下当年唐高宗与武则天率领文武官员、各国使者前来礼拜的情景，在经声佛号、香风花雨之中，围绕着建筑和造像举行的典礼，该是何等盛况！

李吉甫的《十道图》将灵岩寺与浙江天台山国清寺、江苏南京栖霞寺、湖北江陵玉泉寺誉为"域内四绝"[65]。韩猛则根据李邕碑推论开天年间灵岩寺已被认为是与天台山国清寺、嵩山嵩岳寺、五台山清凉寺齐名的佛教大丛林[66]。初唐时，灵岩寺因为燃灯甚多，居然有专门生产蜡烛的作坊[67]。元和初，有位姓冯的明经游灵岩寺，"行至西庑下，忽见有群僧画像"[68]，可知当时灵岩寺的建筑内有壁画。然而，寺院内保存至今的唐代遗存已十分有限，除了李邕碑，比较重要的是寺院西部山坡上一座平面呈方形的单层石塔，至迟自明代就被认作唐代住持高僧惠崇（又作慧崇）的墓塔（图 2.9）[69]。虽然该塔的建筑法式和装饰风格与唐代极为接近，但是并没有直接的材料判定其确切的归属。《灵岩志》称惠崇在唐贞观初将寺院从甘露泉西迁至今址[70]，然天宝元年（742）的李邕碑却没有提到此人。1995 年，寺内出土一唐代石灯基座，其上僧人题名中有"慧崇"（图 2.10），位次并不显著，不知与传说中的住持惠崇是否为同一人。般舟殿遗址还出土了部分唐代的石柱、经幢和小石塔残件，但是，仅凭这些零散的材料，尚无法想象唐代灵岩寺之兴盛。在这一点上，"铁袈裟"引导出的这段历史，便显得尤为重要。

唐垂拱四年（688），灵岩寺的慧赜禅师与童子顺贞，以及僧人普超、智昙等"抽资什物，谨舍净财"，建造了另一座佛塔。这座佛塔早已不存，材质不详，估计规模不会太大。塔上石刻的题记保留至今（图 2.11、2.12），从中可以得知，慧赜"精勤勇猛，志操严凝，感应灵奇，通明异绝，英声外播，道□远闻"，已在这座寺院"住持五十余载"。由此推算，当年高宗和武则天到来时，灵岩寺的住持正是慧赜[71]。塔铭最后说：

> 奉为皇帝陛下、师僧父母，普及含灵存亡眷属，尽愿超逾，俱登觉道。

这是一句毫无个性的套话，其中"皇帝陛下"指当朝皇帝睿宗李旦。而此时的政治权力实际控制在临朝称制的皇太后武则天手中。就在这一年五月，武则天的侄子魏王武承嗣进献了一块据称出自洛水的"瑞石"，石上刻有"圣母临人，永昌帝业"八字。武则天大喜，因此加尊号为"圣母神皇"。李旦对此不仅无力阻止，而且亲自参加了武则天"拜洛受图"

图 2.10
唐石灯台基座僧人题名

图 2.11、2.12 唐慧赜造塔记及拓本

的大典。[72] 各地起兵反对武则天的诸王纷纷失败，李唐宗室被杀戮殆尽。两年后的载初元年（690）七月，一些僧人将《大云经》进呈武则天，并声言她是未来佛弥勒。九月九日，武则天宣布改唐为周，自立为帝，改年号为天授。次年四月，武则天"令释教在道法之上，僧尼处道士女冠之前"。[73]

老迈年高的慧赜仰望着巨大的铁像，武则天当年的威仪如在眼前。但是，他知道京城发生的一切吗？

[1] 该碑碑目最早见于宋赵明诚《金石录》卷七（赵明诚撰，金文明校证：《金石录校证》，中华书局，2019年，第129页）。《灵岩志》称该碑为"唐开元碑"，曰："在寺西北里许，神宝废寺右侧荆棘中，沙淤过半矣。乃北海太守李邕之文，但磨灭不能读耳。"（马大相编，王玉林、赵鹏点校：《灵岩志》，卷二，第24页）雍正《长清县志》卷十一"古迹志"曰："（唐开元碑）为开元十三年（725）梁升卿碑也，字多剥泐，不能辨读。"（岳之岭、徐继曾、李佺编：《长清县志》，雍正五年刻本，第84叶）陆增祥认为梁升卿碑或为李邕碑之误（陆增祥撰：《八琼室金石补正》，文物出版社，1985年，卷五十七，第390～391页）。乾隆六十年（1795）成书的《山左金石志》卷十二录有大部分碑文（毕沅、阮元：《山左金石志》，卷十三，第33～34叶，《石刻史料新编》第一辑，第19册，第14531页）。咸丰六年（1856），该碑又为何绍基访得。李邕生平见《旧唐书·列传第一百四十中·文苑中》（中华书局，1975年，第5039～5043页）、《新唐书·列传第一百二十七·文艺传中》（中华书局，1975年，第5754～5757页）及郭建邦《唐代书法家李邕墓志跋》（《中原文物》1992年第1期，第49～50页）。《旧唐书》曰："初，邕早擅才名，尤长碑颂。虽贬职在外，中朝衣冠及天下寺观，多赍持金帛，往求其文。前后所制，凡数百首，受纳馈遗，亦至钜万。时议以为自古鬻文获财，未有如邕者。"（第5043页）《灵岩寺碑颂并序》当属李邕此类文章。

[2] 陆增祥撰：《八琼室金石补正》，卷五七，第390～391页；温玉成：《李邕"灵岩寺颂碑"研究》，《中国佛教与考古》，宗教文化出版社，2009年，第521～522页。

[3] 孟彤：《"上栋下宇"原型构件考》，《华中建筑》2018年第3期，第120页。

[4] 萧统编，李善注：《文选》，上海古籍出版社，1986年，卷二十九，第1345页。

[5] 《旧唐书》，第87页。

[6] 同上书，第89～90页。

[7] 《资治通鉴》，中华书局，1956年，卷二百，"高宗显庆五年"条，第6322页。

[8] 《旧唐书》，第884页。

[9] 《旧唐书·本纪第六·则天皇后》，

第 115 页。

[10] 《旧唐书·志第三·礼仪三》，第 886~887 页；汤贵仁：《泰山封禅与祭祀》，齐鲁书社，2003 年，第 108~124 页。

[11] 董诰等编：《全唐文》，卷十二，中华书局，1983 年，第 150 页。

[12] 《资治通鉴》，卷二〇一，"高宗麟德二年"条，第 6345 页。

[13] 严耕望：《唐代交通图考》，上海古籍出版社，2007 年，卷六，第 2119~2128 页。

[14] 同上书，卷六，第 2127~2128 页。

[15] 《旧唐书》，第 87 页。

[16] 《资治通鉴》，卷二〇一，"高宗麟德二年"条，第 6346 页。

[17] 温玉成：《李邕"灵岩寺颂碑"研究》，《中国佛教与考古》，第 521 页。

[18] 同上书，第 518 页。韩猛也将"六身铁像"与禅祖联系起来，指出："……'禅祖之崇''六身铁像'，应该指的是包括神秀在内的禅宗六祖的禅祖堂，这个禅祖堂的营建时间，上限应不早于 706 年即神秀迁化的时间，下限也是最有可能的时间则是在嵩岳寺立七祖堂前后，不晚于开元十二年（724）滑台无遮大会的时间。"见韩猛《唐代泰岳灵岩寺镇国道场与东山法门考》（亢崇仁主编：《中原禅茶》，河南人民出版社，2016 年），第 39~57 页。滑台无遮大会的时间，当在开元二十年（732），详见本书第 98 页注 53。

[19] 韩猛：《唐代泰岳灵岩寺镇国道场与东山法门考》，《中原禅茶》，第 52 页。

[20] 张乃翥：《龙门石窟大卢舍那像龛考察报告》，《敦煌研究》1999 年第 2 期，第 122~125 页。

[21] 雷闻：《郊庙之外——隋唐国家祭祀与宗教》，生活·读书·新知三联书店，2009 年，第 142 页。

[22] 斯坦利·威斯坦因（Stanley Weinstein）：《唐代佛教》，张煜译，上海古籍出版社，2010 年，第 34 页。

[23] 道宣撰，郭绍林点校：《续高僧传》，中华书局，2014 年，卷二十五《唐京师胜光寺释慧乘传四》，第 940 页。

[24] 关于泰山宗教与信仰较新的研究，见刘慧《泰山信仰与中国社会》（上海人民出版社，2011年）。

[25] 孔祥星、刘一曼：《中国古代铜镜》，文物出版社，1984年，第77页。

[26] 顾炎武著，黄汝成集释，栾保群、吕宗力校点：《日知录集释》（全校本），上海古籍出版社，2006年，下，卷三〇，第1718~1720页；赵翼撰：《陔余丛考》，商务印书馆，1957年，卷三五，第751~752页。

[27] 释慧皎撰，汤用彤校注：《高僧传》，中华书局，1992年，卷五《晋泰山昆仑岩竺僧朗》，第190~191页。

[28] 李清泉：《济南地区石窟、摩崖造像调查与初步研究》，中山大学艺术史研究中心编：《艺术史研究》第2辑，中山大学出版社，2000年，第329~442页；雷德侯（Lothar Ledderose）总主编：《中国佛教石经·山东卷》，共5卷，中国美术学院出版社，2014~2017年。

[29] 李裕群：《灵岩寺石刻造像考》，《文物》2005年第8期，第85~86页。此外，温玉成指出，隋文帝祠泰山时到过灵岩寺（温玉成：《李邕"灵岩寺颂碑"研究》，《中国佛教与考古》，第515~516页）。此说又见秦永洲主编《济南通史·魏晋南北朝隋唐五代卷》（齐鲁书社，2008年），第49页。据《隋书·帝纪第二·高祖下》："（开皇十四年，即594）十二月乙未，东巡狩。十五年春正月壬戌，车驾次齐州，亲问疾苦。丙寅，旅王符山。"（《隋书》[点校本二十四史修订本]，中华书局，2019年，第43~44页）王符山又作玉符山。元人于钦《齐乘》卷一云："龙洞西南有方山（长清县界），疑即《水经》之玉浮山。"（于钦撰，刘敦愿、宋百川、刘伯勤校释：《齐乘校释》[修订本]，第87页）卷五又云："灵岩山疑即水经之玉浮山也。"段松苓校云："按第一卷'西龙洞山'下云'龙洞西南有方山，疑即《水经》之玉浮山'，此又以灵岩当之，非是。《历城县志》曰：'《齐乘》云灵岩山与方山相连，疑即玉浮山。后人遂以灵岩为玉符，不知岩山前后之水，源流皆与朗公谷无与，其非玉符不待辨也。'"（《齐乘校释》[修订本]，第561~562页）李现新认为，玉符山非特指灵岩之方山，而是玉符河中游的某座山；隋文帝旅迹所到，应是神通寺（李现新：《散记长清》，第58~61页）。其他关于玉符山的考证，见于钦撰，刘敦愿、宋百川、刘伯勤校释《齐乘校

释》（修订本），第 88～89 页，注 5、6；Baisusmile 的博客，http://blog.sina.com.cn/s/blog_5fffe9ed0101f1sx.html，2018 年 1 月 12 日 10:28 最后检索。

[30]郑岩、刘善沂编著：《山东佛教史迹：神通寺、龙虎塔与小龙虎塔》，第 27～30 页。

[31]关于武则天与佛教的关系，此前学者已有许多讨论，如陈寅恪 1935 年发表的《武曌与佛教》，论述武则天利用佛教图谶的政治目的，见《金明馆丛稿二编》（生活·读书·新知三联书店，2001 年），第 153～174 页。

[32]赞宁撰，范祥雍点校：《宋高僧传》，中华书局，1987 年，卷五《周洛京佛授记寺法藏传一》，第 89 页。

[33]小野胜年指出，圆仁所记开元寺，与敦煌文书 P.4648 号《往五台山行记》提到的河东城内大中寺可能为同一寺院。见释圆仁原著，小野胜年校注，白化文、李鼎霞、许德楠修订校注，周一良审阅《入唐求法巡礼行记校注》（花山文艺出版社，1992 年），卷三，第 320 页。

[34]李裕群：《唐代开化寺唐代铁佛像》，《庆贺徐光冀先生八十华诞论文集》编委会编：《庆贺徐光冀先生八十华诞论文集》，科学出版社，2015 年，第 508 页。

[35]《旧唐书·志第二·礼仪二》，第 865 页。

[36]《旧唐书·列传第三十九·狄仁杰》，第 2893～2894 页。

[37]《旧唐书·列传第四十四·李峤》，第 2994～2995 页；《列传第五十·苏珦》，第 3116 页；《列传第五十一·张廷珪》，第 3150～3152 页。关于洛阳白司马坂大佛的研究，见肥田路美《奉先寺洞大佛与白司马坂大佛》（《石窟寺研究》第 1 辑，文物出版社，2010 年，第 130～135 页）。

[38]段文杰：《唐代前期的莫高窟艺术》，敦煌文物研究所编：《中国石窟·敦煌莫高窟》，第 3 卷，文物出版社、日本平凡社，1982 年，第 176 页。

[39]李松：《天枢——我国古代一种纪念碑样式》，《美术》1985 年第 4 期，第 41～45 页；李松：《土木金石——传统人文环境中的中国雕塑》，陕西人民美术出版社，2005 年，第 112～118 页；梁恒唐：《武则天时代的天枢》，《晋阳学刊》1990 年第 3 期，第 54～55 页；郭绍林：

《大周万国颂德天枢考释》,《洛阳师范学院学报》2001年第6期,第72~73转76页;张剑葳:《中国古代金属建筑研究》,东南大学出版社,2015年,第38~43页。

[40] 刘肃撰,许德楠、李鼎霞点校:《大唐新语》,中华书局,1984年,第126页。

[41]《新唐书》,第3483页。

[42] 同上书,第1383页。

[43]《资治通鉴》,卷二〇五,"则天后延载元年"条,第6496页。

[44] 释圆仁原著,小野胜年校注,白化文、李鼎霞、许德楠修订校注,周一良审阅:《入唐求法巡礼行记校注》,卷三,第286、287、290、292页。

[45] 同上书,卷二,第219页。有关考证,又见刘海宇、刘东《日僧圆仁所游历山东寺院考述》(山东博物馆编:《齐鲁文物》第1辑,科学出版社,2012年),第143~158页。

[46] 张剑葳:《中国古代金属建筑研究》,第46~47页。

[47] 谷神子、薛用弱撰:《博异志/集异记》之《集异记》,卷一,中华书局,1980年,第3~4页。

[48] 白云翔:《隋唐时期铁器与铁器工业的考古学论述》,《考古与文物》2017年第4期,第70页。

[49] 李裕群:《唐代开化寺唐代铁佛像》,《庆贺徐光冀先生八十华诞论文集》,第499~508页。

[50] 如长清仙人台6号墓出土有春秋早期略晚的铁援铜内戈(山东大学考古学系:《山东长清县仙人台周代墓地》,《考古》1998年第9期,第19页),平度铁岭庄南有面积达4500平方米的战国至两汉时期的铁矿(山东省地方史志编纂委员会:《山东省志·文物志》,山东人民出版社,1996年,第121页),莱芜亓省庄曾出土西汉前期窖藏农具铁范(山东省博物馆:《山东省莱芜县西汉农具铁范》,《文物》1977年第7期,第68页),临淄西汉齐王墓器物坑发现大批铁器(山东省淄博市博物馆:《西汉齐王墓随葬器物坑》,《考古学报》1985年第2期,第223页)。

[51] 王振铎:《汉代冶铁鼓风机的复原》,《文物》1959年第5期,第43~44页。

[52] 山东博物馆所存资料。

[53] 张周瑜：《山东章丘东平陵故城冶铁遗址冶金考古研究》，北京大学硕士学位论文，2014年。

[54] 韩宜良、罗武干、刘剑、白云翔、王昌燧：《济南运署街汉代铁工场遗址的相关问题探讨》，《文物保护与考古科学》第24卷第4期（2012年11月），第25~32页。

[55] 《新唐书·志二十八·地理二》，第996页。

[56] 李吉甫撰，贺次君点校：《元和郡县图志》，中华书局，1983年，卷十，第268页。

[57] 该碑已残，碑文见《泰山志》卷十八《金石记四·元明》，第58b~61a叶。有关研究，见舩田善之《蒙元时代公文制度初探——以蒙文直译体的形成与石刻上的公文为中心》（齐木德道尔吉主编：《蒙古史研究》第7辑，内蒙古大学出版社，2003年），第129~132页。此处引文据王昶《金石萃编》卷八十四，第1421页。

[58] 该颂由参军房嶙妻高氏书，碑于宋元间多次遭毁，又数度重刻。关于该碑著录的综述，见陈尚君《新出高慈夫妇墓志与唐女书家房嶙妻高氏之家世》（西安碑林博物馆编：《碑林集刊》[十一]，陕西人民美术出版社，2005年），第22~23页。此处引文据王昶《金石萃编》卷八十四，第1421页。

[59] 华觉明：《中国古代金属技术——铜和铁造就的文明》，大象出版社，1999年，第422页。

[60] 白云翔：《隋唐时期铁器与铁器工业的考古学论述》，《考古与文物》2017年第4期，第65~76页。

[61] 北京科技大学冶金与材料史研究所：《山西永济蒲津渡遗址出土铁器群的材质分析研究》，山西省考古研究所编著，刘永生主编：《黄河蒲津渡遗址》，下，第384~410页。

[62] 吴坤仪、李京华、王敏之：《沧州铁狮的铸造工艺》，《文物》1984年第6期，第81~85页。

[63] 韩汝玢、柯俊主编：《中国科学技术史·矿冶卷》，科学出版社，2007年，第717页。

[64] 常兴照：《长清县灵岩寺般舟殿、鲁

班洞隋唐至明清建筑遗址》,《中国考古学年鉴1996》,文物出版社,1998年,第162～163页;谢治秀主编:《山东重大考古新发现(1990～2003)》,山东文化音像出版社,2003年,第181页。

[65] 李吉甫《十道图》原书不存。"四绝"说在宋代颇为流行,如嘉祐六年(1061)王遘《齐州灵岩寺千佛殿记》云:"其间烜赫中夏、辉映诸蓝,得四绝之伟者,则有荆之玉泉、润之栖霞、台之国清、洎兹灵岩是也。"(拓本见北京图书馆金石组编《北京图书馆藏中国历代石刻拓本汇编》,第38册,第173～174页)又如存于灵岩寺御书阁门洞外东侧墙上的元祐七年(1092)《蔡安持题诗碑》云:"四绝之中处最先,山围宫殿锁云烟。当年鹤驭归何处?世上犹传锡杖泉。"(拓本见《北京图书馆藏中国历代石刻拓本汇编》,第40册,第83页)又清顾祖禹《读史方舆纪要》卷三十一"山东二"之"方山"条:"山北有灵岩寺,唐李吉甫《十道图》以润之栖霞、台之国清、荆之玉泉,与此为四绝者也。"(顾祖禹撰,贺次君、施和金点校:《读史方舆纪要》,中华书局,2005年,第1480页)对"四绝"最新的研究,见 Puay-peng Ho(何培斌),"The Four Exquisites under Heaven: How Monastic Architecture are Appreciated in the Tang"(*An International Symposium on Ancient Chinese Architectural History*, University of Melbourne, Oct. 27-28, 2012)。

[66] 韩猛:《唐代泰岳灵岩寺镇国道场与东山法门考》,《中原禅茶》,第47～48页。

[67] 唐人怀信《释门自镜录》载唐初灵岩寺有烛作坊,差僧人释道相为作人。见《释门自镜录》卷下《隋冀州僧道相见灵岩寺诸僧受罪苦事》(高楠顺次郎、渡边海旭监修:《大正新修大藏经》,第51卷,2083号),第819c～820b页。

[68] 李昉等编:《太平广记》,中华书局,1961年,卷九十七引《宣室志》,第649页;又见赞宁撰,范祥雍点校《宋高僧传》,卷十八《唐齐州灵岩寺道鉴传》,第457页,文字略有异。

[69] 惠崇塔上有明代僧人真可所题《礼慧崇禅师塔诗》。罗哲文认为:"从塔的整个形制看,不但为初唐的手法,而且还保留有六朝、隋代的部分风格。"(罗哲文:《灵岩寺访古随笔》,《文物参考资料》1957年第5期,第71～72页)关于该

塔更详细的测绘与研究，见谢燕《慧崇塔建造年代研究》（王贵祥主编：《中国建筑史论汇刊》第17辑，中国建筑工业出版社，2019年，第105~137页）。

［70］马大相编，王玉林、赵鹏点校：《灵岩志》，卷二，第18页。

［71］虽然慧赜在塔铭中为排名第一的施主，但对慧赜的颂扬之辞，则可能出于其他僧人。

［72］《资治通鉴》，卷二〇四，"则天后垂拱元年"条，第6448页。

［73］《旧唐书·本纪第六·则天皇后》，第121页。

三、打碎铜铁佛

唐会昌元年（841）六月的庆阳节，是武宗的诞日。这一天，武宗请两名僧人和两名道士讲法，之后只赐给道士紫方袍，而未赐予僧人，发出了打击佛教的信号。[1]从会昌二年开始，武宗颁布一系列诏书，命令清理"保外无名僧"，行为有污点的僧人还俗，没收教团僧尼的个人财产。会昌三年四月，企图违抗朝廷命令并继任昭义节度使的刘稹发动叛乱。因传言刘稹在长安的手下逃进了寺院，武宗下令处死城中试图隐匿身份的三百多名僧人。在道士赵归真和宰相李德裕的鼓吹与支持下，又敕令禁断信众对寺院的供养，拆除寺院、佛堂，令僧尼还俗，销毁佛经、佛像。会昌五年，灭佛运动进入高潮。三月的诏书规定，所有寺院不得拥有财产，僧尼分批还俗，抗拒者当场决杀。到七月为止，全国拆寺4600余所、招提和兰若4万余所，还俗僧尼26.5万余人，遣散奴婢为两税户15万人，没收寺院膏腴上田数千万顷[2]。

破坏造像是会昌灭佛的一项重要内容，这在历史上并非首次。北魏太武帝拓跋焘、北周武帝宇文邕大规模的灭佛运动，都包含了对造像的攻击。北魏太平真君七年（446），太武帝"诏诛长安沙门，焚破佛像，敕留台下四方，令一依长安行事"[3]，"有司宣告征镇诸军、刺史、诸有佛图形像及胡经，尽皆

击破焚烧，沙门无少长悉坑之"[4]。北周建德五年（576），武帝"初断佛、道二教，经像悉毁，罢沙门、道士，并令还民"[5]。被破坏的偶像和法器重归于普通的物，会昌四年（844）十月的诏书敕令寺院的钟移送道观[6]。这些法器上的铭文可能要被锉掉，它们在另一种宗教空间和仪式中被赋予新的意义。

铜、铁等金属在唐代受政府管控。铜是铸钱的材料，朝廷多次申严铜禁。[7]盐、铁可以带来大量税收，所以也被严格管控。与盐的专卖不同，铁矿分布广泛，在管理上更为困难，但这并不意味着政府放任铁在民间流通。开成三年（838），圆仁在扬州开元寺遇到一件事：

> 十一月七日，开元寺僧贞顺私以破釜卖与商人，现有十斤。其商人得铁出去，于寺门里逢巡检人，被勘捉归来。巡捡（检）五人来云："近者相公断铁，不令买卖，何辄卖与？"贞顺答云："未知有断，卖与。"即勾当并贞顺具状，请处分。官中免却。自知扬州管内不许买卖铁矣。[8]

圆仁所见是地方政府对铁的管控。可能因为双方交易的数量较小，当事人又不知情，故未被处分。

在灭佛期间，宗教和经济原因叠加，对铜铁造像的破坏便顺理成章。会昌五年（845）五月十六日，圆仁从混乱的长安仓皇踏上归途。六月二十八日，他再次路经扬州，"见城里僧尼正裹头，递归本贯。拟拆寺舍、钱物、庄园、钟等官家收检。近敕有牒来云：'天下铜佛、铁佛尽毁碎，称量斤两，委盐铁使收管讫。具录闻奏者。'"[9]这段记载可以与《旧唐书》对读，但前者所记时间要略早一些。据《本纪第十八上·武宗》，七月中书奏曰：

> 天下废寺，铜像、钟磬委盐铁使铸钱，其铁像委本州铸为农器，金、

银、鍮石等像销付度支。衣冠士庶之家所有金、银、铜、铁之像，敕出后限一月纳官。如违，委盐铁使依禁铜法处分。[10]

1994年，西安南郊陕西省水文总站废井中出土一尊唐代夹纻大铁佛，高187厘米，除一只手和脚下的莲花座、头光为铜铸外，余大部为生铁铸造（图3.1）。这一地点位于唐长安城延康坊，佛像很可能是会昌灭佛时被破坏后弃置井中，也可能是僧人们将其抛入井中，以避免被毁作农具。[11]

从圆仁的记述来看，武宗灭佛的政令在各地推行得极为迅速。政令殃及济南城内的开元寺[12]，宋人江万里《宣政杂录》"唐汰僧碑"条云：

> 济南府开元寺因更修掘地得古碑，盖会昌中汰僧碑也。字皆刓缺，磨灭不可读，惟八字独存，云："僧尽乌巾，尼皆绿鬓。"僧恶而碎之。[13]

距济南不远的灵岩寺也不例外，方山之巅证明龛（图3.2）内大中八年（854）四月二十日牟玚《修方山证明龛功德记》的一段文字是直接的证据：

> 暨乎会昌五年，毁去佛囗，天下大同。凡有额寺五千余所，兰若三万余所，丽名僧尼廿六万七百余人，所奉驱除，略无遗孑。惟此龛佛像俨囗，微有薰残。[14]

"所奉驱除，略无遗孑"八字，说明灵岩寺终未逃过此劫。可能由于证明龛高居山巅，而石头又没有更多实际用处，所以龛内佛像只是"微有薰残"。至于烟火是否来源于李邕碑所说的那些巍峨的建筑，就不得而知了。

会昌五年（845）八月十六日，圆仁路经山东最东端的登州（今蓬莱）。

图 3.1 西安南郊出土唐铁芯夹纻佛

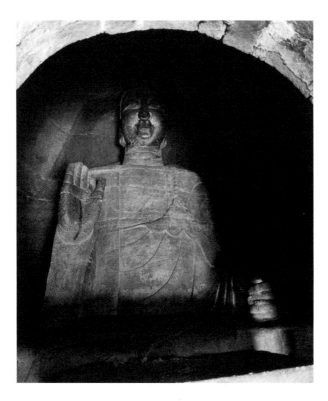

图 3.2 证明龛

他写道:

> 登州者,大唐东北地极也。枕乎北海,临海立州。州城去海一二许里。虽是边地,条流僧尼,毁拆寺舍,禁经毁像,收捡寺物,共京城无异。况乃就佛上剥金,打碎铜铁佛,称其斤两。痛当奈何!天下铜铁佛、金佛有何限数,准敕尽毁灭,化尘物。[15]

早在开元元年(713),唐玄宗就下令毁掉为纪念武周革命所建造的大周万国颂德天枢,这座"赋民间农器以足之"[16]的纪念碑,被"取其铜铁充军国杂用"[17]。灭佛运动中的铁像,也化为农具。圆仁没有到过灵岩寺[18],但

灵岩寺地处京城与登州之间，在"打碎铜铁佛"热潮中，所受冲击也应"共京城无异"。铁像"委本州铸为农器"，对于齐州政府来说，无疑是意外的横财，这一规定激发了他们破坏造像的积极性。可以断定，灵岩寺担当护法职责的铁铸金刚力士，就是在这场劫难中威力尽失，粉身碎骨。

[1] 关于会昌灭佛最重要的文献为《旧唐书·本纪第十八上·武宗》（第605～606页）、圆仁《入唐求法巡礼行记》卷四（第419～528页）、赞宁《宋高僧传》卷十二、十七（第273～274、278、284、428、430页）。关于这段历史的概述，见汤用彤《隋唐佛教史稿》（中华书局，1982年），第41～51页。新近的研究，见张箭《三武一宗抑佛综合研究》（世界图书出版公司，2015年），第152～257页。

[2]《旧唐书·本纪第十八上·武宗》，第606页。

[3]《魏书·志第二十·释老志》（点校本二十四史修订本），中华书局，2017年，第3296页。

[4] 同上书，第3297页。

[5]《周书·帝纪第五·武帝上》，中华书局，1971年，第85页。

[6] 释圆仁原著，小野胜年校注，白化文、李鼎霞、许德楠修订校注，周一良审阅：《入唐求法巡礼行记校注》，卷四，第454页。

[7] 开成三年（838），圆仁滞留扬州开元寺，他在日记中写道："有敕断铜，不许天下买卖。说六年一度，例而有之。恐天下百姓一向作铜器，无铜铸钱，所以禁断矣。"（见《入唐求法巡礼行记校注》，卷一，第61页）许多以铜制作的佛像也多在禁断之列（《新唐书·志第四十四·食货志四》，第1390页）。

[8] 释圆仁原著，小野胜年校注，白化文、李鼎霞、许德楠修订校注，周一良审阅：《入唐求法巡礼行记校注》，卷一，第62～63页。

[9] 同上书，卷四，479页。

[10]《旧唐书》，第605页。关于唐代铁农具的研究，见白云翔《隋唐时期铁器与铁器工业的考古学论述》，《考古与文物》2017年第4期，第65～66页。

[11] 王长启、高曼：《唐代夹纻大铁佛》，《考古与文物》（增刊·汉唐考古），2002年，第37～38页；李恭：《关于唐代夹纻大铁佛出土时间与地点的商榷》，《考古与文物》2003年第6期，第56～60页。

[12] 宋代济南府开元寺遗址在今济南老城南门北200米处县西巷。见高继习、刘斌、常祥《济南"开元寺"重考》(《春

秋》2006年第5期），第49~50页。

[13] 陶宗仪：《说郛》，中国书店，1986年，五，卷二十六，第2b~3a叶。

[14] 王昶：《金石萃编》，卷一一四，《石刻史料新编》第一辑，第3册，第2065页；拓本见北京图书馆金石组编《北京图书馆藏中国历代石刻拓本汇编》，第32册，第99页。方山证明龛造像的年代，旧说多定为初唐，李裕群认为属隋后期。见李裕群《灵岩寺石刻造像考》（《文物》2005年第8期），第83~86页。

[15] 释圆仁原著，小野胜年校注，白化文、李鼎霞、许德楠修订校注，周一良审阅：《入唐求法巡礼行记校注》，卷四，第490页。

[16]《资治通鉴》，卷二百五，"则天后延载元年"条，第6496页。

[17]《旧唐书·本纪第八·玄宗上》，第170页。

[18] 圆仁往返皆未路经灵岩寺。他的日记只有一次提到灵岩寺，开成五年（840）五月五日条记："（五台山竹林）寺中有七百五十僧斋，诸寺同设。并是齐州灵岩寺供主所设。"（《入唐求法巡礼行记校注》，卷二，第271页）

四、高僧的诗咏

武则天的金刚力士像毁灭了,但时间并没有终结。

由于过量服食丹药,唐武宗病情加剧。会昌六年(846)三月甲子,这位三十三岁的皇帝崩于长安大明宫。光王李怡(后改名忱,谥号宣宗)即皇帝位,次年改元大中,并逐步终止灭佛的政策。为避免造像迅速增加而再度产生铜荒,大中元年(847)八月的诏令只允许用土木造佛像,而不得用金、银、铜、铁及宝玉等。[1]大中五年正月,诏令"京畿及郡县士庶,要建寺宇村邑,勿禁"[2]。又令国祭日恢复京城及州府诸寺观的行香活动[3]。

宣宗的政策惠及灵岩寺,大中八年牟玠《修方山证明龛功德记》曰:

> 大中五年奉旨,许于旧踪再启精舍。寺主僧从惠闻于州县,起立此寺。[4]

灵岩寺开始复苏。但是,时移世易,规模宏大的卢舍那铁像群难以重铸。若干年以后,金刚力士像的残片转世为一个新的角色。

北宋至和二年(1055),秘书省著作郎张公亮又一次来到灵岩寺。他上一次到访该寺是在十二年前担任长清尉的时候。作为一名曾经的地方官,他

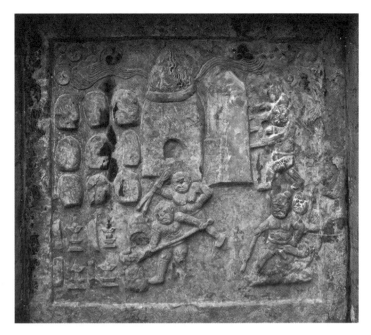

图 4.1 北宋辟支塔基座阿育王造八万四千塔浮雕

与灵岩寺有着特殊的情谊。故地重游,应主僧琼环之请,张公亮写下《齐州景德灵岩寺记》一文,记该寺的建置、盛衰与风光,并刊刻于碑石。张文提到:

> 东北崖上土平处,古堂殿基宛然。石柱础、铁像下体尚存,盖法定始置于此,为后来者迁之也。[5]

这里所说的"铁像下体",应即"铁袈裟"。

张公亮判断残铁为"铁像下体"是正确的,但他并未确指这是金刚力士像的一部分,对年代的判断也不准确。北宋初年寺内修建的辟支塔基座上[6],装饰有印度阿育王造八万四千塔以供养舍利的浮雕,其中铸造的场

正编　高僧的诗咏　77

面，看上去像一个民间小作坊的实录（图4.1）。唐人冶铸大像的盛举已被人们忘记了。

后世诗文谈及"铁袈裟"，常见"地下涌出"的说法，如明人马泰有"地涌铁衣真住世"的诗句[7]，万历三十二年（1604）施浚明诗云"铁衣涌地露袿褶"[8]。这种表述有典可循，《妙法莲华经》第十一"见宝塔品"开篇即言："尔时佛前有七宝塔，高五百由旬，纵广二百五十由旬，从地踊出，住在空中，种种宝物而庄校之。"[9]第十五则以《从地踊出品》为标题，讲佛灭度之后，"娑婆世界三千大千国土，地皆震裂，而于其中有无量千万亿菩萨摩诃萨，同时踊出"[10]。南朝梁时沈约著《佛记序》，神化梁武帝萧衍护持佛教的事业，文中收集历代感应事迹，也多见"山裂水开，时时瑞像来现，或塔由地踊，或佛降因空"等辞藻[11]。唐人张鷟《朝野佥载》卷五记，武周证圣元年（695），受武则天宠爱的薛怀义在洛阳明堂北造功德堂，堂中有高达九百尺的夹纻大像，当五月十五起无遮大会时，怀义"掘地深五丈，以乱彩为宫殿台阁，屈竹为胎，张施为桢盖。又为大像金刚，并坑中引上，诈称从地涌出"[12]。这是武则天时另一尊巨大的金刚力士像。被讹称为"铁袈裟"的金刚力士像残片，虽没有薛怀义金刚像登场时那般魔幻，但"涌出"一词也暗示此物乃天地所生，是一种超自然的神迹。

《灵岩志》没有采纳"铁袈裟"自地涌出的说法，认为"想彼时兴工于此，地中所得"[13]。这才是真相。至于这块残铁为什么没有被熔铸为农具，如何被埋入地下，又如何被挖出，这些细节已无法一一复原。我们只知道，重返世间时，它已不再是原来的金刚力士像。它不再像以前那样表现暴露的身体，而是走向了反面——作为一件衣服，它稳重、温和而封闭，仿佛隐藏着无数秘密。没有了高大威猛的躯体，没有了摄人心魄的表情，其高度与观者身高差异不大，人们不必再仰视它，而可以靠近它、抚摸它、问询它。它与原来的墙壁剥离开来，具备了"正面"与"背面"，像是一张画、一页书，每

一个细节都可以被辨别、阅读。铁的沉重与衣服的轻盈,历史的距离感与物体的真实感,以及观者的视觉、触觉、迷惑、想象……全部集中在这块残铁上。

于是,另一个故事开始了。

佛典中"铁袈裟"一名,见于南朝梁陈时梵僧真谛(梵名波罗木陀)译小乘论部经典《佛说立世阿毗昙论》对佛教宇宙论的解说,卷八"地狱品第二十三"所述八种大地狱中第二黑绳地狱"一切皆铁",即包括"铁袈裟",文曰:

> 时无量罪人心大惊怖,一时竦倚,犹如幡林。是时铁衣、铁袈裟火恒烧燃,出大光炎。无数千万赤铁袈裟及赤铁衣,从空来下时,诸罪人作是叫唤:"是衣来,是衣来!"是衣至,已随一一人各各缠裹,皮肉筋骨悉皆焦烂。焦烂尽已,铁衣自去。是地狱人受此烧炙。[14]

在"泰山治鬼"的背景下,早期汉译佛经中的"泥犁"(Niraya)多译为"泰山"或"太山",圣山被转换为地狱之所在。[15]灵岩寺即在泰山,那么,这里的"铁袈裟"的寓意与地狱有无关系呢?

的确,六朝时期的译经常见以"太山"指代地狱,但隋唐以后的汉译佛经中的地狱不再附会于中国的冥界系统,"太山"一词多用以比喻"气势宏大"或"坚不可摧",而不与地狱连言。"泰山府君"为地狱之主,则是道教的观念。[16]与《佛说立世阿毗昙论》中令人闻之色变的"铁袈裟"不同,在灵岩寺最早出现的"铁袈裟"一名意义是正面的。北宋大观四年(1110),灵岩寺住持僧人仁钦写成组诗《灵岩十二景》,其《铁袈裟》一首曰:

> 我佛慈悲铁作衣,谁知方便示禅机。
> 昔年庾岭家风在,直至如今识者稀。[17]

诗中慈悲的佛祖以铁作衣，显然不是令人皮肉皆烂的地狱刑具，仁钦更不可能将寺院所在的泰山比作地狱，他笔下的"铁袈裟"应另作他解。

传入中国的袈裟主要缠敷于上身，或通挂于左右肩，或披于左肩而偏袒右肩，因此，"铁袈裟"是一个与张公亮"铁像下体说"完全不同的概念。为什么张公亮的说法没有被仁钦继承？为什么唐高宗和武后在灵岩寺的功德，以及"打碎铜铁佛"的旧事，不再被提起？为什么"铁袈裟"忽然有了"禅机"？答案应从灵岩寺自身的历史变迁中探索钩致。

为便于读者诸君从琐碎的考证中把握要义，我先将结论说出来：仁钦是南宗禅的高僧，而袈裟在南宗禅中象征法脉传承，因此，仁钦提出"铁袈裟"的命名，有着特定的功利性目的。

虽然灵岩寺在唐大中五年（851）得以重建，但是，大约一个世纪后，它可能又受到新的冲击。五代后周世宗柴荣再度灭佛，自后周显德二年（955）起，废毁寺庙三万余座，大批僧尼还俗。[18]此次运动相对较为温和，但九月一日的敕令说："起今后，除朝廷法物、军器、官物及镜，并寺观内钟、磬、钹、相轮、火珠、铃铎外，其余铜器，一切禁断。应两京、诸道州府铜象器物，诸色装铰所用铜，限敕到五十日内，并须毁废送官。"[19]

灭佛政策在北宋开国之初仍在延续。这时期民间有毁农具铸佛像的情况[20]，太祖赵匡胤诏令"诸道铜铸佛像，悉辇赴京毁之"[21]。"建隆元年诏诸道寺院，经显德二年已废者，不得存留，其佛像许移至见存留处"[22]。乾德五年（967）七月以后，太祖"诏勿复毁，仍令所知存奉，但毋更铸"[23]。

北宋初年，山东地区儒学的复兴也限制了佛教的发展，再加上佛教内部人员良莠不齐，佛学理论革新滞后，寺院的发展较为缓慢。真宗赵恒既崇道也好佛，但据天禧五年（1021）的统计，山东僧尼数量只有18159人，在全国近40万的总数中，占不到6%，远远落后于江南地区[24]。

灵岩寺在宋初的发展颇不顺利，真宗景德之前，"旧制质略，率意缔构，因地任材，行列不次"[25]。真宗赐"景德灵岩寺"之额[26]，"降以御篆飞白以嗣之"[27]。敕赐寺额是宋代寺院在官方取得合法性的重要根据[28]。仁宗景祐年间，住持僧琼环卓有作为，张公亮详细记述了他的贡献：

> 景祐中，主僧琼环者，即众堂东架殿两层，龟首四出。南向安观音像，文楣藻拱，颇极精丽。设簴刻鲸，以警昏晓。后主事者，复植殿之两楹。辟正门，叠石填涧，为回廊，庭除显厂，乃为大壮。……寺之殿堂、廊庑、厨库、僧房，间总五百四十。僧百，行童百有五十，举全数也。[29]

但是，转机背后也有不少隐忧，张公亮写到，由于香火过盛，"以至计司管榷，外台督责；寺僧纷扰，应接不暇。大违清净寂寞之本教"[30]。

庆历、皇祐年间，齐州连年灾荒，灵岩寺的境况急转直下，"旧供者千百，无一二至。僧徒解散，仅有存焉"[31]。直到神宗熙宁之前，灵岩寺"僻在山谷，徒众颇盛，累因住持不振，遂置废隳纲纪……素来最是凶恶，浮浪聚集，前后之六七次住持不得"[32]。这种现象在当时北方寺院中十分普遍，如南宋章如愚《山堂考索》记天禧二年（1018）"诸处不系名额寺院，多聚奸盗，骚扰乡村……"，嘉祐二年（1057）贾昌朝奏"京师僧寺多招纳亡赖游民为弟子，或藏匿亡命奸人"[33]。《水浒传》描写鲁智深、武松等逃亡的军人和罪犯进入寺庙，应是当时北方寺院真实状况的写照[34]。

熙宁年间，苏轼、苏辙、曾巩等人陆续在京东东路的密州（今山东诸城）、徐州、齐州等地担任地方长官，积极推动佛教发展[35]，灵岩寺内部也发生了重要变化。据寺内所存熙宁三年（1070）《敕赐十方灵岩寺碑》（图4.2）记载，这一年灵岩寺更寺名为"十方灵岩寺"，住持僧永义因应对不了困难的

图 4.2
北宋《敕赐十方灵岩寺碑》

局面而辞职,由原开封定力禅院讲圆觉经赐紫僧行祥接任,寺院中层也由住持"许令于在京或外处指摘僧五七人,同共前来充本寺掌事,依十方寺院主持勾当","仍在寺徒弟并不得差作知事勾当"[36]。这意味着朝廷将佛教纳入了制度化和官僚化管理的系统,敕差住持制成为定制。[37]

金人党怀英明昌七年(1196)的《十方灵岩寺记碑》(图 4.3)也提到灵岩寺更名一事:"仍改甲乙,以居十方之众,熙宁庚戌岁也。"[38]甲乙寺和十方寺是宋代寺院两种主要的类型,前者的住持由寺院原住持剃度的弟子内部轮流相授,甲乙而传;后者的住持则从寺外高僧大德中选拔[39]。

一般情况下,甲乙制和十方制寺院分属律宗和禅宗[40]。由甲乙寺到十

图 4.3 金党怀英《十方灵岩寺记碑》拓本

方寺，灵岩寺的佛教宗派发生了根本变化[41]。另一个事件宣告了南宗禅在灵岩寺彻底的胜利，据党怀英《十方灵岩寺记》载：

> 越三年癸丑，仰天元公禅师以云门之宗始来唱道，自是禅学兴行，山林改观，是为灵岩初祖。[42]

云门宗是南宗禅"五家七宗"之一，开山祖师为五代后唐韶州云门山（今广东乳源瑶族自治县北）文偃禅师。徽宗赵佶即位之前，禅宗中最为活跃的便是云门、临济二宗。云门宗在这一时期势力大规模扩张，文偃禅师的第三代和第四代传人，如圆通居讷在江西，佛印了元在江苏，雪窦重显在浙江，皆建立了稳固的传教基地；大觉怀琏、宗本和善本师徒、法云法秀等人主持汴京（今河南开封）国立大寺，使得南方禅宗的势力推移到北方。[43]元公禅师便是在这样的大背景下到达灵岩的。

元公与文偃禅师的具体师承关系尚不清晰，但与同门禅师一样，元公不辱使命，在灵岩寺大有作为。党怀英记载了元公初到灵岩时的危机以及他不俗的业绩：

> 师至之日，属山门魔起，窥夺寺田，四垣之外，皆为魔境，大众不安其居。师为道勇猛，卒以道力摧伏群魔。山门之旧，一旦还复，众遂安焉。[44]

此外，普济《五灯会元》卷十六记有"齐州兴化延庆禅师"，为云门宗青原下第十世，也是同时期在该地活动的禅师。[45]南宗禅进入灵岩寺后，僧众长期保持在三五百人以上，成为北方最重要的寺院之一。[46]

实际上，禅宗在灵岩寺的历史可以追溯到8世纪，在此不妨旁出一枝，花些笔墨略加梳理。

前引唐天宝元年（742）李邕《灵岩寺碑颂并序》记高宗和武则天在灵岩寺的营造，提到了禅祖造像。在武周到玄宗时期，灵岩寺一直是北宗禅的道场。对此，韩猛论证甚详，例如，他引述权田雷斧的观点指出，将《显戒论缘起》《内证佛法相承血脉谱》传给日本台密初祖、传教大师最澄的"泰岳灵严（岩）寺顺晓和上"，即传自名僧一行，而一行首先是东山法门普寂的弟子[47]。

早在开元年间，北宗之祖神秀（606—706）就曾派弟子降魔藏禅师到灵岩寺弘法，中唐封演所撰《封氏闻见记》卷六"饮茶"载：

> 开元中，泰山灵岩寺有降魔师大兴禅教。学禅（原注：一本无"学禅"二字。）务于不寐，又不夕食，皆许其饮茶。人自怀挟，到处煮饮，从此转相仿效，遂成风俗。自邹、齐、沧、棣，渐至京邑，城市多开店铺煎茶卖之，不问道俗，投钱取饮。[48]

文中的降魔师即降魔藏。《宋高僧传》卷八《唐兖州东岳降魔藏师传》称其俗姓王，赵郡人，少时不惧鬼魅，故号降魔藏。他先随广福院明赞禅师诵读《法华经》，受戒习律，后北宗鼎盛，便投靠神秀门下。"先是秀师悬记之：'汝与少皞之墟有缘。'寻入泰山数年，学者臻萃，供亿克周，为金舆谷朗公行化之亚也。一日，告门人曰：'吾今老朽，物极有归，正是其时。'言讫而终，春秋九十一矣。"[49]

降魔藏禅师在灵岩的事功有两个方面值得注意，其一涉及后人津津乐道的茶史。降魔藏所代表的北宗禅严守戒律，"学禅务于不寐"，正适合于"凝心入定，住心看净，起心外照，摄心内证"[50]。如封演所记，降魔藏将饮

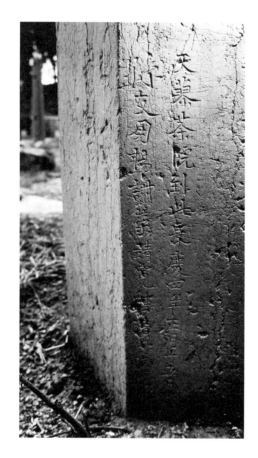

图 4.4
般舟殿遗址出土唐石柱上的"天蓼茶院"题记

茶的风习带到灵岩寺,又扩展到北方各地。1995年发掘寺北般舟殿时,在东北角的石柱东侧面下部发现一题记(图4.4),文曰:

> 天蓼茶院到此,长庆四年正月十五日题。孙友用、杨谢荣、靖宽、韩清田随从勾当。

这一发现,是灵岩寺饮茶风习的明证。承老同学沈冬梅博士指教,唐时所谓"茶院"者,往往也是寺院,"天蓼茶院"或是灵岩之一部,或是附近与之关

系密切的小型寺院。[51]

其二，降魔藏将北宗禅带到灵岩寺。武则天晚年对禅宗给予了有力的支持，久视元年（700），她迎降魔藏的老师神秀入京，推之为国师。神秀为五祖弘忍（601？—674）的弟子。在中宗、睿宗朝，弘忍的另外两位弟子慧安、玄赜先后奉诏入京，神秀的弟子也成为国师。直至安史之乱前的半个世纪，北宗的禅法实际上属于官禅。[52]降魔藏在北宗有着较高的地位，开元二十年（732）[53]正月十五日，与南宗慧能禅师（一作惠能，638—713）的弟子神会（684—758）在滑台（今河南滑县东）大云寺无遮大会上辩论的崇远法师说："嵩岳普寂、东岳降魔藏禅师，此二大德皆教人'凝心入定，住心看净，起心外照，摄心内证'，指此以为教门。"[54]而所谓"凝心入定"云云，正是北宗禅师神秀禅法的特征。降魔藏与神秀的关系相当明确，可能因为他在北宗禅有着举足轻重的地位，所以崇远才搬出其言论与神会辩论。[55]降魔藏在灵岩时"学者臻萃"，可知不乏拥趸。

李邕《灵岩寺碑颂并序》提到的天宝元年（742）曾驻锡灵岩寺的"大德僧净觉"，也是北宗的一位禅师，王维的《大唐大安国寺故大德净觉禅师碑铭并序》记其事迹。净觉俗姓韦氏，是唐中宗韦皇后的族弟，曾求学于神秀，景龙二年（708）归于洛阳玄赜，著有《楞伽师资记》和《注般若波罗蜜多心经》。净觉可能是在降魔藏迁化之后，被普寂或皇家授命派到灵岩的。[56]

韩猛注意到李邕《灵岩寺碑颂并序》中"或真空以悟圣，或密教以接凡，□谓之灵岩"一语，认为北宗的般若禅修与密法印持在灵岩寺同时存在。降魔藏的法号透露了他在密法咒术方面的特长，而顺晓作为灵岩寺大阿阇梨，向日本僧人最澄传授的也是密教镇国法门。他推测，唐开元前后密宗传来之前，或者说降魔藏时代甚至再前溯到贞观时，灵岩寺可能已受封为镇国道场。至于济南佛峪开成二年（837）的"金刚会碑"提到当地南灵台寺僧□方"以

大和六年受灵岩寺请命诣阙进本寺图,将谢圣旨,再许起置镇国般若道场之鸿泽",则是灵岩寺再次受封[57]。

南宗禅早在中唐就已深入灵岩,据《宋高僧传》记载,大寂禅师马祖道一的弟子怀晖(756—815)曾住灵岩。[58]马祖道一所创洪州宗在中唐极为兴盛[59],而怀晖在该宗拥有重要的地位,他在贞元年间已颇具盛名,曾"抵清凉,下幽都,登徂徕,入太行",将马祖一系的思想扩展到北宗和南宗神会荷泽宗的地盘。怀晖于元和三年(808)被唐宪宗李纯以国师之礼召至长安章敬寺,"每岁召入麟德殿讲论",对南禅扩展在朝廷的影响有过重要贡献[60]。怀晖到灵岩的时间,当在"登徂徕"之后、入长安之前。其在灵岩的具体事迹不详,影响尚难以估计。不过,从马祖一系在贞元、元和年间迅速扩张的大势来看,灵岩寺北宗禅的势力,很可能已受到南宗禅的挑战。

禅宗南北两系在经历了武宗灭法,以及晚唐五代的军政混乱、民生凋敝之后,在中原渐归泯灭[61]。禅宗在灵岩寺的复兴,乃是得益于南禅势力的再次北上,即北宋熙宁六年(1073)云门宗元公禅师的到来。

党怀英《十方灵岩寺记》称,自元公禅师之后,"尔后法席或虚,则请名德以主之,而不专一宗。暨今珍公禅师二十代矣,其传则临际商也"[62]。在徽宗登基后到达灵岩寺的净照大师仁钦,应是元公和珍公之间二十代南宗禅师中的一位。而第一位提到"铁袈裟"一名的便是仁钦。

据郭思撰《齐州灵岩崇兴桥记碑》载,灵岩寺改为十方寺之后,"中间去来化灭,寺主数易,权摄非人。缁旅既来,多失所望,四方瞻礼,因已衰减,下逮于山租、田课、僧用、佛供、寺屋,略皆荒落称是。今上嗣位,齐州众求海内高德,得建州净照大师仁钦,以闻之朝。即有诏以仁钦为灵岩住持主"[63]。可能为了突出仁钦的事功,这段文字将之前灵岩寺的状况说得十分糟糕,与张公亮、党怀英的记载不完全一致。

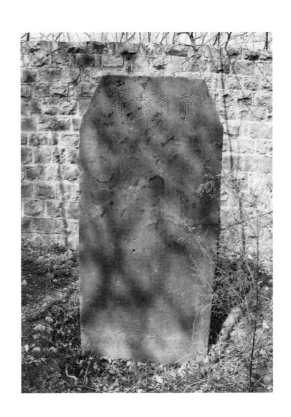

图 4.5
北宋郭思《齐州灵岩崇兴桥记碑》

徽宗在元符三年（1100）正月即位，马大相《灵岩志》卷二谓仁钦在大观初年"赐紫并赐号静照大师，宣选住持灵岩"，卷三又称他于建中靖国元年（1101）任住持，前后不一致[64]。《齐州灵岩崇兴桥记碑》今在灵岩崇兴桥西首（图4.5），碑文后识："大观二年岁次戊子九月壬子晦，齐州灵岩禅寺净照大师、住持传法释仁钦立石。"碑文提到："钦公至寺之一年，寺境清。二年，学人来。三年，佛法明。四年，天下四方知灵岩有人，而岁时香火供事遂再盛。"[65]据此，仁钦不可能是大观初年才到灵岩，而应在徽宗即位不久就已上任。

仁钦在灵岩的确很有作为，碑文所记其功德还包括"起献殿以处供士，建后阁以护禅席，□□泉轩以燕见善知识，完绝景亭以憩适游观，再新证明

正编 高僧的诗咏 89

功德殿以快四方礼谒，为供养□"。仁钦所修造的崇兴桥又名大石桥、崇福桥，在寺院以西约2.5公里，是从外部去往寺院的重要通道。只有当寺院具备相当的实力之后，才能够修造这种开放的津梁。

周郢注意到，明人陆采《览胜纪谈》卷一《仁钦》篇记录了宋江在仁钦任住持时对灵岩寺的劫掠：

> 宋徽宗时，住持仁钦能诗，咏十二景刻石。大盗宋江等初犯其地，山神发鼓以驱之。后夜至，又为鸡鸣，故今有石鼓、鸡鸣二岩。三至，尽取金帛以行，抵山门，群盗被钉其足，不得一展。惧而礼佛忏悔，乃舍物遁去。谚云："宋江三十六，回来十八双。若还经此地，不死亦遭伤。"盖仁钦素谙黑夜钉身之术云。[66]

《览胜纪谈》为笔记杂录，细节未可尽信，但其中也包含真实的成分。《宋史·列传第一百一十·侯蒙》载："宋江寇京东，蒙上书言：'江以三十六人横行齐、魏，官军数万无敢抗者，其才必过人。……'"[67]这说明宋江的确曾在齐地活动，对此周文已有细致的讨论。[68]值得补充的是，今寺内所存宋居卿政和六年（1116）《留题灵岩寺碑》中，有"高僧见鹤坐泉眼，群丑闻鸡息盗心"[69]之句，金代大定年间济南判官杨野《重过灵岩有感》曰"龟吐源流净，鸡鸣盗意悛"[70]，皆可印证《览胜纪谈》所记逸闻。由此可知，在仁钦任事时，灵岩寺经济势力强大，以至于成为民变劫掠的目标。

灵岩寺千佛殿内彩塑罗汉"第十六尊"背后墙壁上有墨书"宋仁钦和尚"木牌，但这批木牌为1931—1934年寺内僧人大文所添加。该像肤色黝黑，貌如梵僧，不可能是仁钦肖像[71]。然仁钦的活动在灵岩寺的确尚有遗迹可寻，除了崇兴桥，御书阁下拱门洞两侧墙内蔡卞书《楞严经偈语》（图4.6、4.7）后识"崇宁元年十一月，鄱阳齐迅施刻于灵岩寺，住持传法净照大师赐紫仁

图 4.6 御书阁拱门洞两侧北宋仁钦所立蔡卞书《楞严经偈语》

钦立石,匠人牛诚刊"。蔡卞是宰相蔡京的弟弟、王安石的女婿,与蔡京同登熙宁三年(1070)进士。据清人毕沅、阮元考证,崇宁元年(1102)十一月,蔡卞已知枢密院[72],这显示出仁钦与当时高层权力之间存在着密切的联系。与之对比强烈的,是仁钦对地方官员的态度。崇宁五年四月,刚刚上任济南郡守的福建人吴拭到灵岩寺供佛饭僧,竟然遭仁钦冷落。他在留下的文字中不无失望地说:"住山仁钦师,初不与余接。"经过询问,才知道二人本是同乡。[73]

此外,清人顾炎武《金石文字记》卷六记寺内有大观三年(1109)仁钦篆书《心经》,大观四年仁钦所作《灵岩十二景》《生老病死苦颂》《十二时歌》及政和元年(1111)《净照和尚诫文》等碑石。[74]仁钦书《心经》尚存寺内。所谓《生老病死苦颂》,应是寺内所存《五苦颂碑》[75]。《净照和尚诫文》即现存《住灵岩净照和尚诫小师碑》[76]。但《灵岩十二景碑》今已

正编　高僧的诗咏

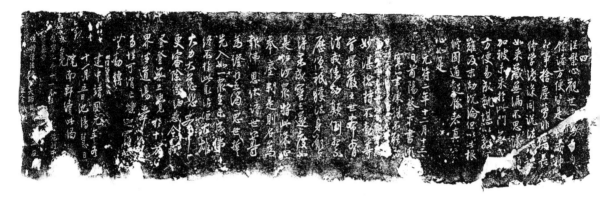

图 4.7 北宋仁钦所立蔡卞书《楞严经偈语》第四石拓本

不存,所幸马大相《灵岩志》著录全文。

郭思《游灵岩记》中说,大观二年(1108)八月,他在灵岩两次拜会仁钦,游览了一些景点,包括五花殿、顶泉轩、后土祠、甘露泉、绝景亭、证明殿(证明龛)、锡杖亭和双鹤亭,但没有提到"铁袈裟"[77],说明这时"铁袈裟"还未出现于仁钦的心目中。这就更使得我们确信,"铁袈裟"的命名是仁钦在大观四年写《灵岩十二景》诗时才提出的。明人孙瑜有《和宋僧仁钦灵岩十二景诗》;前引陆采《览胜纪谈》述及仁钦逸闻时,也特别提到《灵岩十二景》诗,这说明直至明代,灵岩十二景的确立,仍是人们关于仁钦的记忆中重要的一部分。

郭思游记的开头,说到与仁钦的会见,曰:

> 大观戊子八月,思既朝见岳帝,即走灵岩,礼谒五花殿下,升顶泉轩,见钦禅师。闻大法眼秘密印。

这里提供了一个极为重要的信息:仁钦可能属于法眼宗。所谓秘密印,应是指禅宗内部传法时密付的法印。[78] 法眼宗是南宗禅五家最后立宗的一家,

创自五代南唐建康（今南京）清凉寺文益。文益，余杭人，俗姓鲁，谥曰大法眼禅师、大智藏大导师。法眼宗源出青原行思一脉，主要活跃于北宋初年，到北宋中叶后日渐衰微。仁钦禅师的名号不见于传统文献，续统不详，可能与法眼宗的衰微有关。

从熙宁六年（1073）云门宗的元公禅师，到徽宗时法眼宗的仁钦禅师，南宗禅完全占领了灵岩寺。这便是"铁袈裟"一名落地的历史底色。

[1] 王溥：《唐会要》，中华书局，1955年，卷四十九，第862页。

[2] 同上书，卷四十八，第854页。

[3] 同上书，卷二十三，第451页。

[4] 王昶：《金石萃编》，卷一一四，《石刻史料新编》第一辑，第三册，第2065页。拓本见北京图书馆金石组编《北京图书馆藏中国历代石刻拓本汇编》，第32册，第99页。

[5] 马大相编，王玉林、赵鹏点校：《灵岩志》，卷三，第32页。

[6] 辟支塔为八角九层楼阁式砖塔，关于其年代有不同的意见。黄国康和周福森认为，该塔建于北宋淳化五年（994），完成于嘉祐二年（1057）（黄国康、周福森：《灵岩寺辟支塔》，中国建筑学会建筑历史学术委员会主编：《建筑历史与理论》，第2辑，江苏人民出版社，1982年，第94～102页）；杭侃认为该塔至迟在景德元年（1004）已完工（杭侃：《辟支塔考稿》，《徐苹芳先生纪念文集》，上海古籍出版社，2012年，第89～93页）。廖苾雅根据灵岩寺辟支塔第五层外壁的碑刻判断，该塔可能在庆历四年（1044）由齐州禹城县上千人的邑社施造完成，被称作"灵岩寺囗宝塔"（廖苾雅：《长清灵岩寺塔北宋阿育王浮雕图像考释》，《故宫博物院院刊》2006年第5期，第54～58页）。

[7] 马大相编，王玉林、赵鹏点校：《灵岩志》，卷四，第126页。

[8] 同上书，第113页。

[9] 高楠顺次郎、渡边海旭监修：《大正新修大藏经》，第9卷，262号，第32b页。

[10] 同上书，第39c～40a页。

[11] 道宣：《广弘明集》，高楠顺次郎、渡边海旭监修：《大正新修大藏经》，第52卷，2103号，卷十五，第201b页。

[12] 刘𬳽、张鷟撰，程毅中、赵守俨点校：《隋唐嘉话／朝野佥载》，中华书局，1979年，第115～116页。

[13] 马大相编，王玉林、赵鹏点校：《灵岩志》，卷六，第163～164页。

[14] 高楠顺次郎、渡边海旭监修：《大正新修大藏经》，第32卷，1644号，第208a页。感谢肖浪女士检出此条文献。

［15］许多学者对这一问题皆论考，有关综述见周郢《泰山"佛教山"的形成与变迁》(《地域文化研究》2019年第2期)，第80～83页。

［16］侯慧明、赵改萍：《论汉魏六朝时期佛教的地狱思想》，《宗教学研究》2008年第1期，第182页。

［17］马大相编，王玉林、赵鹏点校：《灵岩志》，卷三，第60页。

［18］《旧五代史·周书六·世宗纪第二》，中华书局，1976年，第1531页。

［19］王溥：《五代会要》，上海古籍出版社，1978年，卷二十七，第437页。

［20］李焘撰，上海师范学院古籍整理研究室、华东师范大学古籍整理研究室点校：《续资治通鉴长编》，中华书局，1979～1993年，第1册，卷十三"开宝五年正月丁酉"条，第278页。

［21］同上书，第1册，卷八"乾德五年七月丙申"条，第195页。

［22］曾巩：《隆平集》，明万历二十六年（1598）刻本，哈佛大学燕京图书馆藏，卷一《寺观》，第14b叶。

［23］李焘撰，上海师范学院古籍整理研究室、华东师范大学古籍整理研究室点校：《续资治通鉴长编》，第1册，卷八"乾德五年七月丙申"条，第195页。

［24］范学辉：《论北宋时期的山东佛教》，山东师范大学齐鲁文化研究中心：《齐鲁文化研究》，总第2辑，齐鲁书社，2003年，第128～136页；仝晰纲、张熙惟、常大群、范学辉：《齐鲁文化通史·6·宋元卷》，中华书局，2004年，第240～259页。

［25］张公亮：《齐州景德灵岩寺记》，见马大相编，王玉林、赵鹏点校《灵岩志》，卷三，第45页。

［26］张公亮：《齐州景德灵岩寺记》："我朝景德中，方赐金额。"（马大相编，王玉林、赵鹏点校：《灵岩志》，卷三，第31页）

［27］宋嘉祐六年（1061）王逵《齐州灵岩寺千佛殿记》，拓本见北京图书馆金石组编《北京图书馆藏中国历代石刻拓本汇编》，第38册，第173～174页。

［28］刘长东：《宋代佛教政策论稿》，巴蜀书社，2005年，第132页注释1，第132～175页。

[29] 张公亮：《齐州景德灵岩寺记》，马大相编，王玉林、赵鹏点校：《灵岩志》，卷三，第31~32页。又，王逵《齐州灵岩寺千佛殿记》："厥后有僧琼环者，次第以轮奂焉。其如土木之华，绘塑之美，泉石之丽，草木之秀，森森然棋布。前后远者咸以耳闻之，近者咸以目击之，于千佛之旨，何啻乎形影之外，譬喻其□邈也，善相万万明矣……"（拓本见北京图书馆金石组编《北京图书馆藏中国历代石刻拓本汇编》，第38册，第173~174页）《灵岩志》对僧琼环的贡献做了更为简明的概括，或有其他文献依据："宋净重，号琼环。景祐中，重建五花殿，颇极精丽。嘉祐中，复修千佛殿，极其庄严。前后功程费逾万金，皆公卿士庶所乐施者，泛常僧能如是乎？"（马大相编，王玉林、赵鹏点校：《灵岩志》，卷二，第23页）罗哲文认为，千佛殿梁架屋顶等是明代之物，石柱子、柱础等至少是宋或宋以前之物，现存五花殿回廊柱础也是宋代风格（罗哲文：《灵岩寺访古随笔》，《文物参考资料》1957年第5期，第73、75页）。

[30] 张公亮：《齐州景德灵岩寺记》，马大相编，王玉林、赵鹏点校：《灵岩志》，卷三，第32页。

[31] 同上。

[32] 宋神宗熙宁三年（1070）《敕赐十方灵岩寺碑》。清人唐仲冕《岱览》卷二十四（第468~469页）和金棨《泰山志》卷十六（国家图书馆分馆编：《中华山水志丛刊》，线装书局，2004年，第4册，第449~450页）著录该碑，但碑文不完整，碑阳录文见《灵岩寺》编辑委员会《灵岩寺》，第104~105页。关于该碑详细的录文和研究，见胡孝忠《北宋山东〈敕赐十方灵岩寺碑〉研究》（《北京理工大学学报［社会科学版］》第13卷第2期，2011年4月），第117~123页。

[33] 章如愚：《山堂考索》，中华书局，1992年，后集卷六三，第856页。

[34] 范学辉：《论北宋时期的山东佛教》，《齐鲁文化研究》，总第2辑，第130页。

[35] 同上书，第131页。

[36] 胡孝忠：《北宋山东〈敕赐十方灵岩寺碑〉研究》，《北京理工大学学报（社会科学版）》第13卷第2期，第117~118页。

[37] 关于灵岩寺住持承嗣方式变化的详细

梳理，见谭景玉、韩红梅《宋元时期泰山灵岩寺佛教发展状况初探》(《山东农业大学学报［社会科学版］》2010 年第 1 期)，第 100~105 页。

[38] 马大相编，王玉林、赵鹏点校：《灵岩志》，卷三，第 34 页。该碑原立于寺内天王殿前，碑阴有刘德渊石刻，今已佚。1999 年复制该碑，立于千佛殿前。《金文最》中该碑题为《十方灵岩寺碑》，见张金吾编纂《金文最》(中华书局，1990 年)，卷七〇，第 1033~1034 页。

[39] 刘长东：《宋代佛教政策论稿》，第 178~179 页。

[40] 同上书，第 178~185 页。

[41] 谭景玉、韩红梅：《宋元时期泰山灵岩寺佛教发展状况初探》，《山东农业大学学报（社会科学版）》2010 年第 1 期，第 101~102 页。张掞熙宁二年（1069）中元日和次年九月十三日所题两首七言诗，分别赠送"新灵岩寺主公上人"和正要赴寺的"敕差灵岩寺主大师祥公"。义公即永义，祥公即行祥。第一首诗中说："金地阙人安大众，玉京选士得高僧。"说明永义作为甲乙寺的最后一位住持，很可能也得到了朝廷的认可。诗中还呈现了这位"律行孤介"的僧人做事勇猛果敢的一面："霜刀断腕群魔伏，钿轴存心奥义增。顾我旧山泉石美，湔除诸恶赖贤能。"下文提到僧仁钦抵御宋江进攻的壮举，也与永义类似。第二首诗呈现的行祥形象，与永义明显不同，完全符合一位禅僧的特征："像室光华辉晓日，禅心清静擢秋莲。山泉自此增高洁，云集十方结胜缘。"两诗碑刻拓本见北京图书馆金石组编《北京图书馆藏中国历代石刻拓本汇编》，第 39 册，第 40 页。

[42] 马大相编，王玉林、赵鹏点校：《灵岩志》，卷三，第 34 页。

[43] 杜继文、魏道儒：《中国禅宗通史》，江苏人民出版社，2008 年，第 416~435 页。

[44] 党怀英：《十方灵岩寺记》，马大相编，王玉林、赵鹏点校：《灵岩志》，卷三，第 34 页。

[45] 普济著，苏渊雷点校：《五灯会元》，中华书局，1984 年，第 1021 页。

[46] 苏辙元丰二年（1079）《灵岩寺》诗曰："居僧三百人，饮食安四体。"（陈宏天、高秀芳点校：《苏辙集》，中华书局，1990 年，《栾城集》卷五，

第96页）该诗碑石拓本见北京图书馆金石组编《北京图书馆藏中国历代石刻拓本汇编》，第39册，第114页。

[47] 韩猛：《唐代泰岳灵岩寺镇国道场与东山法门考》，《中原禅茶》，第39～41页。

[48] 封演撰，赵贞信校注：《封氏闻见记校注》，中华书局，2005年，第51页。由于《封氏闻见记》提到成书于唐建中元年（780）的陆羽《茶经》，故罗炤认为这段文字应写于780～804年。见罗炤《茶道、茶文化的祖庭——泰山灵岩寺》（"灵岩寺佛教文化与艺术高级学术研讨会"论文，长清，2002年9月）。

[49] 赞宁撰，范祥雍点校：《宋高僧传》，第191页；普济著，苏渊雷点校：《五灯会元》，卷二，第165～166页。

[50] 杨曾文编校：《神会和尚禅话录》，中华书局，1996年，第30页。

[51] 方山证明龛唐大中八年（854）牟玘功德记石龛佛座上，另有长庆元年（821）四月八日王则题名和长庆二年十二月八日僧神祐等人题名（见北京图书馆金石组编《北京图书馆藏中国历代石刻拓本汇编》，第30册，第7页；第30册，第23页），与孙友用等人的题名一样，都是这一时期灵岩寺外来游人的遗迹。关于唐代北宗禅与茶的关系，见丁以寿《北宗禅与唐代茶文化简论》（法门寺博物馆编：《法门寺博物馆论丛》第5辑，三秦出版社，2012年，第126～132页）。

[52] 杜继文、魏道儒：《中国禅宗通史》，第121～124页。

[53] 关于这次无遮大会的时间，胡适1926年校印《神会遗集》时，据原卷的记述，确定在唐开元二十二年（734）。1958年，胡适得到P.2045本重校《定是非论》，据其后序与赞中"去开元十二年（胡校认为乃'开元二十年'之误）正月十五日共远法师论议"及"论之兴也，开元二十"，改定为开元二十年。综述见杨曾文编校《神会和尚禅话录》，第22页注释7。

[54] 杨曾文编校：《神会和尚禅话录》，第30页。

[55] 自胡适开始，学者多认为崇远法师为北宗禅师，但释印顺认为崇远为讲经法师（释印顺：《中国禅宗史》，中华书局，2010年，第290页）。葛兆光也由此认为滑台大会并非胡适所

说"北宗消灭的先声,也是中国佛教史上的一大革命",而只是给了神会进攻北宗禅"一次历练的机会"(葛兆光:《增订本中国禅思想史——从六世纪到十世纪》,上海古籍出版社,2008年,第270~276页)。

[56] 温玉成:《李邕"灵岩寺颂碑"研究》,《中国佛教与考古》,第518~519页;韩猛:《唐代泰岳灵岩寺镇国道场与东山法门考》,《中原禅荼》,第51页。

[57] 韩猛:《唐代泰岳灵岩寺镇国道场与东山法门考》,《中原禅荼》,第39~47页。

[58] 赞宁撰、范祥雍点校:《宋高僧传》,卷十,《唐雍京章敬寺怀晖传》,第227页。

[59] 葛兆光:《增订本中国禅思想史——从六世纪到十世纪》,第339~414页。

[60] 权德舆:《故章敬寺百岩大师碑》,李昉等编《文苑英华》,中华书局,1966年,卷八六六,第4568a页;《百岩寺奉敕再修重建法堂记》,董诰等编:《全唐文》后附《唐文续拾》,卷八,第11261~11262页。有关考证,见葛兆光《增订本中国禅思想史——从六世纪到十世纪》,第342、354~355页。

[61] 释印顺:《中国禅宗史》,第277页。

[62] 马大相编,王玉林、赵鹏点校:《灵岩志》,卷三,第34页。"珍公"在《金文最》中作"琛公"(张金吾编纂:《金文最》,卷七〇,第1034页)。

[63] 郭思,字得之,河南温县人,画家郭熙之子,元丰五年(1082)进士。该碑拓本见北京图书馆金石组编《北京图书馆藏中国历代石刻拓本汇编》,第41册,第167~168页。

[64] 马大相编,王玉林、赵鹏点校:《灵岩志》,第23、60页。

[65] 该碑另一面是元丰三年(1080)飞白榜书"灵岩道场"。

[66] 陆采:《览胜纪谈》,明嘉靖刻本,中国国家图书馆藏,第8~9叶。

[67] 《宋史》,卷三五一,中华书局,1977年,第11114页。

[68] 周郢:《〈览胜纪谈〉中的宋江轶事》,《现代语文(学术综合版)》2011年第9期,第21~22页。

［69］该诗在《灵岩志》中题作《游灵岩寺》，见马大相编，王玉林、赵鹏点校《灵岩志》，卷三，第62页。

［70］马大相编，王玉林、赵鹏点校：《灵岩志》，卷三，第66页。

［71］张鹤云：《长清灵岩寺古代塑像考》，《文物》1959年第12期，第3、5页。

［72］毕沅、阮元：《山左金石志》，卷十七，《石刻史料新编》第一辑，第19册，第14643页。

［73］灵岩寺御书阁前《吴拭题诗碑》，拓本见北京图书馆金石组编《北京图书馆藏中国历代石刻拓本汇编》，第41册，第126页。

［74］顾炎武：《金石文字记》，《石刻史料新编》第1辑，第12册，第9290页。

［75］拓本见北京图书馆金石组编《北京图书馆藏中国历代石刻拓本汇编》，第41册，第185页。

［76］此碑原在灵岩寺般舟殿，后移至天王殿东侧。拓本见北京图书馆金石组编《北京图书馆藏中国历代石刻拓本汇编》，第42册，第8页。

［77］此碑今存灵岩寺天王殿东侧。碑阴刻元泰定三年（1326）寿公禅师舍财记。拓本见北京图书馆金石组编《北京图书馆藏中国历代石刻拓本汇编》，第41册，第165页。

［78］禅宗内部传法，常提到密印，如天宝元年（742）李邕撰《大照禅师塔铭》中记普寂声称："受托先师，传兹密印。"见董诰等编《全唐文》，卷二六二，第2659页。唐大历四年（769）王缙撰《大证禅师碑铭》称，自达摩、僧璨、道信、弘忍、神秀、普寂、广德，至大证禅师昙真的传承，"一一授香，一一摩顶。相承如嫡，密付法印"。见董诰等编《全唐文》，卷三七〇，第3757～3758页。

五、将衣为信禀

《弥勒下生经》称,释迦牟尼灭度时,嘱弟子迦叶持其所遗袈裟于禅窟中入定,等弥勒下生成佛时,再奉上袈裟[1]。据《大唐西域记》,迦叶最后将袈裟带到三峰敛覆的鸡足山,以待未来佛现身。[2]《法苑珠林》中的一个故事则说,释迦牟尼最初从树神那里获得过去佛留下的僧伽梨大衣,在涅槃之前,又嘱咐阿难将袈裟带到文殊师利菩萨所在的清凉山洞窟。[3]在这些传说中,袈裟是传法的象征。[4]

与上述说法一致,禅宗的密付传法也与袈裟联系在一起。禅宗五祖蕲州黄梅山(今湖北黄梅县境内)弘忍跳过神秀,将法传给在碓房劳作的慧能(又作惠能),原因是慧能所作的偈颂胜过了"见解只到门前,尚未得入"的神秀,体现出对佛法真正的领悟。在敦煌博物馆藏五代前后的《坛经》抄本中,慧能的偈颂有两首,一曰:

菩提本无树,明镜亦无台。
佛性常清净,何处有尘埃?

又曰:

> 心是菩提树，身为明镜台。
> 明镜本清净，何处染尘埃？[5]

一般认为，《坛经》是慧能所说、其弟子集录并篡改过的一部经典[6]，其成书和版本极为复杂，敦煌博物馆藏抄本是目前所知年代最早的版本。在南宋绍兴二十三年（1153）蕲州刻本中，慧能的偈颂改为一首：

> 菩提本无树，明镜亦非台。
> 本来无一物，何处有尘埃？[7]

最后一句也作"何处惹尘埃"，则更令人耳熟能详。

弘忍读到慧能的偈后，命慧能夜至三更来到堂内，为之说《金刚经》，并指定他为六代祖：

> 慧能一闻，言下便悟。其夜受法，人尽不知，便传顿教及衣，以为六代祖。将衣为信禀，代代相传；法即以心传心，当令自悟。[8]

慧能弟子神会请王维在安史之乱后写的《六祖能禅师碑铭》，是慧能得袈裟的最早记载，铭曰：

> （弘忍）临终，遂密授以祖师袈裟，而谓之曰："物忌独贤，人恶出己。吾且死矣，汝其行乎！"禅师（慧能）遂怀宝迷邦，销声异域。[9]

按照《坛经》的记述，弘忍传付衣法之后说："慧能，自古传法，气如悬丝，若住此间，有人害汝，即须速去！"[10]

慧能连夜南去，有数百人追来夺法。这些人多数半途散去，只有一位姓陈名惠顺（一作慧明、惠明）的僧人不肯舍弃，一直追到大庾岭（今江西大余县）。惠顺曾做过三品将军，"性行粗恶，直至岭上，来趁把着。慧能即还法衣。又不肯取"。惠顺说：

> 我故远来求法，不要其衣。[11]

惠顺的态度，是有理论依据的。禅宗深受道家思想影响，讲求"空""无"，不立文字，不假于外物。特别是慧能所倡导的顿法，认为处处是佛，并不执着于一物。的确，有衣并不等于就有法；然而，如果没有了袈裟，就意味着没有得到法正相承。袈裟是秘传的证据，在滑台无遮大会上，神会的一段话清楚地说明了南宗眼中袈裟的意义：

> 法虽不在衣上，表代代相承，以传衣为信，令弘法者得有禀承，学道者得知宗旨，不错谬故。（图5.1）[12]

在一番争执后，慧能在大庾岭向惠顺说法，并让开悟后的惠顺北去化人，慧能于是平安到达岭南。另外一个版本的说法更富有传奇色彩：

> 惠能掷下衣钵于石上，曰："此衣表信，可力争耶？"能隐草莽中。惠明（即惠顺）至，提掇不动，乃唤云："行者行者，我为法来，不为衣来。"[13]

胡适认为《坛经》为神会所撰，他指出："……我们不妨说，慧能系楞伽大师弘忍十一位大弟子之中的一个。说他是密受真传的人和祖师袈裟的传

图 5.1 敦煌博物馆藏独孤沛《菩提达摩南宗定是非论》写本（敦博〇七七 A 94—7）

承者，很可能是神会所编的一个神话。"[14]此外，神会《菩提达摩南宗定是非论》追述初祖达摩传法二祖慧可，也说是"便传一领袈裟，以为法信"[15]。释印顺认为，弘忍传衣与慧能的渊源是佛付嘱大迦叶传法衣的传说，他举出李知非为净觉《注般若波罗蜜多心经》所作《略序》中"其（玄）赜大师所持摩衲袈裟、瓶、钵、锡杖等，并留付嘱净觉禅师"的记载，认为在当时的佛教界也有"付衣"的事实，因此，"慧能受弘忍的'付法传衣'，决不是为了争法统而'造出'来的"[16]。尽管《坛经》所记传法传衣的情节戏剧性极强，未必全是信史；但是，这些传说却真实地反映了佛教传法的一般做法，特别是南宗禅关于袈裟的观念。

在滑台无遮大会上，神会描述了一个完整的袈裟传付系统，并以此作为攻击北宗的武器：

> 达摩遂开佛知见，以为密契；便传一领袈裟，以为法信，授与慧可。慧可传僧璨，璨传道信，道信传弘忍，弘忍传慧能。六代相承，连绵不绝。[17]

神会又言：

> 后魏嵩山少林寺有婆罗门僧，字菩提达摩，是祖师。达摩〔在〕嵩山（今河南登封）将袈裟付嘱与可禅师，北齐可禅师在皖山将袈裟付嘱〔与〕璨禅师，隋朝璨禅师在司空山（在舒州，今安徽安庆市岳西县）将袈裟付嘱与信禅师，唐朝信禅师在双峰山（又称破头山，在蕲州黄梅）将袈裟付嘱与忍禅师，唐朝忍禅师在东山（即黄梅北冯墓山）将袈裟付嘱与能禅师。经今六代。内传法契，以印证心；外传袈裟，以定宗旨。从上相传，一一皆与达摩袈裟为信。其袈裟今在韶州（今广东韶关一带），更不与人。余物相传者，即是谬言。又从上已来六代，一代只许一人，终无有二。纵有千万学徒，亦只许一人承后。[18]

袈裟代代传付的故事虽有可能部分出自虚构，但神会在无遮大会上谈锋锐利，气势夺人，使得对方无可置喙。神会说，因为袈裟在韶州曹溪慧能手中，所以神秀在世时并不敢以六代祖自居。据说禅宗内部对袈裟的争夺极为激烈，"因此袈裟，南北道俗极其纷纭，常有刀棒相向"[19]。神会指责景龙三年（709）北宗的普寂派门徒西京清禅寺广济去往韶州，半夜进入慧能的房间，想偷走袈裟，被慧能斥去。[20]胡适注意到，在无遮大会举行的开元

二十年（732），普寂尚在世，北宗却没有人站出来否认此事。[21]凭借传承有序的袈裟，神会斥责普寂立神秀为第六代，并自称第七代，皆属虚妄。神会的目标在于建立起从达摩到慧能一脉相承的法统（图5.2），而将长期在官方占据统治地位的北宗排除在法统之外。

这样的故事，在南宗禅中不断被复述和发展，链条越来越长。如成书于大历十年至十四年间（775—779）保唐宗一系的《历代法宝记》，也将袈裟传付追溯到初祖菩提达摩[22]。达摩在将袈裟传给弟子慧可时说："……遂传袈裟以为法信，譬如转轮王子灌其顶者，得七真宝，绍隆王位，得其衣者，表法正相承。"[23]袈裟一代代传下来，直至慧能。按《坛经》的说法，慧能停止了传衣，而代之以菩提达摩所开创的以偈相传的方式。[24]《历代法宝记》则称，武则天即帝位后，曾于长寿元年（692）和万岁通天元年（696）两次请慧能出山。慧能托病不去，却将达摩祖师代代传下的"信袈裟"献给武则天供养。[25]万岁通天二年，武则天又派人请弘忍的另一位弟子资州（今四川资中北）德纯寺智诜禅师赴京。后智诜因病归乡时，奏请将信袈裟带回故乡，得到了武则天的许可。景龙元年（707），武则天还曾派人至韶州曹溪，告诉慧能信袈裟已转赠智诜。[26]长安二年（702），智诜在圆寂前将信袈裟传给处寂禅师，处寂又将其传与剑南成都府净泉寺无相禅师。宝应元年（762），无相禅师将信袈裟传给保唐寺无住禅师[27]。

《历代法宝记》一书可能是为纪念无住禅师而写，作者当是无住的弟子[28]。这些记载是否属实并不是问题的关键，重要的是，作者用文字构建了一个更加完备的袈裟传承系统，并且直达其自身所属的宗派。[29]

按照五代静、筠二僧合编《祖堂集》，宋代契嵩撰《传法正宗记》，道原撰《景德传灯录》，普济编《五灯会元》等南禅文献的说法[30]，禅宗的传承以释尊在灵山会拈花、迦叶微笑为滥觞，以迦叶为西天二十八祖之初祖。二十八祖各有付法偈，各代祖师之间衣、法并传。菩提达摩于印度为第

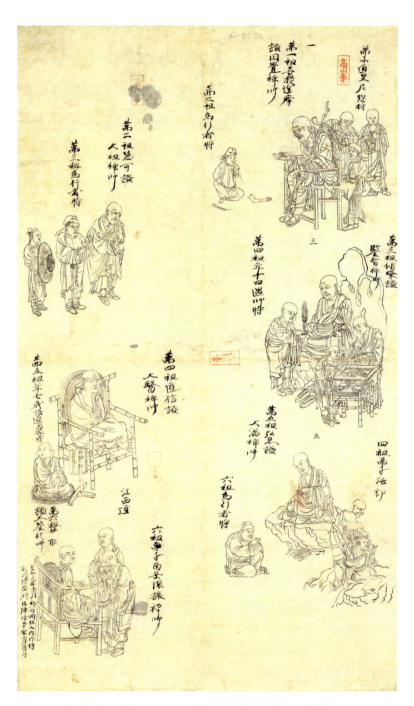

图 5.2 日本京都高山寺藏北宋至和元年印刷的《达摩宗六祖师像》

图 5.3 韶关曲江南华寺藏传为六祖传法千佛袈裟的纹样

二十八祖,于东土六祖中则为初祖。至此,袈裟传递的脉络前追后延,更为完整清晰。

如《历代法宝记》所说,袈裟后来传到了净众、保唐门下,而神会并没有传衣的秉承。在这种情况下,神会一系中又产生了"坛经传宗"的说法[31]。但是,关于付法传衣的种种引人入胜的情节和相关观念,却令人难以忘怀。广东韶关曹溪之畔的南华寺,至今保留着不少与慧能相关的遗物,其中用金、红、蓝、黄诸色丝线在杏黄色绢上绣成的千佛袈裟,据传便是那件神奇的圣物(图5.3)[32]。

到12世纪初,南宗禅终于在灵岩寺占据了上风。面对金刚力士像的残

肢，作为世俗官员的张公亮，直截了当地说出了他的看法，远道而来的和尚仁钦却另有盘算。在这个北方山寺中，仁钦通过重新解释这段残铁，建立起南禅及其本人与新领地的联系。"直至如今识者稀"一句是仁钦卖的关子，而"庾岭家风""禅机"等字眼又提示读者将残铁与禅门的传说关联在一起。就这样，仁钦有张有弛地激发、引导和操控着人们的好奇心。遵循着他的定义，宋人张舜题为《铁袈裟》的小诗是对残铁新身份的绝好的注解：

> 线蹊针孔费掺掺，铁作袈裟信不凡。
> 大庾岭头提不起，岂知千古付灵岩。[33]

大庾岭上惠顺提不动袈裟的故事被重新讲起，后来的传奇却被一跃而过。长久以来萦绕在仁钦心目中的那领袈裟，悄然栖落在方山脚下，禅宗内部代代相传的神圣意象，化身为一座沉稳坚固的纪念碑，在幽深的山谷中散发着奇异的灵光。

［1］高楠顺次郎、渡边海旭监修：《大正新修大藏经》，第14卷，453号，第422c页。

［2］玄奘、辩机原著，季羡林等校注：《大唐西域记校注》，中华书局，1985年，卷九，第705～706页。

［3］释道世著，周叔迦、苏晋仁校注：《法苑珠林校注》，卷三十五"法服篇·违损部"，中华书局，2003年，第1109～1114页。

［4］John Kieschnick（柯嘉豪），*The Impact of Buddhism on Chinese Material Culture,* Princeton and Oxford: Princeton University Press, 2003, pp.103-107.

［5］杨曾文校写：《新版敦煌新本六祖坛经》，宗教文化出版社，2001年，第14页。

［6］1930年，胡适提出《坛经》作者为神会（胡适：《〈神会和尚遗集〉序》，见《胡适禅宗研究文集》，贵州大学出版社，2013年，第46～48页），引发了旷日持久的讨论。葛兆光综合诸说，赞同释印顺的看法，认为"虽然《坛经》不是神会所作，但今存各本《坛经》与神会一系确有关系"（葛兆光：《增订本中国禅思想史——从六世纪到十世纪》，第186～189页）。

［7］有关考辨，见胡适《所谓"六祖呈心偈"的演变》（《胡适禅宗研究文集》，第352～354页）；慧能撰，郭朋校释《坛经校释》（中华书局，1983年），九，第17～19页注8、9。

［8］杨曾文校写：《新版敦煌新本六祖坛经》，第15页。

［9］董诰等编：《全唐文》，卷三二七，第3313页；王维撰，赵殿成笺注：《王右丞集笺注》，上海古籍出版社，1984年，卷二十五，第447页。

［10］杨曾文校写：《新版敦煌新本六祖坛经》，第15页。

［11］同上。

［12］杨曾文编校：《神会和尚禅话录》，第29页。

［13］丁福保著，能进点校：《六祖坛经笺注》，华东师范大学出版社，2013年，"行由品第一"，第113～114页。

［14］胡适：《禅宗在中国：它的历史和方法》，《胡适禅宗研究文集》，第241～242页。

[15] 杨曾文编校：《神会和尚禅话录》，第 18 页。

[16] 玄赜也是弘忍的弟子，净觉受玄赜所付衣、钵等物，当在 702 年前后。见释印顺《中国禅宗史》，第 192～193 页。

[17] 杨曾文编校：《神会和尚禅话录》，第 18 页。

[18] 同上书，第 27 页。

[19] 同上书，第 33 页。

[20] 同上书，第 32～33 页。

[21] 胡适：《中国禅学的发展》，《胡适禅宗研究文集》，第 281 页。

[22] 敦煌藏经洞发现 11 个《历代法宝记》写本，综述见张子开《敦煌写本〈历代法宝记〉研究述评》（《中国史研究动态》2000 年第 2 期），第 11～19 页。

[23] 《历代法宝记》，高楠顺次郎、渡边海旭监修：《大正新修大藏经》，第 51 卷，2075 号，第 181a~b 页。这个版本以法国国家图书馆收藏的 P.2125 敦煌本为底本，以大英博物馆收藏的 S.516 敦煌本为校本。

[24] 杨曾文校写：《新版敦煌新本六祖坛经》，第 68～70 页。

[25] 《历代法宝记》，高楠顺次郎、渡边海旭监修：《大正新修大藏经》，第 51 卷，2075 号，第 184a 页。《六祖能禅师碑铭》对此事的记载是："则天太后孝和皇帝并敕书劝谕，征赴京城。禅师子牟之心，敢忘凤阙，远公之足，不过虎溪，固以此辞。竟不奉诏。遂送百衲袈裟，及钱帛等供养。"（董诰等编：《全唐文》，卷三二七，第 3313～3314 页）

[26] 这个说法不可信。实际上，此时武则天已去世两年。

[27] 《历代法宝记》，高楠顺次郎、渡边海旭监修：《大正新修大藏经》，第 51 卷，2075 号，第 184a~c 页。

[28] 杨曾文认为，武则天赐给智诜袈裟一事，是保唐派的人编造。智诜、处寂、无相、无住代代传承达摩袈裟的说法不能成立（杨曾文：《唐五代禅宗史》，中国社会科学出版社，1999 年，第 258 页）。杜斗城也认为智诜从武则天处获得"信袈裟"，是智诜系门人为取信于众而伪造。他还对保唐一

系四位禅师的事迹与传承关系进行了甄别，认为《历代法宝记》所载蜀地禅宗谱系可能为无住门人杜撰（杜斗城：《敦煌本〈历代法宝记〉与蜀地禅宗》，《敦煌学辑刊》1993年第1期，第53~63页；《敦煌本〈历代法宝记〉的传衣说及其价值》，《社科纵横》1993年第5期，第14~18页）。王书庆和杨富学则相信《历代法宝记》所记为事实，认为武则天将"信袈裟"从曹溪请到内道场供养，再由智诜转到资州，促进了四川净众、保唐派禅宗的发展，突出反映了武则天重北宗抑南宗的政策（王书庆、杨富学：《〈历代法宝记〉所见达摩祖衣传承考辨》，《敦煌学辑刊》2006年第3期，第158~164页；杨富学、王书庆：《敦煌文献所见武则天与达摩信衣之关系》，见王双环、郭绍林主编《武则天与神都洛阳》，中国文史出版社，2008年，第263~271页）。

[29] 关于《历代法宝记》与无住派谱系关系的研究，见 Wendi L. Adamek（韦闻笛）, *The Mystique of Transmission: On an Early Chan History and Its Contexts,* New York: Columbia University Press, 2007.

[30] 静、筠二僧合编：《祖堂集》，蓝吉富主编：《禅宗全书》，北京图书馆出版社，2004年，第一册，卷一至二，第430~466页；契嵩：《传法正宗记》，高楠顺次郎、渡边海旭监修：《大正新修大藏经》，第51卷，2078号，卷二至五，第718c~744b页；道原：《景德传灯录》，《大正新修大藏经》，第51卷，2076号，卷一至二，第204a~216b页；普济著，苏渊雷点校：《五灯会元》，卷一，第10~48页。

[31] 释印顺认为，"神会门下修改《坛经》，以《坛经》为传宗的依约，大抵在七八〇—八〇〇年间"。见释印顺《中国禅宗史》，第238页。

[32] 何明栋主编：《新编曹溪通志》，宗教文化出版社，2000年，第718页。林有能否定了千佛袈裟与慧能的联系，见《禅宗六祖慧能衣钵去向考释》（《船山学刊》2015年第3期），第105页。

[33] 马大相编，王玉林、赵鹏点校：《灵岩志》，卷三，第62页。

六、重塑历史

残破改变了物体的外形，难免引发人们奇异的联想。在古埃及撒伊思城（Sais）古王国第四王朝美凯里诺斯（Mycerinus）国王的宫殿中，曾存有二十尊巨大的木雕裸女像，皆无双手。当地传说美凯里诺斯与其女有乱伦行为，其女自缢而亡，于是"女孩子的母亲把引诱女儿跟她父亲通奸的那些侍女的手都砍掉了"。古希腊史学家希罗多德（Herodotus）指出，这纯属无稽之谈，那些雕像的手只是经年既久而脱落，他曾亲眼看见有的手臂还放置在雕像前面的地上。[1]

无知是一回事，故意曲解则是另一回事。在宋徽宗即位不久到达灵岩寺的高僧仁钦，极有可能读过北宋至和二年（1055）张公亮的《齐州景德灵岩寺记》，也应注意到了其中"铁像下体"的说法。他甚至可能知道金刚力士残像上那些铸造的披缝只是一种技术局限。

1981年，文物部门在维修灵岩寺千佛殿四十尊彩绘泥塑罗汉像时，从"西第十一尊"泥像体内剥离出一尊完整的铁铸罗汉像（图6.1、6.2）。铁像高1.64米，其坛座背面有铸文，曰：

大宋兴德军长清县和平乡，天花、南管寺庄、候丘三村□，首创铁

图 6.1 千佛殿明彩绘泥塑罗汉像及其体内的北宋铁罗汉像

图 6.2 千佛殿北宋铁罗汉像

铸□罗汉。都维那头李宗平。时熙宁三年岁次庚戌□□月□日……[2]

铁罗汉像外层的泥塑成于明代。不知出于何种原因，铁像在明代被废弃，而用作新塑像的胎骨。重见天日的铁罗汉表面披缝十分明显（图6.3）。仁钦到达灵岩寺时，铁罗汉已经立于寺内约三十年。类似的铁像或铁钟在当时并不罕见，因此，仁钦应该熟悉其外表的披缝，也十分清楚"铁袈裟"身上根本不是什么水田纹，新的命名并非出于无意的误读，而是故意另立新说。

披缝本是范块的间隙，溢出的铁水凝固，使这种"负空间"由阴转阳，变为实在的形体。残破改变了金刚力士原有的形象，形成新的轮廓。残片的体量小于原物，观者的目光因此变得精细，在整体作品中不甚明显的披缝便

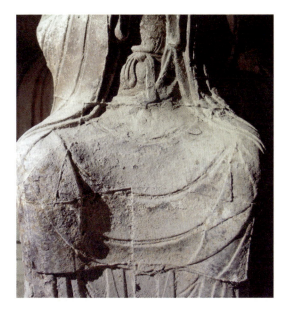

图 6.3 铁罗汉像的披缝

清晰地浮现出来。万一有人怀疑,仁钦也可以解释:袈裟本来就是碎衣破布缀合而成的衣服,而那些范块正是按照每一块布片的形状设计的。仁钦说到这里,不免窃喜——幸好留下的不是造像其他部位,而是战裙,它本身就是一件衣服。

在仁钦巧妙的解释下,这件战裙变身为一领袈裟。前世被遮蔽,今生已开启。圣物制造者指鹿为马,啖瓜者盲人摸象,所谓的水田纹是二者的连接点,牵强附会的谬解因此得到普遍的认同。

时间过得真快。北宋政和元年(1111)七月十八日,仁钦禅师寄住在"济郡东禅西轩",给灵岩寺的诚小师写下偈言以道别。在序中,他慨叹十个春秋倏忽而去,自己年老衰迈,精力劳倦,"又忽见秋风落叶,意思阑散,孤月寥天,寒岩萧索,感怀情动,顿起休心。欲慕退闲,偷安养拙"。偈言曰:

物外翛然获自由，殷勤诸子送佗州。

白云暂驻无方所，明月相随到处优。[3]

不知道仁钦离开灵岩的真正原因是什么，也不知道"佗（他）州"在哪里，他好像并没有一个明确的目的地，或者不愿明说。这位提出"铁袈裟"命名的高僧所终不详。

政和四年（1114），临济宗黄龙派初祖慧南大师再传弟子妙空大师净如担任灵岩寺住持。净如是福建侯官（今福州市区西部和闽侯县西北部）人，与仁钦是同乡，他的到来，可能与仁钦不无关系。在净如担任住持期间，奉议郎宋齐古委托福建工匠制作的五百尊木胎涂金罗汉像，被运到灵岩寺安置。这批造像"端严妙严，奇魔古怪，颦笑观听，俯仰动静，无一不尽其态"[4]，很可能与至今保存于灵岩寺千佛殿内的宋代彩塑罗汉像风格接近（图6.4）。净如还建造了转楼藏殿、钟楼、海会塔等，收回了灵岩寺周边被侵占的赐田，"四方供施者，岁时辐辏，惟恐其后"[5]。

净如所属的临济宗是曹溪南禅的嫡传宗派，其中黄龙派的公案最能代表慧能顿悟思想的精髓。净如之后，黄龙派另外三位高僧道询、法云和宝公先后任住持，南宗禅在灵岩寺得以持续发展。此外，《五灯会元》卷十七所记"灵岩重确禅师"是临济宗南岳下第十一世，大概也在此前后活跃于灵岩寺[6]。北宋末年，曹洞宗的势力进入灵岩寺，与临济宗共同主导该寺的宗教路线。到了元代，曹洞宗在灵岩一枝独秀，当时，该寺与大都（今北京）的大万寿寺、嵩山少林寺同为华北佛教的中心。[7]南宗禅各派在灵岩寺长期活动，成为"铁袈裟"一说延续下去的重要依托。

"铁袈裟"的水田纹连缀着慧能法衣的针脚。高明的仁钦点到为止，但千奇百怪的附会却一路走下去。与不断增益的坟典一样，灵岩寺的"铁袈裟"

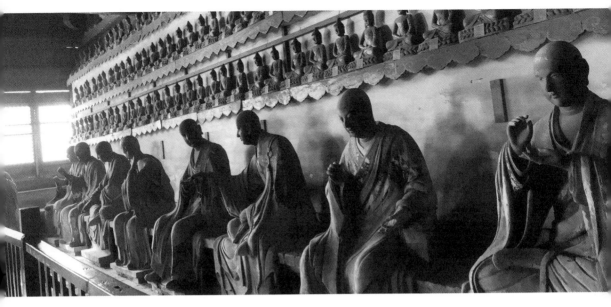

图 6.4 千佛殿北宋彩塑罗汉像

也上溯到达摩。《灵岩志》云:

> 铁袈裟:在寺东北。或云达摩自西域来,面壁九年,道成而去,弃袈裟于此。[8]

据传,"铁袈裟"原位于寺内达摩殿后(图6.5)。明太常寺少卿王世懋万历五年(1577)撰《游灵岩记碑》曰:"别院曰达摩,旁涌出一铁,高可五尺,阔杀其一,背偻面拗,天为级缕作水田状者,铁袈裟也。"[9]清人李兴祖《游灵岩寺记》也称:"……达摩殿,有铁袈裟屹立庭中。"[10]《灵岩志》又云:"达摩殿:即袈裟殿,在祖师殿东北崖上。"[11]我们无从得知"铁袈裟"和达摩殿的得名究竟孰先孰后,重要的是二者可以彼此互证。

明万历末兵部尚书、山东巡抚王在晋《游灵岩记》记述了两种说法:

正编　重塑历史　117

图 6.5 达摩殿旧址

 岭之阿有殿,崇奉铁袈裟,生铁为衣,高五尺,缝纹如织。法定禅师兴构刹宇,袈裟自地涌出。或曰:达摩西来面壁九年,道成而去,弃袈裟于此。[12]

 《灵岩志》讲完"铁袈裟"与达摩相关的传说后,也说:"又云定公建寺时自地涌出者。"[13]恐怕连寺内僧众也不会相信达摩真的到过灵岩,将"铁袈裟"与开山祖师法定联系起来,则是一个更为稳妥的方案。

 "法定说"最早见于前引宋至和二年张公亮《齐州景德灵岩寺记》:"东北崖上土平处,古堂殿基宛然。石柱础、铁像下体尚存,法定始置于此,为后来者迁之也。"[14]在此,原存于古堂殿基的石柱础、铁像下体,都被看作寺院初创时的遗存,只是这时还没有"铁袈裟"这个新名称。也就是说,"法定说"起初与"铁袈裟"的概念无关,而"达摩说"则直接源于"铁袈裟"

一名。这样，我们就知道了这两种说法的前后关系：先有"法定说"，再有"达摩说"。前者寄托于作为古物的"铁像下体"，后者依附在化身圣物的"铁袈裟"。但是，天长日久，"法定说"也与"铁袈裟"融为一体。

法定开创灵岩寺的说法，至迟可追溯到唐代。李邕天宝元年《灵岩寺碑颂并序》记：

> 晋、宋之际，有法定禅师者，景城郡（今河北沧州西）人也。尝行兰若……若是者历年。禅师以劳主人，逝将辞去，忽有二居士……建立僧坊，宏宣佛法，识者以为山神耳。[15]

所谓"晋、宋之际"，指的是东晋、南朝宋更替的420年前后，其时齐州属南朝。自此至北魏皇兴三年（469，也是南朝宋泰始五年）慕容白曜攻占兖、青、冀州，长清一带处于南北争夺的前沿。北魏太武帝灭佛时，灵岩寺尚不在魏版图中，《灵岩志》所谓"元魏太武用崔浩言，诛天下沙门，毁佛寺时，前之精舍，鞠为茂草矣"云云[16]，是没有历史根据的。将法定开山的时间定在正光元年（520）的说法，似起于宋金之后，如张公亮《齐州景德灵岩寺记》云："后魏正光元年，法定师始置寺，有青蛇、白兔、双鹤、二虎之异。"[17]

李邕碑称法定为"禅师"，并不能证明禅宗在该寺的历史可以上溯到其开创时期，因为"在8世纪上半叶以前，传统意义上的'禅师'只是与义解法师、持戒律师鼎足而立的身份称呼，教授禅学也只是与戒学、慧学鼎足相对的一支，而禅法只是佛教各种修行法门中的一种息念静心方法"[18]。法定的身份与袈裟没有特殊的关联，但是，作为开山者，法定占据地利，终究未被入侵的达摩所击垮。

关于法定，《灵岩志》又载：

图 6.6 长清神宝寺唐代四方佛

陈寿恺记中：元魏正光元年，来游方山，爱其泉石，可建宝刹，先于方山之阴建神宝寺，后于方山之阳建灵岩寺，是为开山第一祖。[19]

神宝寺，在寺西北，逾岭三里许，乃定公初建者。后为灵岩下院。今废。[20]

神宝寺遗址在方山之阴今长清张夏镇小寺村，现存一件唐代石雕四方佛，异常精美（图6.6）。据寺内早年所存唐开元二十四年（736）□子寰撰并书《大唐齐州神宝寺之碣》[21]，该寺为僧明在北魏正光元年（520）创立，初名静默寺，唐时改名神宝寺，与法定无关。《灵岩志》引用了金人陈寿恺所撰碑记，该碑尚存，碑文只提到法定在方山创寺一事（详见下文）。先神宝后灵岩之说，当出自后人的发挥。

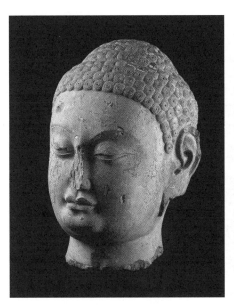
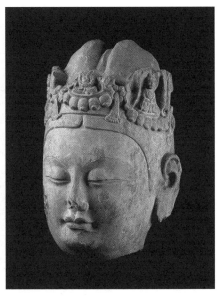

图 6.7 般舟殿遗址出土北齐石雕佛头　　　图 6.8 般舟殿遗址出土北齐石雕菩萨

北朝后期僧人在灵岩寺的活动，文献有所记载，如当时居住在朗公寺的僧意去世后在灵岩寺起塔，该塔到初唐道宣时仍存[22]。北齐时僧人法侃也曾在灵岩寺活动[23]。寺内般舟殿遗址西侧出土了北齐石佛头（图6.7）和菩萨像（图6.8）各一件[24]，证明这座寺院的历史的确可以上溯到这一时期。

《灵岩志》将寺院的历史提得更早，脉络也更为清晰：

> 苻秦永兴中，竺僧朗卜居于此，始建精舍数十区。元魏太武用崔浩言，诛天下沙门，毁佛寺时，前之精舍，鞠为茂草矣。至孝明帝正光初，法定禅师始建寺，为开山第一祖。原建之寺，在今寺东北甘露泉正西。唐贞观初，三藏和尚陈玄奘曾在此译经，故惠崇长老改迁今寺。[25]

这些文字只能算作一种"说法"，而不是事实本身。例如，没有任何可靠的

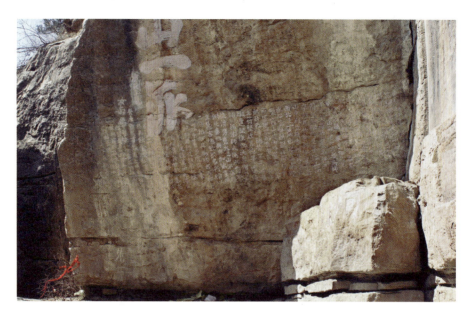

图 6.9 可公床西侧清释如晓刻朗公传

史料支持玄奘在灵岩译经一说；前文已述，有关唐代僧人惠崇的史料也极为罕见。

《灵岩志》提到的竺僧朗是最早到达山东的高僧，梁代慧皎《高僧传》谓朗公为京兆人，"以伪秦苻健（坚）皇始元年移卜泰山……朗乃于金舆谷昆仑山中别立精舍，犹是泰山西北之一岩也"[26]。一般认为，金舆谷即今济南历城区柳埠镇神通寺所在的山谷，而不是灵岩寺。[27]但山东多地有朗公的传说，如临沂罗庄与苍山交界处的大宗山朗公寺，相传也是朗公所创建。[28]后世常有人认为朗公谷在方山下，如清人顾祖禹《读史方舆纪要》即持此说[29]。

将朗公拉到灵岩寺，目的在于加长寺院的历史。金大定时，济南判官杨野《重过灵岩有感》诗有句曰："祖师留铁衲，胜地布金钱。"[30]明人刘敕《游灵岩山寺》云："朗公西去衣成铁，佛殿弘开地布金。"[31]对照刘

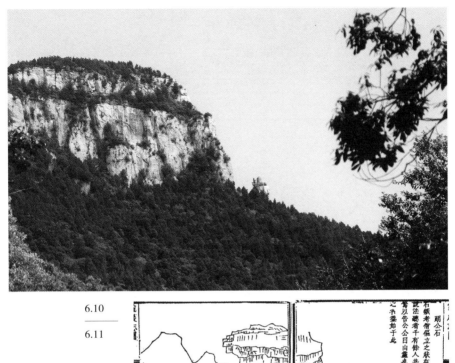

图 6.10 朗公石

图 6.11《灵岩志》中的《朗公石》图

敕的诗句,可推知杨野所说的"祖师"指的是朗公。清顺治五年(1648),释如晓还将《高僧传》中近五百字的朗公传全文,铭刻在方山半山腰可公床西侧的石壁上(图6.9)[32]。

除了"铁袈裟",朗公石也被解释为与朗公相关的"神迹"。马大相《灵岩志》引《神僧传》曰:

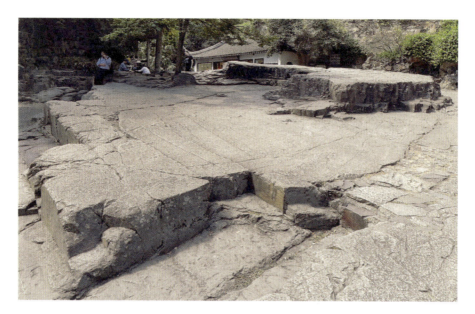

图 6.12 苏州虎丘千人台

朗公和尚说法泰山北岩下，听者千人，石为之点头。众以告，公曰：此山灵也，为我解化。他时涅槃，当埋于此。传衣钵者记取。数百年后，能使一切学人来观仰焉！此灵岩所本来也。[33]

朗公石又称朗公岩，是上下相叠的几块巨石，位于寺院东方的山巅（图6.10）。在《灵岩志》附图中，这组石头的外形更像一位驼背高僧侧身而立（图6.11）。将一块石头解释为朗公的身影，与将铸铁的披缝解释为水田纹一样，都是心存目想，神领意造。[34]被佛法感化的石头有灵，这便是"灵岩"一名的由来。但是，顽石点头并非灵岩寺所独有，常盘大定指出，这个传说"实际上应该是由道生点头石的传说转化而来的"[35]。晋宋间首倡顿悟成佛的竺道生曾在苏州说法，今虎丘"千人台"（又称"千人坐"，图6.12）相传就是道生说法而顽石点头处。[36]

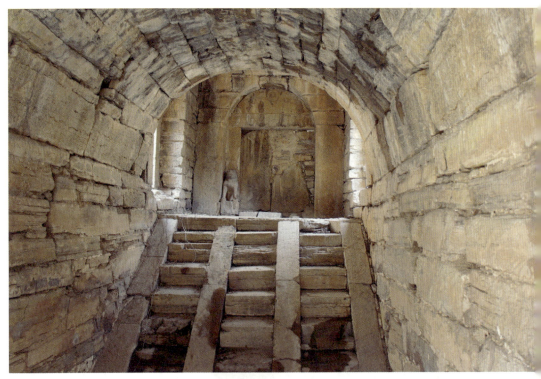

图 6.13 "鲁班洞"

图 6.14 "祖师塔"

在灵岩的传说中，朗公遗愿"他时涅槃，当埋于此"。寺院中央辟支塔以南称为"鲁班洞"的一处地下设施，原本是北朝至隋时的山门（图6.13），却被讹传为"朗公墓"。王世懋《游灵岩记》："下浮屠而南为鲁班洞，洞上缘倾崖周甃以石，而成二石门，内键不可入，似为开山僧埋骨地云。"[37]

另一处所谓开山僧人的埋骨处，比这个地下的"朗公墓"更多一些说服力。在寺院西部偏僻的山坡台地上，一座高大的单层砖塔被称作"祖师塔"（图6.14），北宋宣和五年（1123）妙空禅师净如所建海会塔的塔铭，即记其塔立于"祖师窣堵之左"（图6.15、6.16）。但从建筑风格来看，所谓的"祖师塔"很难判定为早期的遗存。其形制与登封少林寺建于宣和三年的"普通塔"（图6.17）相近，而海会塔宣和五年的纪年则是其年代下限。因此，这座砖塔也是北宋时期灵岩寺僧人再造历史的成果。上千年来，百余座石结构的墓塔和墓碑排列在"祖师塔"的前方，宋、金、元、明、清，绵延不绝。[38] 这些石塔、石碑是一代代高僧的化身，它们的高度谦卑地控制在"祖师塔"之下，构成一组规模越来越大的群像，一部物质的和视觉的"传灯录"（图6.18）。

灵岩寺住持一职的传承，也有以传衣为凭的例子，如墓塔林中元至顺二年（1331）《慧公禅师碑铭》有如下记载：

> 师讳智慧，道号涌泉。……圆寂于（至元）二十三年。遂请宝峰顺公长老接续住持，师亦乃随众参叩。一日，室中过三祖大师信心铭，至"言语道断，非去来今"处，豁然颖脱，遂成一偈曰："言词尽净绝机关，凡圣情忘造者难。木马穿云消息断，依前绿水对青山。"宝峰忻然称赏，遂即为明道之偈，遂以衣颂付之，令续佛慧命，永传不朽。[39]

这个情节，与《坛经》所记慧能受法颇多雷同。在这种与经典平行的结构中，

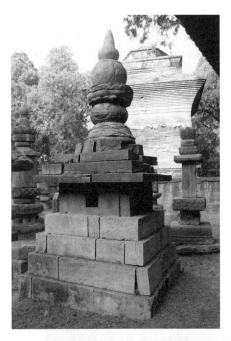
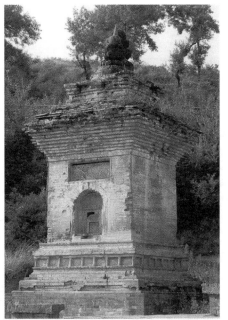

图 6.15 北宋海会塔

图 6.16 北宋海会塔塔铭拓本

图 6.17 登封少林寺北宋"普通塔"

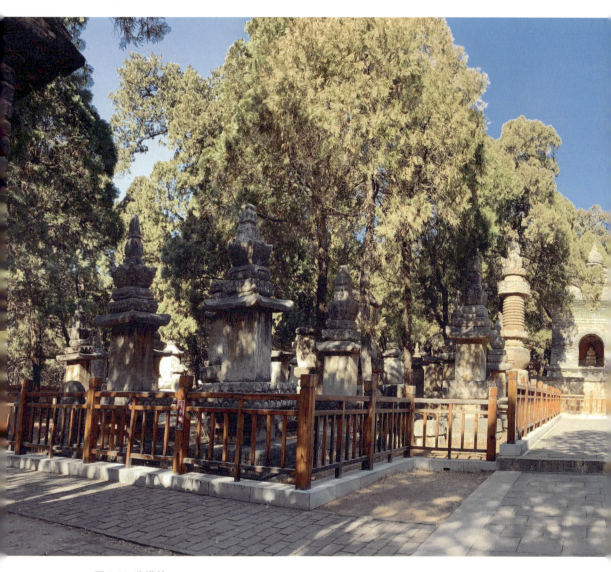

图 6.18 墓塔林

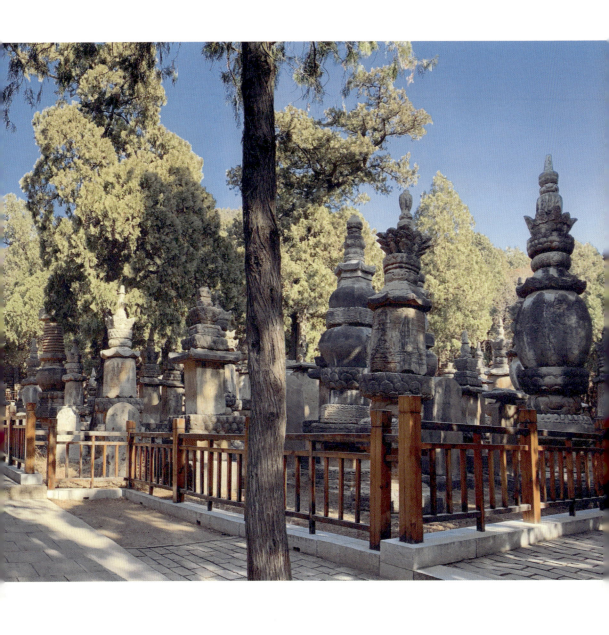

袈裟在灵岩寺本地历史中的意义再次显现出来。这就不难理解，为什么将"铁袈裟"与开山祖师联系起来的说法会具有如此持久的影响力。

金皇统七年（1147），灵岩寺住持法云募工刻制了两通风格相近的石碑，上段分别刻达摩像和法定像，下段分别刻《达摩面壁像记》和陈寿恺序并书《济南府灵岩寺祖师观音菩萨托相圣迹序》。法云相信自己所属的黄龙派与第一通碑上的达摩一脉相承，这种身份是他之所以能够被选为寺院住持的重要条件。第二通碑所刻法定像传，则表明他同时也是灵岩寺合法的继承者。法云既看重自己所属宗派的脉络，又重视与这座寺院开山祖师的联系。这两通碑，恰好对应着"铁袈裟"归属的两种说法。

法云在《达摩面壁像记碑》上部所刻达摩像（图6.19）[40]，与河南登封少林寺初祖庵大殿西侧宋代《达摩颂碑》碑阳额部达摩像（图6.20）[41]采用了同一个画稿。而法云达摩碑下部的长文，实际上是对北宋建中靖国元年（1101）陈师道所撰《面壁庵记》的复制。[42]陈文记述元祐二年（1087）张公翼寻得达摩在少室山面壁旧址，十多年后登封知县楼异"为堂为室，图像陈焉"的过程。[43]这段文字无一语与灵岩寺相关，其叙事愈具体细致，就愈发在达摩和灵岩之间留下一个巨大的缺环。

达摩面壁的"旧址"在宋初才被认定。《面壁庵记》提到，少室山后"有泉泠然，始至无水，（达摩）以杖刺地，随举而涌，引而东出，世因号以'锡杖'"[44]。无独有偶，灵岩寺也有一眼清泉称作"锡杖泉"，又名"卓锡泉"（图6.21）[45]。张公亮《齐州景德灵岩寺记》中提到锡杖泉[46]，仁钦《灵岩十二景》中也有《锡杖泉》一首[47]。就像灵岩寺达摩殿的名字一样，"卓锡泉"令人联想到达摩本人与灵岩寺的联系。《灵岩志》称锡杖泉"世传为佛图澄锡杖卓出者"[48]。佛图澄先后事于后赵石勒、石虎。石氏曾占领济南，《灵岩志》称："石赵时，神僧佛图澄亦曾来此一游，未尝久留。"[49]

图 6.19 金《达摩面壁像记碑》上部达摩像

图 6.20 登封少林寺初祖庵宋《达摩颂碑》正面上部达摩像

图 6.21 灵岩寺卓锡泉

虽未久留,但这位佛教史上的名人还是在灵岩寺留下了神迹[50]。

 法云所立第二通碑上的法定像可能为原创,画像中高僧周围还有虎、蛇、猴、兔和鹤等(图 6.22)。下部的陈寿恺序并书《济南府灵岩寺祖师观音菩萨托相圣迹序》,是对画像的解释,文中描述法定出场时的形象,像是一位马戏团的驯兽师(图 6.23):

> 我祖师其始西来,欲兴道场于兹也,前有二虎负经,青蛇引路,扣萝策杖,穷绝壁而不可登,乃徘徊于南山之巅。……师既徐行,则有黄猴顾步,白兔前跃,俄惊双鹤飞鸣,其下涓涓,果得二泉。又击山泐□□杖,飞瀑迸涌,遂兴寺宇。[51]

图 6.22 金《济南府灵岩寺祖师观音菩萨托相圣迹序碑》法定像

图 6.23 金《济南府灵岩寺祖师观音菩萨托相圣迹序碑》文

图 6.24 北宋《赵子明谢雨记碑》

法定的种种神异,可以追溯到前引张公亮《齐州景德灵岩寺记》所谓"有青蛇、白兔、双鹤、二虎之异"。今存灵岩寺僧房西墙外壁的北宋政和五年(1115)四月《赵子明谢雨记碑》,记载了人们向寺内法定圣像祈雨成功,县令赵子明立碑致谢的经过(图6.24)[52]。嵌于般舟殿前古树台基下的宣和五年(1123)《朱济道游灵岩诗碑》则称:"□魏法定禅师,乃观音化身。"法云碑也将法定认作"观音菩萨托相",称其"凡祈求应感,而福生民,莫可胜记"。

将高僧神化的传统由来已久。东晋十六国时期,佛教在北方流行,高僧们便多以"神异"动众,扮演"祥瑞"的角色,以此获得各个政权的支持。如后赵石勒供养的佛图澄以神异预言参与军政咨询;苻秦劫持道安,尊之为"神器";姚秦因鸠摩罗什"闲阴阳""测吉凶"而尊为国师[53]。据说朗公亦善卜测:

尝与数人同共赴请,行至中途,忽告同辈曰:"君等寺中衣物,似

有窃者。"如言即反,果有盗焉,由其相语,故得无失。[54]

在灵岩寺,无论达摩,还是朗公、法定,都不只是历史人物,种种传说是他们被神化的基础,被转化为圣物的人造物以及被转化为神迹的自然景观,也都成为营造神明最有力的材料和工具,而"铁袈裟"只是这个系统工程中的一环。

"朗公说""法定说""达摩说"并存,是一种机会主义的策略,不管怎样,他们已成功地制造出一件圣物。这件圣物即使不能证明灵岩的禅宗为达摩以来的嫡传,至少可以强化一种在地性的血脉,以证明那些高僧不管来自何方,都是灵岩寺不容置疑的合法掌门人。神圣化历史有着现实的意义,金末章丘县令李山《晤灵岩法堂长老》云:

祖佛旧传遗迹在,家风今见宿师存。[55]

这样的串联,最能搔到高僧们的痒处。

禅师口若悬河,说得天花乱坠,客人们则如雾里看花。当然,总有些明眼人,他们即使点头或微笑,也只是出于礼貌和涵养,并不意味着他们相信和尚口中所说的一切。他们与《皇帝的新衣》中的看客不同,后者面对不存在的衣服,不敢说出事实,这是胆怯和虚伪;前者面对这件不是衣服的衣服,故意忽略事实,这是智慧。因为一旦说破了,也就无趣了。安置在人心与偶像之间的物品般般样样,有几件经得起认真推敲?又有几件需要做这般学究式的考证?以自己的标准与高僧们争个面红耳赤,并不是他们到此一游的目的。

[1] 希罗多德（Herodotus）：《希罗多德历史》，王以铸译，商务印书馆，1959年，第2卷，第168页。

[2] 济南市文管会、济南市博物馆、长清县灵岩寺文管所：《山东长清灵岩寺罗汉像的塑制年代及有关问题》，《文物》1984年第3期，第77页。该文据《开山祖师像记碑》认为灵岩寺在宋代有定公堂，此铁像应是其中的法定像。此说不确。《开山祖师像记碑》即陈寿恺序并书的《济南府灵岩寺祖师观音菩萨托相圣迹序碑》，碑文只提到"乃命工敬图其像而刊诸石，庶广其传，普劝遐迩，永同供养"（马大相编，王玉林、赵鹏点校：《灵岩志》，卷二，第33~34页），并未言及法定铁像及定公堂。《灵岩志》卷二云："祖师殿，亦名定公堂，在后土殿东，今废。"（第31页）也未言及铁铸法定像。

[3] 仁钦《住灵岩净照和尚诫小师碑》，拓本见北京图书馆金石组编《北京图书馆藏中国历代石刻拓本汇编》，第42册，第8页。

[4] 据北宋宣和六年（1124）奉议郎宋齐古撰、承节郎张克卞书《施五百罗汉碑记》（《灵岩寺》编辑委员会编：《灵岩寺》，第107页）。该碑原在灵岩寺天王殿大门外，今存山门内东侧，拓本见北京图书馆金石组编《北京图书馆藏中国历代石刻拓本汇编》，第42册，第151页。

[5] 张岩老：《长清灵岩寺妙空禅师塔铭》，张金吾编纂：《金文最》，卷一百一十，第1584页。

[6] 普济著，苏渊雷点校：《五灯会元》，卷十七，第1128~1129页。

[7] 关于临济宗和曹洞宗在灵岩寺发展的历史，详见张熙惟主编《济南通史·宋金元卷》，齐鲁书社，2008年，第455~460页；谭景玉、韩红梅：《宋元时期泰山灵岩寺佛教发展状况初探》，《山东农业大学学报（社会科学版）》2010年第1期，第102~103页；中村淳「クビライ時代初期における華北仏教界——曹洞宗教団とチベット仏僧パクパとの関係を中心にして」（『駒沢史学』、1999年54期），79~97頁。

[8] 马大相编，王玉林、赵鹏点校：《灵岩志》，卷二，第26页。

[9] 同上书，卷三，第38页。

[10] 同上书，卷三，第43页。

[11] 同上书，卷二，第19页。

[12] 同上书，卷二，第39～40页。

[13] 同上书，卷二，第26页。

[14] 同上书，卷三，第32页。

[15] 陆增祥撰：《八琼室金石补正》，卷五十七，第390～391页。

[16] 马大相编，王玉林、赵鹏点校：《灵岩志》，卷二，第18页。

[17] 同上书，卷三，第31页。

[18] 葛兆光：《历史、思想史、一般思想史——以唐代为例讨论禅思想史研究中的一些问题》，见《增订本中国禅思想史——从六世纪到十世纪》，葛兆光著，第444页。

[19] 马大相编，王玉林、赵鹏点校：《灵岩志》，卷二，第22页。

[20] 同上书，卷二，第26页。

[21] 该碑后移藏泰安市博物馆，拓本见常盘大定、関野貞『中国文化史跡』（京都：法藏館，1939年），第7册，图版32。

[22] 道宣撰，郭绍林点校：《续高僧传》，卷二十六"魏太山朗公谷山寺释僧意传十二"，第993页。

[23] 《续高僧传》卷十一"唐京师大兴善寺释法侃传十一"载："释法侃，姓郑氏，荥阳人也。……闻泰山灵岩行徒清肃，瑞迹屡陈，远扬荥泽，年未登冠，遂往从焉，会彼众心，自欣嘉运。"（道宣撰，郭绍林点校：《续高僧传》，第389页）陈垣考法侃生于北齐天保二年（551）（陈垣：《释氏疑年录》，中华书局，1964年，卷三，第71页），李裕群据此认为，法侃到灵岩寺时"年未登冠"，当在北齐武平元年（570）前后（李裕群：《灵岩寺石刻造像考》，《文物》2005年第8期，第80页）。

[24] 《灵岩寺》发表了佛头像和菩萨头像的照片，将佛像年代误断为宋，将菩萨像年代误断为唐（《灵岩寺》编辑委员会编：《灵岩寺》，第27页）。温玉成认为，这两件造像"近似青州北齐佛像也，不是唐宋之作"（温玉成：《李邕"灵岩寺颂碑"研究》，《中国佛教与考古》，第515页）。据李裕群的进一步调查，佛头像高0.28米；菩萨像头高0.27米，身高1.26米，头、身残断，后拼接。李裕群也认为两件造像的年代均为北齐（李裕

群：《灵岩寺石刻造像考》，《文物》2005年第8期，第79~80页）。

[25] 马大相编，王玉林、赵鹏点校：《灵岩志》，卷二，第18页。

[26] 释慧皎撰，汤用彤校注：《高僧传》，卷五"晋泰山昆仑岩竺僧朗"，第190页。

[27] 李吉甫撰，贺次君点校：《元和郡县图志》："神通寺，在（历城）县东七十里琨瑞山中，苻坚时沙门竺僧朗隐居也。……因谓之朗公谷。"（卷十，第277页）然在神通寺历年发掘中，并未见北朝之前的遗存，故朗公建寺问题，仍是一个悬案。常盘大定认为："如果把神通寺作为（朗公）基本道场的话，那么，灵岩寺'时来此地讲法之地'的记录就得到了验证。两寺虽都有各自的说法，但目前应该考虑神通寺为基本道场的说法。"（常盘大定：《中国佛教史迹》，廖伊庄译，中国画报出版社，2017年，第67页）近来有学者仍沿用旧说，认为灵岩寺为朗公所创，如薛欣欣《竺僧朗灵岩寺行迹考》（《学理论》2009年第29期），第249页；姚娟娟《山东长清灵岩寺研究》（山东大学硕士学位论文，2012年），第5、15页。有关灵岩寺开创问题的辨析见马继业《灵岩寺史略》（山东人民出版社，2014年），第13~18页；但该书所用文献大多时代较晚。这个问题将来仍有继续讨论的必要。

[28] 此条材料承肖贵田先生告知。又见闫光星《朗公寺散记》（"沂蒙风物"微信公号2021年3月6日推送）。

[29] 顾祖禹撰，贺次君、施和金点校：《读史方舆纪要》，卷三十一，"山东二"，第1480页。

[30] 马大相编，王玉林、赵鹏点校：《灵岩志》，卷三，第67页。该诗刻石拓本见北京图书馆金石组编《北京图书馆藏中国历代石刻拓本汇编》，第46册，第164页。

[31] 同上书，卷四，第130页。刘敕，崇祯年间富平知县。

[32] 可公即明万历时灵岩寺住持、东吴人大观大师，字真可。传说他常在山石上坐禅，圆寂后，弟子称其石为可公床。如晓，明末僧人，崇祯间结茅屋石峰侧。由此可知可公床上朗公传文末的"戊子岁"当指清顺治五年（1648）。有关考辨，见马继业《灵岩寺史略》，第140页。

［33］马大相编，王玉林、赵鹏点校：《灵岩志》，卷二，第22页。九卷本《神僧传》（高楠顺次郎、渡边海旭监修：《大正新修大藏经》，第50卷，2064号）不见这段文字。

［34］这类例子是诸如格式塔心理学（gestalt psychology）等领域讨论的课题。我对该领域所知甚少，不再在这一方向上继续展开。

［35］常盘大定：《中国佛教史迹》，第75页。

［36］志磐：《佛祖统纪》卷二十六："师被摈南还，入虎丘山，聚石讲《涅槃经》。至阐提处，则说有佛性，且曰：'如我所说，契佛心否？'群石皆为点头。"（高楠顺次郎、渡边海旭监修：《大正新修大藏经》，第49卷，2035号，第266a页）

［37］马大相编，王玉林、赵鹏点校：《灵岩志》，卷三，第38页。

［38］据黄国康统计，墓塔林中除了祖师塔为砖塔外，其余167座墓塔均为石塔，另有石碑81通（黄国康：《灵岩寺慧崇塔的修缮及其特点》，《古建园林技术》1996年第1期，第49页）。这组数据，应包括墓塔林主区外附属区域的塔和碑。据谢燕统计，墓塔林主区域有石塔161座，石碑76通；附属区域有石塔4座，石碑2通。主区纪年较早的为北宋皇祐四年（1052）经幢（57号）和嘉祐六年（1061）□继公大师寿塔（谢燕：《慧崇塔建造年代研究》，见王贵祥主编《中国建筑史论汇刊》，第17辑，第107～109、131页）。

［39］拓本见北京图书馆金石组编《北京图书馆藏中国历代石刻拓本汇编》，第49册，第137、138页。

［40］该碑曾先后立于般舟殿西侧、天王殿西侧，后移入文物库房保存。

［41］《达摩颂碑》碑阳画像下有隶书"祖源谛本"四字，四字以下为宋黄庭坚撰并书《达摩颂》，无年月（拓本见苏思义、杨晓捷、刘笠青编《少林寺石刻艺术》，文物出版社，1985年，图21、22）；碑阴为北宋政和四年（1114）少林禅寺住持惠初记并书《长芦慈觉赜禅师麈中佛事碑》（温玉成：《中国佛教与考古》，第280～285页）。综合来看，该碑应为北宋所立。

［42］灵岩寺和少林寺在这段时期关系密切，在法云之后任灵岩寺住持的黄龙派宝公有四位弟子任少林寺住持。

据灵岩寺内金皇统九年（1149）《请宝公开堂疏碑》可知，宝公曾于灵岩寺开坛演法。此外，在禅史中被称作灵岩肃禅师的足庵慧肃历任灵岩、少林两寺住持。古岩普就禅师在任少林寺住持以前，就曾拜足庵慧肃为师，为灵岩寺首座。见温玉成《少林访古》（百花文艺出版社，1999年），第245页。

[43] 陈师道《面壁庵记》，见《后山居士文集》（上海古籍出版社，1984年），卷十五，第704～709页。我于少林寺未访得《面壁庵记碑》，或曾经有之而今已不存。

[44] 陈师道《面壁庵记》，第705页。

[45] 丁福保云："言僧人之持锡曰振锡，曰飞锡，曰卓锡，曰驻锡，皆言其用锡杖当使立也。"（丁福保著，能进点校：《六祖坛经笺注》，第294页）

[46] 马大相编，王玉林、赵鹏点校：《灵岩志》，卷三，第32页。

[47] 同上书，卷三，第61页。

[48] 同上书，卷二，第15页。

[49] 同上书，卷二，第18页。

[50] 卓锡泉见于多个寺院，不独与达摩、佛图澄相关，六祖慧能也有卓锡出泉的传说，《六祖坛经·机缘品第七》："师一日欲濯所授之衣，而无美泉。因至寺后五里许，见山林郁茂，瑞气盘旋。师振锡卓地，泉应手而出。积以为池，乃跪膝浣衣石上。"（丁福保著，能进点校：《六祖坛经笺注》，第304～305页）丁福保检出《大明一统志》卷八十的一段记载："南雄府有霹雳泉，在大庾岭下云封寺东。其泉涌出石穴，甘洌可爱。相传昔大鉴禅师得法归南，卓锡于此，又名卓锡泉。"（《六祖坛经笺注》，第305页）

[51]《灵岩志》录该碑大部分碑文，题作《灵岩开山祖师像图记》（马大相编，王玉林、赵鹏点校：《灵岩志》，卷三，第33～34页）。原碑现存于灵岩寺文物库房，高90厘米，宽49厘米，圆首。

[52] 拓本见北京图书馆金石组编《北京图书馆藏中国历代石刻拓本汇编》，第42册，第45页。

[53] 有关讨论见杜继文、魏道儒《中国禅宗通史》，第37页。

[54] 释慧皎撰，汤用彤校注：《高僧传》，

卷五"晋泰山昆仑岩竺僧朗",第190页。

[55] 马大相编,王玉林、赵鹏点校:《灵岩志》,卷三,第65页。该诗刻石拓本见北京图书馆金石组编《北京图书馆藏中国历代石刻拓本汇编》,第46册,第53页。

七、讲述的深处

一切讲述，都从这块残铁开始。那么，为什么是铁？

西方进化论中的"技术演进三期说"，将铁器时代看作继石器和青铜时代之后历史发展的新阶段。[1]在中国，铁器的使用也曾被视为"战国封建论"的重要根据。[2]在这类研究中，铁成为历史叙事的界标，作为制造工具和武器的材料，其实用功能得到了充分重视。但很少有人讨论铁作为艺术创作的媒材所蕴含的象征意义。

与使用石、陶、木、纸、布帛等材料不同，完成一件金属艺术品的条件更为复杂，采矿、运输、熔炼、设计、制范、浇铸等工序，需要审慎周全的谋划，需要多种专业人员的协调与合作，单枪匹马是很难完成的。对材料的选择，也必须在满足实用的同时，充分考虑其象征意义。铁的比重大，质地粗实，呈色深沉，予人以厚重的印象，很容易让人联想到震慑压服的效能。上文所述黄河蒲津渡唐开元十三年（725）造铁牛、铁人、铁山和铁柱等，既可以在力学上起到稳固浮桥的作用，同时又在艺术上营造出稳定的意象——黄牛任劳负重，力士举轮扛鼎，山岩难以撼动，柱子顶天立地，这些形象的意义与铁的重量和质感融为一体。

至迟在东晋时已出现水中蛟龙畏铁的观念，南北朝时渐为人知。[3]《梁

书·列传第十二·张惠绍、冯道根、康绚》载:"(天监)十四年,堰将合,淮水漂疾,辄复决溃,众患之。或谓江、淮多有蛟,能乘风雨决坏崖岸,其性恶铁,因是引东西二冶铁器,大则釜鬵,小则锯锄,数千万斤,沉于堰所。"[4]宋元时期,以铁牛、铁龟镇水镇桥的例子屡见不鲜,如《宋史·列传第六十八·谢德权》:"咸阳浮桥坏,转运使宋太初命德权规画,乃筑土实岸,聚石为仓,用河中铁牛之制,缆以竹索,繇是无患。"[5]《列传第二百二十一·方技下》:"赵州洨河……河中府浮梁用铁牛八维之,一牛且数万斤。"[6]《元史·志第十七下·河渠三》:"……至元元年十有一月朔日,肇事于都江堰……而都江又居大江中流,故以铁万六千斤,铸为大龟,贯以铁柱,而镇其源,然后即工。"[7]

在河南开封东北郊黄河南岸辛村(又称铁牛村)有一铁犀,高2.1米,面北蹲踞,独角上指,双目如炬,乃明正统十一年(1446)河南巡抚于谦为镇降黄河洪水灾害而造(图7.1)。当地百姓以犀为牛,犀背所铸于谦《镇河铁犀铭》,是理解这类形象和铁的象征意义最为直接的材料(图7.2),曰:

 百炼玄金,镕为真液。
 变幻灵犀,雄威赫奕。
 填御堤防,波涛永息。
 安若泰山,固如磐石。
 水怪潜形,冯夷敛迹。
 城府坚完,民无垫溺。
 雨顺风调,男耕女织。
 四时循序,百神效职。
 亿万闾阎,措之衽席。
 惟天之麻,惟帝之力。

7.2 | 7.1

图 7.1 开封辛村明铁犀

图 7.2 开封辛村明铁犀背部铭文

尔亦有庸，传之无极。

正统十一年岁在丙寅五月吉日，浙人于谦识。[8]

唐开成五年（840）圆仁在五台山所见三座铁塔，称"武婆天子镇五台所建也"[9]，也取其镇压的意义。张剑葳指出，在运河沿岸，包括山东济宁崇觉寺北宋崇宁四年（1105）塔、聊城隆兴寺塔等铁塔，也在民间衍生出"镇水铁针"的意象；而小说《西游记》中孙悟空的金箍棒，就是大禹治水时"定江海深浅"的铁柱子。[10]

晚唐至宋元时期的墓葬常随葬铁牛、铁猪，既与堪舆术有关，也在于辟

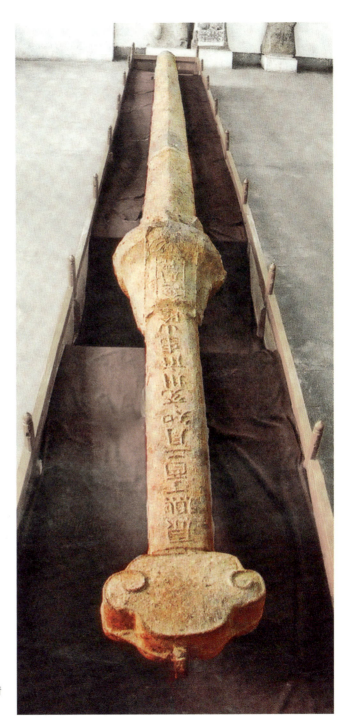

图 7.3 兖州泗水出土清镇水大铁剑

邪压胜。[11] 太原晋祠为晋水之源，祠内四尊铁人也是用来镇水[12]。山东兖州城东南泗水河底出土的长7.5米、重1539.8公斤的大铁剑有"康熙丁酉二月知兖州府事山阴金一凤置"铭文（图7.3），可知是兖州知府金一凤督造，用以镇水。[13]

登封中岳庙治平元年（1064）四尊"镇库铁人"据信可以起到防火的作用。除了铁牛、铁人，人们还相信铁钟具有镇压的作用，浙江庆元八都村南宋淳熙七年（1180）铁钟上铸有铭文，清楚地说明该钟由干缘僧神晔、童行法印、住持僧神晦等人募资铸造，目的在于"永镇法会，常住各异先祖超升，家眷平安者"（图7.4）[14]。

另一个以铁铸像的著名例子是杭州西湖南宋抗金名将岳飞墓前的奸臣像。张岱《西湖梦寻》称，这组雕塑始于明正德八年（1513）浙江都指挥使李隆以铜铸成的秦桧、秦妻王氏和万俟卨三人像。清人王应奎《柳南随笔》卷四则记，早在明成化十一年（1475），进士周木就在岳飞墓前以铁铸秦桧与王氏像。[15] 奸臣像不久被愤怒的游客挞碎。万历二十六年（1598），按察司副使范涞再铸三身铁像，并增加张俊像，又被游人击破。[16] 岳飞墓前奸臣像屡置屡坏，多达十二次。[17] 这类奸臣铁像后来成为各地岳王庙（精忠庙）的标准配置。明人倪元璐曰："岳王祠泥范忠武，铁铸桧、卨，人之欲不朽桧、卨也，甚于忠武。"[18] 杭州岳飞墓道两侧有一著名的楹联曰："青山有幸埋忠骨，白铁无辜铸佞臣。"[19] 联中"无辜"二字，说明铁与佞臣的奸恶并无必然联系，用以铸像只为了坚固耐久，以提示世人永记其罪恶。

上述例子，包含了铁质艺术品意义的三个类型。第一种是基础的意义，以铁牛"镇压"的意涵为代表，认为牛为丑，丑属土，而土克水。[20] 在中国传统社会，五行是尽人皆知的常识，可以支撑这类作品的象征意义长期延续。第二种是铁力士、铁塔所蕴含的扩展意义。这些形象的宗教意涵相比五行的知识而言更为专业，受众有限，随着佛教的流行，衍生出相关的世俗意

图 7.4 庆元八都村南宋铁钟

义。世俗意义反过来又支持这类艺术母题进一步流行,并与其他母题组合,如蒲津渡力士与牛、山、柱子相配置,晋祠和中岳庙的铁人变为四身,都与具体的环境更紧密地结合在一起。第三种是岳飞墓奸臣像所代表的反向引申意义。这种反其道而行之的象征手法和人们破坏铁像的行为,从另一面强化了铁的传统意涵。

在佛教意义之外,灵岩寺卢舍那造像群可能也被赋予了镇压驱邪的意涵。而对铁像的攻击,也足以显示出攻击者自身的决心和力量。因此,毁坏

的过程本身，也就成为一种隆重的仪式和盛大的表演。那些当年的投机者迅速转身，成为这种表演中最卖力的演员。

灵岩寺中看似坚不可摧的铁像并没有完成其使命。在灭佛的狂飙中，铁像自身难保，灰飞烟灭。有意思的是，转世为"铁袈裟"的残铁，有时仍被想象为富有镇压力量的神物，如明人王重儒《赋铁袈裟》云：

大地灵光满法华，何缘此地抛袈裟？
西来厌见东流水，金锁毒龙镇海涯。[21]

铁依旧是铁，然而，在外力巨大的作用下，其意义的流失与变形，也在所难免。

北宋金石学大盛，对古物的收集和研究成就斐然。殷鼎周彝闪耀着古典的光辉，周孔礼乐借由器物而复活，同样地，"铁袈裟"也与僧人们心目中的圣贤联系在一起，禅师利用古物重塑历史，经典中的文字和神奇的传说转化为铁一般的事实。但是，"铁袈裟"是一种更为特殊的古物，它不像一件古鼎那样形态完整。残断的"铁像下体"有什么保留价值？为什么旧造像的残块可以被注入新的灵力？仁钦禅师的做法，除了基于形式和视觉的解释，是否还有更深层的观念基础？要回答这一系列的问题，需要观察一下宋代山东地区更多相关的材料。

在这一时期，古代造像的残块被各个寺院的僧人们小心翼翼地收集、保存并瘗埋。在山东青州龙兴寺[22]、临朐明道寺[23]、济南开元寺[24]等寺院遗址内，皆发现窖藏或佛塔地宫，出土大量破碎的早期造像。

1996年发掘的青州龙兴寺窖藏造像，已成为考古学和艺术史研究的热点。与此同时，海内外举办过多次规模不等的专题展。各种展览和图片所呈

图 7.5 青州龙兴寺出土北齐菩萨像

图 7.6 存放在青州市博物馆库房中的龙兴寺造像

现的，多是龙兴寺窖藏造像中相对完整的精品。在布光讲究的展厅和精心拍摄的照片中，佛与菩萨庄严静穆，富有感染力（图7.5）。但是，这种美感却与我第一次看到这批造像时的印象有着极大的差距。当时，窖藏已发掘完毕，造像被运到青州市博物馆文物库房进行初步整理。我眼前的造像十分零碎，体量不等的残块铺满了数百平方米库房的地面，大者超过一米，小者只有几厘米（图7.6）。工作人员初步拼合的一件佛像躯干，由大大小小近百块碎片组成（图7.7）。发掘简报称这批造像共有四百余件，实际上，要精确地统计其数量，几乎是不可能的。一位参与整理的学者说，造像残块有数千件之多。[25] 形态完美的身体、精细的雕刻工艺、鲜艳华美的敷彩贴金，与无情的断裂、生硬的破碎、令人手足无措的混乱，形成强烈的冲突，触目惊心。

龙兴寺窖藏造像百分之九十以上是北朝晚期的遗物，最早的纪年是北魏永安二年（529），更多的属东魏、北齐时期，也有少数唐代造像，而最晚的纪年是北宋天圣四年（1026），同时发现北宋崇宁重宝铜钱。晚期造像虽占比例极小，但根据考古地层学的原理，这处窖藏埋藏的时间上限应是崇宁年间，实际的时间有可能晚一些，而不会更早。许多北朝造像在早期就受到不同程度的损毁，此后进行了修补，而后再次受到破坏。研究者认为，这些造像可能经历过北周武帝和唐武宗灭佛运动的冲击。北周建德三年（574）五月开始的灭佛，在建德六年北周灭北齐后继续推行，并波及原北齐境内。道宣《广弘明集》所录释惠远《周祖平齐召僧叙废立抗拒事》记："既克齐境，还淮毁之。尔时魏、齐东川，佛法崇盛。见成寺庙，出四十千，并赐王公，充为第宅。五众释门，减三百万，皆复军民，还归编户。融刮佛像，焚烧经教，三宝福财，簿录入官，登即赏赐，分散荡尽。"[26] 龙兴寺当在其打击之列。上文所述会昌灭佛可能也冲击了龙兴寺。

隋开皇十三年（593），文帝杨坚在岐州（治今陕西凤翔）南山狩猎，"逐兽入古窑中，忽失所在，但见满窑损佛像。沙门昙迁曰：'比周武毁法，故

图 7.7 初步拼对后的青州龙兴寺北朝佛像

图 7.8 青州龙兴寺出土手臂残断处凿有孔洞的北齐佛像　　图 7.9 青州龙兴寺出土手臂残断处插有铁件的北齐菩萨像

圣像多委沟壑。'帝乃下诏,诸有佛像碎身遗影者,所在官检送寺庄严"[27]。在龙兴寺,灭佛的狂飙过去之后,人们将造像断裂处两端凿上孔洞,灌入铅锡合金或插入铁件以连接固定(图7.8、7.9)。[28]但是,由于许多造像受到多次破坏,最终难以收拾。在崇宁之后,这些历尽劫波的造像残块被有序地收集、掩埋起来。

龙兴寺窖藏坑东西长8.7米,南北宽6.8米,深3.5米,设有南北向的斜坡道,以便于运放造像。坑内造像分三层排列,较完整地置于窖藏中间,头像沿着坑壁边沿摆放,陶、铁、木质像及彩塑置于坑底,较小的造像残块覆盖在体量较大的造像下。坑的四周撒有钱币,上层覆盖苇席,最后填土掩埋。为什么这些大大小小的残块没有被废弃,而在寺院中保存了数百年?为

什么残块在掩埋时得到了如此慎重的处理?

要理解这种现象,首先要回到一个基础问题上:什么是一尊佛像?

与许多宗教一样,佛教在公元前6世纪兴起于北印度时,并不绘制或雕刻释迦牟尼的形象。公元前3世纪,佛教传入印度河中游犍陀罗地区。这一地区在马其顿国王亚历山大大帝(Alexander the Great,前356~前323)东征以后,受到希腊雕造人像传统的深刻影响,佛教因此融入新的文化元素,大兴造像。传入中国的佛教被称作"像教",佛像是其礼拜仪式的核心。这些外来的形象,极大地改变了中国人的神明观念和对彼岸世界的理解。

塑造佛以及佛土的形象,目的在于弘扬佛法,教化民众。[29]根据东晋僧伽提婆译《增壹阿含经》的说法,佛"诸根惔怕(淡泊),有三十二相、八十种好,庄严其身;亦如日月,犹如须弥山出众山上,光明远照,靡不蒙润"[30]。但是,佛教造像不能被简单地理解为一般意义上的"雕塑",这些造像不只是复制了佛和菩萨等外在的形象,也蕴含着其本质性的力量。正是因为有着形式与精神的统一,这些美好的形象才会对信众产生强大的吸引力,激发其欢喜心,引导他们见佛、礼佛、皈依佛法。

《增壹阿含经》讲述的佛像诞生故事与史实不一致,但反映了佛教内部的观念。据称,释迦牟尼佛升到天上为其母亲说法,多日未归。优填王和波斯匿王命工匠分别造一尊五尺佛像,以寄托思慕之情。释迦返回人间后,非常认可他们所做的雕像。优填王问做佛形象者可得何等福报,释迦答曰,可以"眼根初不坏,后得天眼视,白黑而分明……形体当完具,意正不迷惑,势力倍常人……终不堕恶趣,终辄生天上,于彼作天王……余福不可计,其福不思议,名闻遍四远"[31]。在这个故事中,佛像是世尊的代表,而造像者则直接受惠于造像的功德。早期大乘佛教禅观的重要经典《佛说观佛三昧海经》中该故事的另一个版本,甚至提到释迦与佛像彼此长跪作礼,佛对像郑重地嘱咐道:"汝于来世,大作佛事。我灭度后,我诸弟子以付嘱汝。"[32]

在这里，像是佛金刚不坏的"法身"的化现。[33]

在大乘禅学中，佛教徒修行离不开"观像"，当时石窟中的造像很多属于禅观的对象[34]。观像如见佛，信徒先是以眼睛"粗见"一尊佛像，最后在心中呈现出真正的佛。坐禅者入定前和入定后都要观佛，在这个过程中，观看和默想交替进行。造像实际上是信徒精神进入另一个世界的中介，往往与真实的神明合而为一。在很多佛教故事中，佛或菩萨自身的力量即显现于造像中。

在敦煌莫高窟初唐323窟南壁图绘的感应故事中，有"石佛浮江"（图7.10）、"金像出渚"（图7.11）两个画面[35]。据唐人道宣所撰《集神州三宝感通录》，西晋建兴元年（313），吴郡吴县松江（今苏州河）沪渎口的渔人望见海面上有二人，以为是海神，便请来巫祝迎接，但风浪弥盛，人们惊骇而还。又有信奉五斗米道的黄老之徒认为石像是"天师"而前来迎接，海上风浪依旧。后来几位佛教徒来到岸边，风浪忽然息止。奉接的人还未及行动，二人已飘然而至，人们方知是两尊石像。[36]

第二个故事说，东晋咸和年间，丹阳尹高悝于张侯桥浦见异光，便派人发掘，获一西域金像，风格古朴，但缺背光和基座。当以牛车载金像至长干巷口时，牛停止不前。御者遵高悝之命任凭牛所往，就到达了长干寺。高悝便在该寺安置佛像。不久，临海县渔人张侯世发现了漂浮在海上的铜莲花座；咸安元年（371），交州合浦（今广西浦北）采珠人董宗之又在海底发现了金像失落的背光。这些残块被集中起来，皆与金像"孔穴悬同，光色无异"[37]。

刘萨诃瑞像的故事，也是一个典型的例子。[38] 根据《集神州三宝感通录》和其他文献，刘萨诃在北魏太延元年（435）路经凉州西北番禾县（今甘肃永昌县）御谷山时，预言一尊"瑞像"将现于山崖："灵相具者，则世乐时平；如其有缺，则世乱人苦。"正光元年（520），这尊巨大的佛像从岩

图 7.10 敦煌莫高窟初唐 323 窟南壁"石佛浮江"壁画

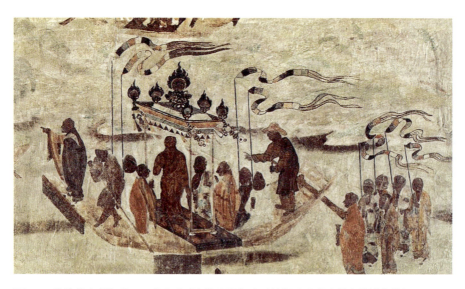

图 7.11 敦煌莫高窟初唐 323 窟南壁"金像出渚"壁画局部(现藏哈佛大学博物馆)

间挺立而出。但时值天下大乱，佛像有身无首。石工几次雕镌修补，每次都坠落。北周立国之初，佛头在凉州城（今甘肃武威）东出现。但此时仍不太平，所以佛头又频频坠落。直至隋统一中国后，佛法复兴，佛像才身首合一。[39]敦煌藏经洞出土的一幅8世纪绢画上描绘了这个故事（图7.12）。

造像是神明的化身，有着自身的生命。基于这类观念，佛像遭破坏，便令信徒们联想到佛的涅槃。在早期印度流行的佛陀生平故事中，释迦牟尼寂灭七天后荼毗，火焰熄灭之后，留下部分骨头、牙齿以及许多坚硬的结晶体，即所谓的"舍利"（梵文作 śarīra），佛陀由此超越生死、众苦永寂。佛陀在入灭之前宣称，如果信徒们供奉舍利，将为他们带来功德和福佑。各地区的信徒争夺到舍利后，纷纷起塔供养。据说一部分舍利传入中国，如早在孙吴赤乌十年（247），粟特僧人康僧会就将舍利带到了都城建邺（今南京）。[40]唐高僧玄奘从印度回到长安时，除携带大量经书、佛像，还有"佛肉舍利一百五十粒，并骨舍利等一函"[41]。

但是，舍利的数量远不能满足信众供奉的需要，因此舍利的概念便逐步扩大。除了骨舍利、发舍利和肉舍利等所谓"生身舍利"，经卷也被看作"法身舍利"[42]，"若无舍利，以金、银、琉璃、水精、马脑、玻梨众宝等造作舍利……行者无力者，即至大海边拾清净砂石即为舍利。亦用药草、竹木根节造为舍利"[43]。各地佛塔地宫所出土者，多见琉璃珠、钱币、香料等，即所谓"众宝"。2016年，上海青浦区青龙镇隆平寺塔北宋地宫出土银棺底部发现大量水晶、玛瑙颗粒，多椭圆形，晶莹光滑（图7.13），一尊贴金木卧佛置其上。这些颗粒即"感应舍利"。

隋仁寿年间，文帝曾三次向各州大规模颁送舍利，造塔供养，其间所需舍利数量极大。据著作郎王劭《舍利感应记》，文帝年少时得天竺婆罗门僧人所赠舍利，数量"或多或少，并不能定"[44]。后来，帝后诚心供养，舍利变化为三十粒。在大规模颁送各州起塔后，又"感应"生出大量舍利，皇

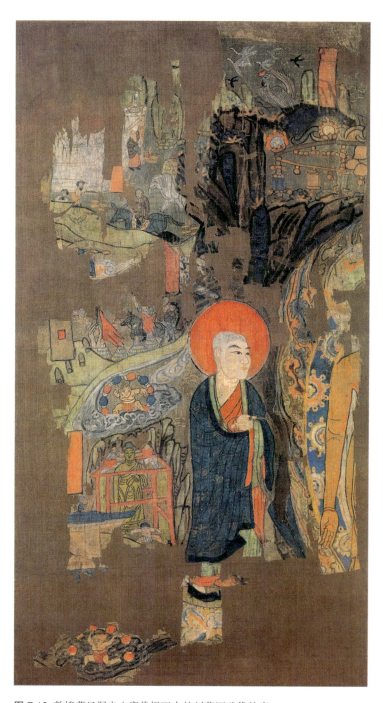

图 7.12 敦煌藏经洞出土唐代绢画中的刘萨诃瑞像故事

图 7.13 上海青浦区隆平寺塔北宋地宫出土感应舍利

帝、皇后"每因食于齿下得舍利"。对此,文帝说:"何必皆是真?"[45]

有多位学者指出,在山东发现的几处窖藏中,破碎的造像也被看作舍利。[46]可以直接支持此说的,是距离青州不远的临朐县上寺院村沂山明道寺地宫的发现。1984年,该地宫内出土了北朝到宋代的佛教造像碎块数百件,所见纪年最早的为北魏正光元年(520),最晚的为隋大业三年(607)。这些残块排列有序,上层为中小型造像的躯干、下肢、胸部、头部等;中层和底层是较大的造像躯干、头部、背屏式碎块等;头像多面向下,绕地宫的墙根摆放。这批造像也应毁于灭佛运动中。[47]据地宫出土的北宋景德元年(1004)《沂山明道寺新创舍利塔壁记》(图7.14)载,霸州僧人觉融、莫州僧人守宗"偶游斯地,睹石镌坏像三百余尊,收得感应舍利可及千颗。舍衣建塔,为过去之遗形,化诏□缘,冀当来之佛会此"[48]。有学者注意到,发掘简报称,地宫内共出土造像1200余块[49],远远超过《壁记》中所谓"坏像三百余尊"的数量,故"感应舍利可及千颗"是指"坏像"以外的残块,"由此可见,

正编 讲述的深处 159

图 7.14 临朐上寺院村出土北宋《沂山明道寺新创舍利塔壁记》拓本

当时人们是把这种佛像的碎块视为'舍利'的,并说其千颗舍利是'感应'而得的"[50]。"感应"之说显然在于将残坏的造像加以神化,至于舍利的具体数量,或许不必深究,《壁记》的书写本身便有意将造像残块和舍利的概念加以混同和模糊,最终的结果是,僧人们将这些残损造像圆满地保存在了一座名为"舍利塔"的地宫之中。《壁记》还记载,附近寺院僧人参加了起塔典礼,其中就包括青州龙兴寺志公院主僧义永。

2003 年,在济南老城县西巷开元寺废弃的北宋熙宁二年(1069)佛塔地宫填土内,发现几尊体量较大的残损北齐石雕菩萨像,似是有意放置。在地宫附近发现两处造像埋藏坑,出土了八十多件破碎的北朝至宋代造像。其中长方形的 H40 埋藏坑距离地宫仅 0.4 米,其地点显然是有意识选择的(图 7.15)。该坑南北长 4.4 米,东西宽 3.6 米,南部正中设有带台阶的入口,中部有边长 2.4 米的夯筑方台,造像残件环绕四周,大部分面向方台。在一尊无头的坐佛前面,还摆放着一件陶钵。这些现象说明,当时可能举行过某种仪式。

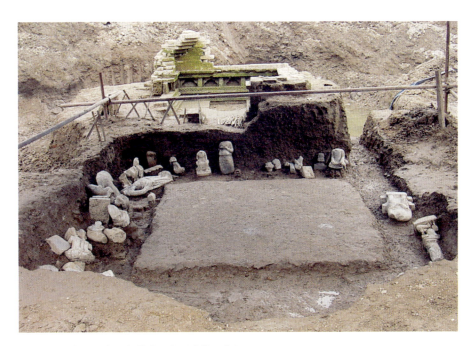

图 7.15 济南开元寺北宋佛塔地宫及造像埋藏坑

类似现象除了山东,还见于河南、河北、山西、陕西、四川、安徽和甘肃等地。[51] 如 1953～1954 年河北曲阳修德寺宋代塔基和寺址出土石造像 2200 余尊,其纪年自北魏神龟三年(520)迄唐天宝九载(750)。[52] 1965 年,安徽亳县咸平寺塔地宫出土十一件石造像和造像碑,带有天保等多个北齐年号,同出有"佛骨灵牙"和"真身舍利"题记的石棺一具,以及《释迦如来砖塔记》刻石,据该记可知,入藏时间为宋天圣五年(1027)[53]。2002～2003 年在甘肃泾川大云寺发掘的两个窖藏[54],出土造像和造像碑二百余件,以北朝至唐代遗物为主,其中 1 号窖藏内的造像分层埋藏,排列较规整,各层之间垫黄土。同出的墨书砖文有北宋淳化三年(992)纪年。在两个窖藏之间还发现一座小型舍利地宫,出土带有北宋大中祥符六年(1013)纪年的砖函及四个舍利瓶。砖函的文字表明,这些舍利是僧人云江、

正编 讲述的深处 161

智明二人收集的。小型地宫可能晚于佛教造像窖藏坑，但其方位与造像坑关系密切。

值得注意的是，在青州龙兴寺窖藏，一件放置于陶盆中的泥塑腔内存有僧人的骨灰，在陶盆周围还有一件小碗和几件泥塑。发掘者认为，这"或许是龙兴寺某位住持僧人火化的骨灰来不及按照佛教仪规入葬，而移至窖藏内"，小碗和泥塑"或为供养或为守护"。[55] 这种现象与泾川大云寺舍利函和造像相并列的现象十分相似，也"正好间接表明了窖藏佛像在掩埋者心目中就是安葬佛像"[56]。

破坏造像，不仅是对一种眩人耳目的形象在物质层面的攻击，也意味着对其宗教力量的毁灭，对神职人员和信众精神的伤害。但是，破坏也从反面证明了造像所蕴含的宗教力量，因为破坏正是出于对这种力量的憎恨、恐惧、焦虑而实施。[57] 在其对立面，佛教徒则以其特有的方式，对这场灾难加以补救和转化。在他们看来，既然佛像是佛陀的化身，那么其残破便意味着佛陀化为千万。一场劫难犹如一场烈火，火焰熄灭后，千百块碎片坚硬无比，如同舍利一样，依然充满力量。它们不仅是象征性的符号，而且是一种圣物。修复造像，既是试图恢复其完整的形象，也是在努力维护其内在的力量。对于那些过于破损而无法修补的造像，人们则将其碎片悉心加以保存，并择时郑重地加以瘗埋。这些碎片如同神明的须、发、爪，可引导人们想象和追忆其全体；至于那些完全看不出任何形象的碎片，也不可随意丢弃，因为它们曾是圣像的一部分。人们甚至幻想，像长干寺造像和凉州瑞像的故事所讲的那样，当某种机缘到来时，那些失落的莲花座、背光、佛头会重新聚合在一起。聚合，意味着它们重新拥有力量，也意味着一个新时代的到来。

在清人蒲松龄讲述的一个故事中，主人公邢云飞去世后，以其酷爱的奇石"石清虚"随葬，当盗贼发墓窃取奇石时，"石忽堕地，碎为数十余片……邢子拾碎石出，仍瘗墓中"[58]。蔡九迪（Judith T. Zeitlin）指出，故事中石

头自杀式的牺牲，破坏了其物质价值，是获得生命的唯一方式，只有通过这种途径，石头才有了灵性，才能永远陪伴在其朋友的身侧。[59]与奇石不同的是，佛教造像原本就具有生命，但其生命仍受制于物质性的材料和视觉性的外形，而瘗埋的仪式和行为，则将生命转移到形象不完整或不具有形象的碎片中，使得针对物质和视觉而实施的破坏失去法力，这样，破碎便不再是一种纯然的悲剧。

我们无法细致地复原碎像瘗埋的仪式。如造像开光一样，埋藏仪式的意义也在于"转化"。林伟正（Wei-Cheng Lin）指出，青州龙兴寺造像的碎片不太可能在瘗埋之前保存好几个世纪而不散失，一些大型单体造像和背屏式造像在安葬时有可能被进一步粉碎，从而将偶像转化为"碎身"[60]。如果这个说法成立，那么，这类切割、粉碎的仪式很可能也被看作残像转化、重生之前必要的环节。林伟正还提到宁夏贺兰县红星村西夏宏佛塔天宫保存的彩塑佛造像。该天宫是一个位于覆钵式塔身上部的方形小室，上大下小，中间有方孔，边长2.2米，高1.63米。其中发现佛头像6件、佛面部2件、罗汉头像18件、力士面部2件、罗汉身躯12件，以及大量更为细碎的残块。这些造像分层排列，大多面朝外（图7.16）。一些绢画、经书等堆放在造像上部，有火烧痕迹。值得注意的是，大部分造像双眼有下溢的绿色"泪痕"（图7.17），报告解释为"系眼珠釉料滴流所致"[61]。而林伟正则将这种现象解释为与造像"开光"仪式相反的、去圣化的"闭眼"仪式。[62]

佛教徒的这种认识不只局限于佛像和菩萨像，而是扩展到几乎所有的佛教艺术品上。在龙兴寺窖藏内有一座盛唐时期的小石塔，只有第一层塔身正立面的部分碎块和塔心室内的佛头保存下来（图7.18）。同样风格的小塔残片也见于济南开元寺窖藏。在灵岩寺北宋修建的辟支塔内，第一层内壁镶嵌着一座唐代小石塔的残件（图7.19）[63]。这座雕刻华美的小塔与龙兴寺、开元寺所见的小塔属同一类型，即上文说到的"小龙虎塔"。它们可能都毁于唐武宗

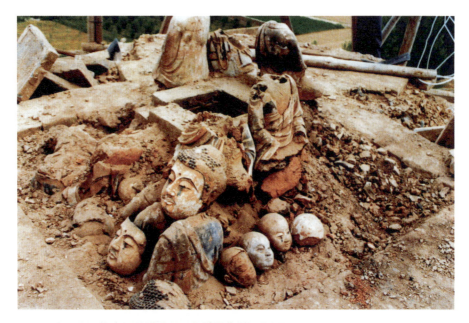

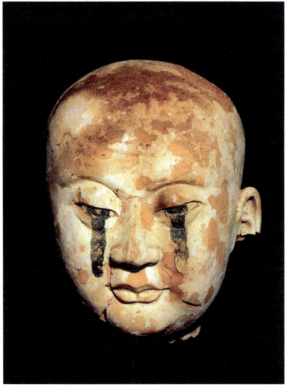

图 7.16 贺兰县红星村西夏宏佛塔天宫

图 7.17 贺兰县红星村西夏宏佛塔天宫藏彩塑罗汉头像

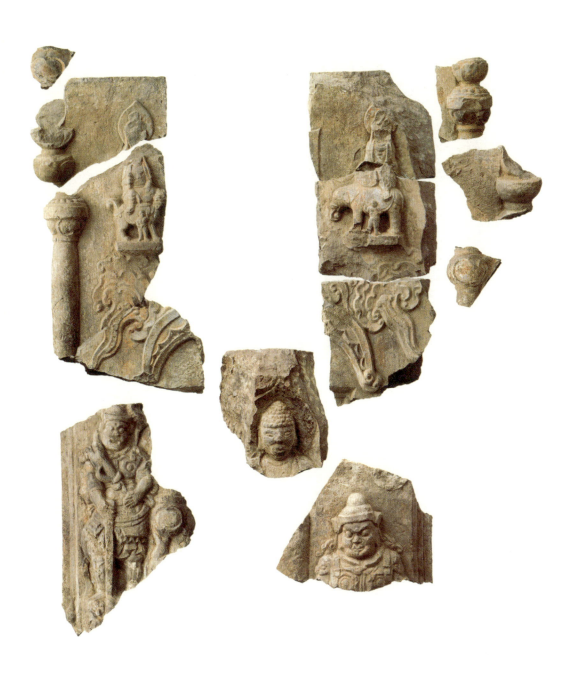

图 7.18 青州龙兴寺出土唐代小石塔残片

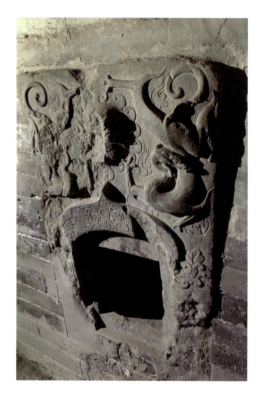

图 7.19
北宋重修辟支塔内镶嵌的唐代小石塔残件

灭佛。宋代灵岩寺的僧人们将小塔残件仔细收集起来,镶嵌在这座新建的大塔之中。它像是一幅画贴在新塔内壁,或者说,像是一位逝者的眼角膜被移植到另一个人的体内,以一种独特的方式确认其原有的身份,延续其生命。

这种做法很像《高僧传》记载的在一尊铜像的发髻中安放舍利。[64]移植的手法还有多种,如僧人的骨灰常被收集起来用于造像,唐长安城就出土过许多"善业泥",是僧人圆寂后以骨灰和泥而范作的佛像。[65]而常见的一些泥塑灰身像和漆布真身像,如广东韶关南华寺六祖慧能漆布真身像,实际上就是一尊腹腔中藏有烧骨的泥塑像(图 7.20)。[66]

20 世纪 80 年代,人们在维修灵岩寺千佛殿宋代彩塑的罗汉像时,在多尊体内发现铜镜和铜钱等物,在"西第八尊"发现了一副完整的丝质内

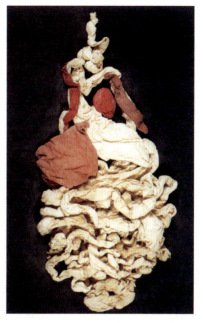

图 7.20 韶关南华寺慧能漆布真身像

图 7.21 千佛殿宋代彩塑罗汉像内发现的丝质内脏

脏（图 7.21）。[67] 这是另一种为造像注入灵力的方式，称作"装藏"[68]，即模仿人体结构，在造像内置入各种材质的"五脏"、珠宝、经卷等。这些物品在显教和密教中皆被看作舍利。唐人段成式《酉阳杂俎》卷六记成都宝相寺造菩提像，"匠人依《明堂》，先具五藏，次四肢百节"[69]。较为系统的文献则是清代工布查布译解的《佛说造像量度经解》第八段"装藏略"[70]。

这类观念和仪轨还见于道教[71]。山东曲阜大成殿清雍正八年（1730）孔子塑像体内，也藏有各种儒家经典。在"文革"遭受破坏时，大成殿内的"四配""十二哲"造像体内都发现了银五脏、铜镜和书籍等[72]。在基督教艺术中也有相似的做法，例如中世纪早期奥托王朝（Ottonian dynasty，919—1024）的大型十字架雕像和罗马式时期（Romanesque，1000—1250）的圣母登座像中，都发现过安装"圣物"的例子，其目的在于消除人们对偶

正编 讲述的深处

像有效性的怀疑。[73]这些不可见的内部设施与外在形象密不可分,共同成就了艺术品的宗教力量。

除了残损的造像,一些佛经也被看作"法身舍利",安置在佛塔中,体现了"藏经"与"舍利供养"之间的思想联系(图7.22)。[74]这种现象以北宋最盛,崔峰认为,这与佛教的复兴以及这一时期的舍利崇拜之风有关;多达数万件的历代残损不堪的佛经和作为功德而抄写的佛经,北宋时被瘗藏于敦煌藏经洞,可能也是在这种背景下出现的。[75]

上述种种行为和观念,都是仁钦将金刚力士像残片神圣化的深层文化依据。在这个农业国,铁大规模地用于农具制造,铁匠铺随处可见(图7.23),铁器的加工程序为贩夫走卒所熟知,千锤百炼,浴火重生,这与舍利的生成十分相似。这些特征也会进一步强化人们对这片残铁的信仰,无论它被看作一尊造像的局部,还是一位圣者的衣服。

不可否认,禅宗对造像有着特殊的态度。禅宗自称"教外别传",认为一切困惑、苦乐、开悟、解脱,全在"自心",诸神也是由"自心"所造。[76]尤其是慧能以来的南宗禅,否认佛、菩萨和净土的真实性以及经典的权威,不重视诵经著论、开窟礼拜,不崇拜任何外在的偶像。据说"达摩祖师宗徒禅法,不将一字教来,默传心印",达摩告诉梁武帝,"造寺度人,写经铸像"并无功德。[77]这种态度发展到后来,甚至出现了离经漫教、呵佛骂祖的言说,德山宣鉴称:"……这里无祖无佛,达磨是老臊胡,释迦老子是干屎橛,文殊、普贤是担屎汉。等觉妙觉是破执凡夫,菩提涅槃是系驴橛,十二分教是鬼神簿、拭疮疣纸。四果三贤、初心十地是守古冢鬼,自救不了。"[78]正如铃木大拙所言,"禅寺中的佛、菩萨、诸天师和其他佛像,只是木制、石制或金属的塑像,就如同我们庭院中的山茶花、杜鹃花和石灯似的。让禅来说的话,只要愿意,就参拜正盛开着的山茶花好了"[79]。

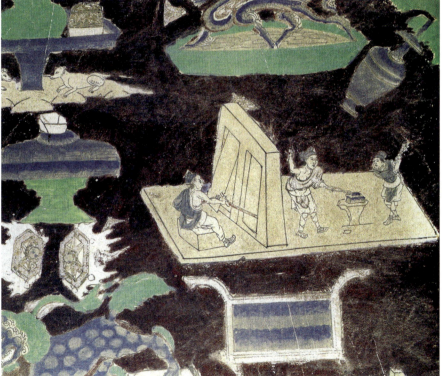

图 7.22 苏州瑞光塔天宫发现的宋雕版印刷《妙法莲华经》

图 7.23 敦煌榆林窟第 3 窟东壁南侧西夏五十一面千手千眼观音变中的锻铁图

但是，禅宗既存在于精神世界，也深浸于尘世之中，既有对真理精纯的追求，也要面对日常生活中种种具体的问题。禅宗内部的门户之争势同水火，许多高僧大德依附权贵，占山争水，也是其十分独特的外形。就如法不在衣上，而又必须依靠法衣以表证对法的所有权和解释权一样，他们最终也难以完全超越佛教对偶像的一般态度和处理方式。

按照常识，谁都知道，衣服无法变化为铁。但是，禅宗眼中的袈裟往往被神化得脱离其原有的物理属性，据说西天第二十四祖师子比丘传给二十五祖婆舍斯多的袈裟被焚烧时，"火烬衣存，不损如故"[80]。按照这样的逻辑，袈裟化铁，也就没有什么不好理解的了。

衣服不仅可以避寒遮日，也是塑造自我的表情和面具。一件被穿过的衣服，总会引导他人去联想曾经与其最为贴近的肉体和灵魂。将一件衣服神圣化，并不是佛教所特有的做法，在出土简帛所见先秦术数文献《日书》中，就有多条记载民间对衣服的崇拜，人们普遍相信衣服与鬼或灵魂相关[81]。

孔子去世后，"故所居堂、弟子内，后世因庙，藏孔子衣冠琴车书，至于汉二百余年不绝"[82]。史家司马迁来到鲁地，看到孔子衣冠等遗物以及仍在按时演习礼仪的儒生，"祇回留之不能去"[83]。西汉初年制定的《仪礼》（即《汉仪》《汉旧仪》，与周代《仪礼》有别）提到"坐为五时衣、冠、履，几、杖、竹笼。为甬人，无头，坐起如生时"[84]，应是对先秦传统的继承。《后汉书·志第九·祭祀下》："秦始出寝，起于墓侧，汉因而弗改。故陵上称寝殿，起居衣服象生人之具，古寝之意也。"[85]西汉时期，每月初一，都会将太祖高皇帝刘邦的衣冠从陵寝请出，移到其宗庙中祭祀，称作"游衣冠"[86]。基于此类制度，当汉武帝祭拜桥山黄帝冢，听说"黄帝已仙上天，群臣葬其衣冠"[87]的说法，便不难接受。

与上述例子相似，"铁袈裟"也是一件被供奉的衣服，具备偶像的性质。按照《六祖能禅师碑铭》和《历代法宝记》的说法，慧能所得的袈裟曾被送

到京城，为武则天所供养。反过来，衣服也可以成为礼佛的供品。据陕西临潼唐法门寺地宫出土《应从重真寺随真身供养道具及恩赐金银器物宝函等并新恩赐到金银宝器衣物账碑》记载，为了供养释迦牟尼佛的真身舍利，地宫内安置了武则天、唐懿宗李漼、僖宗李儇、惠安皇太后王氏等人供养的丝绸服饰多达七百余件，其中有袈裟三领，甚至有"武后绣裙一腰"，可惜大多未能保存下来。[88]

被武则天供奉的信袈裟是什么样子？它可能是被展开的，也可能是被叠起来的，不管何种情况，拥有者和礼拜者都不必关心它的质地、结构、尺寸，不必关心它是否合体、是否足以御寒。同样地，也没有人纠结离开高僧身体的"铁袈裟"何处是领、何处是袖。水田纹构成了袈裟大致的样貌，这就足够了。从物质和视觉出发，却又不停留在物质和视觉上。衣服本身固然重要，但更重要的是它与其背后人物的关联。

［1］Glyn Daniel, *The Origins and Growth of Archaeology*, Harmondsworth, Eng.: Penguin Books, 1967, pp. 93-95.

［2］郭沫若：《奴隶制时代》，人民出版社，1973年，第6页。

［3］曾磊：《蛟龙畏铁考原》，《中国史研究》2019年第4期，第188～195页。有关研究又见姚立江《蛟龙神话与镇水习俗》（《中国典籍与文化》1998年第4期，第102～104、111页）；王元林《京杭大运河镇水神兽类民俗信仰及其遗迹调查》（《中国文物科学研究》2012年第1期，第28～34页）；王磊《淮扬镇水铁牛的视觉形式及其传播》，《故宫博物院院刊》2021年第10期，第121～131页。

［4］《梁书》，中华书局，1973年，第291页。

［5］《宋史》，第10165页。

［6］同上书，第13519～13520页。

［7］《元史》，中华书局，1976年，第1655～1657页。

［8］王蔚波：《河南古代镇河铁犀牛考略》，《文博》2009年第3期，第23～26页；李卫华、刘东亚：《开封镇河铁犀》，《中原文物》2014年第2期，第127～128页。

［9］释圆仁原著，小野胜年校注，白化文、李鼎霞、许德楠修订校注，周一良审阅：《入唐求法巡礼行记校注》，卷三，第268页。

［10］张剑葳：《中国古代金属建筑研究》，第292～293页。

［11］宿白：《白沙宋墓》，文物出版社，2002年，第62页，注释96；徐苹芳：《唐宋墓葬中的"明器神煞"与"墓仪"制度——读〈大汉原陵秘葬经〉札记》，《考古》1963年第2期，第93～94页；孟原召：《唐至元代墓葬中出土的铁牛铁猪》，《中原文物》2007年第1期，第72～79页。

［12］关于晋祠铁人与镇水的关系的研究，见赵世瑜《在空间中理解时间——从区域社会史到历史人类学》（北京大学出版社，2017年），第214～216页。

［13］肖贵田：《天下第一剑——兖州镇水剑纵横谈》，山东大学出版社，2002年。

［14］该钟为庆元廊桥博物馆藏，2016年曾在浙江省博物馆"中兴纪胜——南宋风物观止"展览中展出。

[15] 王应奎撰，王彬、严英俊点校：《柳南随笔/续笔》，中华书局，1983年，第80页。更多关于岳飞墓与庙奸臣像文献的汇集，见陈艳云《〈四库全书〉所载岳飞墓庙资料研究》（南昌大学硕士研究生学位论文，2014年），第23~24页。

[16] 张岱撰，马兴荣点校：《陶庵梦忆/西湖梦寻》，中华书局，2007年，《西湖梦寻》，卷一，第136~137页。

[17] 黄建东、黄飞英：《秦桧跪像历铸12次》，《文史天地》2010年第9期，第71~72页。

[18] 张岱：《西湖梦寻》，卷一，张岱撰，马兴荣点校：《陶庵梦忆/西湖梦寻》，第136页。

[19] 楹联传为清代松江人徐氏女所撰，现存实物为今人陆维钊所书。

[20]《礼记·月令》："命有司大傩，旁磔，出土牛，以送寒气。"郑玄注："作土牛耆，丑为牛，牛可牵止也。"孙希旦集解："出土牛者，牛为土畜，又以土作之，土能胜水，故于旁磔之时出之于九门之外，以穰除阴气也。"（孙希旦撰，沈啸寰、王星贤点校：《礼记集解》，中华书局，1989年，第500页）

[21] 马大相编，王玉林、赵鹏点校：《灵岩志》，卷四，第139页。

[22] 山东省青州市博物馆：《青州龙兴寺佛教造像窖藏清理简报》，《文物》1998年第2期，第4~15页。

[23] 临朐县博物馆：《山东临朐明道寺舍利塔地宫佛教造像清理简报》，《文物》2002年第9期，第64~83页；临朐县文化广电新闻出版局：《临朐明道寺舍利塔地宫佛教石造像清理报告》，山东省文物考古研究所编：《海岱考古》第9辑，科学出版社，2016年，第281~334页，图版59~64。

[24] 高继习：《济南市县西巷发现地宫和精美佛教造像》，《中国文物报》2004年10月2日，第1版；高继习：《济南市县西巷地宫及相关问题初步研究》，山东大学东方考古研究中心编：《东方考古》第3集，科学出版社，2006年，第379~440页；高继习：《济南县西巷佛教地宫初论》，香港大学饶宗颐学术馆，2010年。

[25] 孙新生：《试论青州龙兴寺窖藏佛像被毁的时间和原因》，《中国历史博物馆馆刊》1999年第1期，第

83～86页。

[26] 高楠顺次郎、渡边海旭监修：《大正新修大藏经》，第52卷，2103号，卷十，第153c页。

[27] 志磐：《佛祖统纪》，高楠顺次郎、渡边海旭监修：《大正新修大藏经》，第49卷，2035号，卷三十九，第360b~c页。

[28] 孙新生：《试论青州龙兴寺窖藏佛像被毁的时间和原因》，《中国历史博物馆馆刊》1999年第1期，第83页。

[29] 关于这个问题的讨论，详见颜娟英《佛教造像缘起与瑞像的发展》（康豹、刘淑芬主编：《信仰、实践与文化调适》，2013年），第271～307页。

[30] 《增壹阿含经》，高楠顺次郎、渡边海旭监修：《大正新修大藏经》，第2卷，215号，卷二十五，《五王品》，第686a页。

[31] 同上书，卷二十八，《听法品》，第708b页。

[32] 《佛说观佛三昧海经》，高楠顺次郎、渡边海旭监修：《大正新修大藏经》，第15卷，643号，卷六《观四威仪品》，

第678b页。

[33] 颜娟英：《佛教造像缘起与瑞像的发展》，《信仰、实践与文化调适》，第275页。

[34] 刘慧达：《北魏石窟与禅》，《考古学报》1978年第3期，第337～352页。

[35] 金维诺：《敦煌壁画中的中国佛教故事》，《美术研究》1958年第1期，第70～77页；马世长：《莫高窟第323窟佛教感应故事画》，《敦煌研究》1982年第1期，第80～96页；巫鸿：《敦煌323窟与道宣》，郑岩、王睿编：《礼仪中的美术——巫鸿中国古代美术史文编》，生活·读书·新知三联书店，2005年，第418～430页。

[36] 《集神州三宝感通录》，高楠顺次郎、渡边海旭监修：《大正新修大藏经》，第52卷，2106号，卷中，第413c～414a页。这一故事又见《高僧传》（卷十三《晋并州竺慧达》，第478～479页）和《法苑珠林》（卷三一《观佛部第三·感应缘》，第454页）。

[37] 《集神州三宝感通录》，高楠顺次郎、渡边海旭监修：《大正新修大藏经》，第52卷，2106号，卷中，第414a~b页。

这一故事又见《高僧传》(卷十三《晋并州竺慧达》,第478页)和《法苑珠林》(卷三一《观佛部第三·感应缘》,第455页)。莫高窟323窟壁画中描绘了载迎金佛像的渡船,题记中地名、情节略有异。

[38] 关于刘萨诃及与凉州瑞像研究的综述,见颜娟英《从凉州瑞像思考敦煌莫高窟323窟、332窟》(复旦大学文史研究院:《图像与仪式》,中华书局,2017年),第103~104页,注释1。

[39] 《集神州三宝感通录》,高楠顺次郎、渡边海旭监修:《大正新修大藏经》,第52卷,2106号,卷中,第417c页;道宣撰,郭绍林点校:《续高僧传》,卷二六"魏文成沙门释慧达传三",第980~982页。

[40] 释慧皎撰,汤用彤校注:《高僧传》,卷一"魏吴建业建初寺康僧会",第15~16页。

[41] 慧立、彦悰著,孙毓棠、谢方点校/道宣著,范祥雍点校:《大慈恩寺三藏法师传/释迦方志》,中华书局,2000年,"附录1,进经论等表",第234页。

[42] 释道世著,周叔迦、苏晋仁校注:《法苑珠林校注》,卷四十《引证部第二》,第1260页。

[43] 不空译:《如意宝珠转轮秘密现身成佛金轮咒王经》,高楠顺次郎、渡边海旭监修:《大正新修大藏经》,第19册,961号,"如意宝珠品第三",第332c页。

[44] 道宣:《广弘明集》,高楠顺次郎、渡边海旭监修:《大正新修大藏经》,第52卷,2103号,卷十七,第213b页。

[45] 同上书,卷十七,第216b~c页。

[46] 杜斗成、崔峰:《山东龙兴寺等佛教造像"窖藏"皆为"葬舍利"说》,刘凤君、李洪波主编:《四门塔阿閦佛与山东佛像艺术研究》,中国文史出版社,2005年,第153~158页;此据杜斗城《杜撰集》(兰州大学出版社,2013年),第328~335页;崔峰:《佛像出土与北宋"窖藏"佛像行为》,《宗教学研究》2010年第3期,第79~87页;高继习:《宋代埋藏佛教残损石造像群原因考——论"明道寺模式"》,山东省文物考古研究所编:《海岱考古》第8辑,科学出版社,2015年,第488~513页。

[47] 宫德杰：《明道寺遗址与佛教造像考略》，山东省文物考古研究所编：《海岱考古》第9辑，科学出版社，2016年，第493页。

[48] 句读据杜斗成、崔峰《山东龙兴寺等佛教造像"窖藏"皆为"葬舍利"说》，《杜撰集》，第332页。

[49] 正式发掘报告将出土造像的数量修订为"大小佛像碎块600余块，特别小的碎块数百块"（临朐县文化广电新闻出版局：《临朐明道寺舍利塔地宫佛教石造像清理报告》，第283页）。

[50] 杜斗成、崔峰：《山东龙兴寺等佛教造像"窖藏"皆为"葬舍利"说》，《杜撰集》，第333~334页。

[51] 崔峰：《佛像出土与北宋"窖藏"佛像行为》，《宗教学研究》2010年第3期，第84页；崔峰：《敦煌藏经洞封闭与北宋"舍利"供奉思想》，《宗教学研究》2012年第3期，第114~116页。

[52] 罗福颐：《河北曲阳县出土石像清理工作简报》，《考古通讯》1955年第3期，第34~38页；李锡经：《河北曲阳县修德寺遗址发掘记》，《考古通讯》1955年第3期，第38~44页。

[53] 韩自强：《安徽亳县咸平寺发现北齐石刻造像碑》，《文物》1980年第9期，第56~64页。

[54] 甘肃省文物考古研究所、甘肃省泾川县博物馆：《甘肃泾川佛教遗址2013年发掘简报》，《文物》2016年第4期，第54~78页；魏文斌、吴荭：《泾川大云寺遗址新出北朝造像碑初步研究》，《故宫博物院院刊》2016年第5期，第74~91页。该寺隋称兴国寺，唐称大云寺，北宋改称龙兴寺。

[55] 夏名采：《青州龙兴寺佛教造像窖藏》，生活·读书·新知三联书店，2004年，第87~88页。

[56] 李森：《山东青州龙兴寺窖藏造像性质考》，《广西社会科学》2005年第12期，第148页。

[57] David Freedberg, *The Power of Images: Studies in the History and Theory of Response,* pp.1-25.

[58] 蒲松龄著，张友鹤辑校：《聊斋志异》（会校会注会评本），中华书局，1962年，卷十二，第1575~1579页。

[59] Judith T. Zeitlin（蔡九迪），"The Secret

Life of Rocks: Objects and Collectors in the Ming and Qing Imagination," *Orientations,* vol. 30, no.5, May 1999, pp.40-47.

[60] Wei-Cheng Lin（林伟正）, "Broken Bodies: The Death of Buddhist Icons and Their Changing Ontology in Tenth-through Twelfth-Century China," Wu Hung and Paul Copp eds., *Refiguring East Asian Religion Art: Buddhist Devotion and Funerary Practice,* Chicago: Art Media Resources, Inc. and the Center for the Art of East Asia, University of Chicago, 2019, p.90.

[61] 雷润泽、于存海、何继英编著：《西夏佛塔》，文物出版社，1995年，第62页。

[62] Wei-Cheng Lin（林伟正）, "Broken Bodies: The Death of Buddhist Icons and Their Changing Ontology in Tenth-through Twelfth-Century China," Wu Hung and Paul Copp eds., *Refiguring East Asian Religion Art: Buddhist Devotion and Funerary Practice,* p.95.

[63] 郑岩、刘善沂编著：《山东佛教史迹——神通寺、龙虎塔与小龙虎塔》，第251~258页。

[64] 释慧皎撰，汤用彤校注：《高僧传》，卷五"晋长安五级寺释道安"，第180页。

[65] 如长安城延康坊西明寺遗址就曾发现较多善业泥，见中国社会科学院考古研究所《青龙寺与西明寺》（文物出版社，2015年），第185~191、214页；冉万里、沈晓文、贾麦明《陕西西安西白庙村南出土一批唐代善业泥》（《考古与文物》2019年第1期），第29~36页。

[66] 关于灰身像的研究，见小杉一雄「肉身像及遺灰像の研究」（『東方学報』24卷3號，1937年），第93~124頁；小林太市郎「高僧崇拜と肖像の芸術——隋唐高僧像序論」（『仏教芸術』1954年23号），第3~36頁；John Kieschnick（柯嘉豪）, *The Impact of Buddhism on Chinese Material Culture,* pp.62-63; 李清泉《墓主像与唐宋墓葬风气之变——以五代十国时期的考古发现为中心》（石守谦、颜娟英主编：《艺术史中的汉晋与唐宋之变》，台北：石头出版股份有限公司，2014年），第311~342页。关于慧能真身像的研究，见 Michele Matteini（米凯）, "On the 'True Body' of Huineng: The Matter of the Miracle," (*RES,* nos. 55/56, Spring-Autumn, 2009) pp.42-60。

[67] 济南市文管会、济南市博物馆、长清县灵岩寺文管所：《山东长清灵岩寺罗汉像的塑制年代及有关问题》，《文物》1984年第3期，第76~77页。

[68] 新近关于装藏的研究，见Helmut Brinker, *Secrets of the Sacred: Empowering Buddhist Images in Clear, in Code, and in Cache*, University of Washington Press, 2011, pp.3-50; 蒋家华《佛像的神圣性建构：从造像标准到祝圣仪轨的考察》（《宗教学研究》2015年第2期），第128~130页；张书彬《正法与正统——五台山佛教圣地的建构及在东亚的视觉呈现》（中国美术学院博士论文，2017年），第125~126页。

[69] 段成式撰，许逸民校笺：《酉阳杂俎校笺》，中华书局，2015年，第533页。《明堂》即《明堂图》，盖指《旧唐书·经籍志》所著录《黄帝十二经脉明堂五脏图》之类。有关考证见《酉阳杂俎校笺》，第533页注二。

[70] 工布查布：《造像量度经续补》，高楠顺次郎、渡边海旭监修：《大正新修大藏经》，第21卷，第1419号，第951a~953a页。有关讨论见李翎《佛教造像量度与仪轨》（增订本）（上海书店出版社，2019年），第79~86页。

[71] 任宗权：《道教全真秘旨解析》，宗教文化出版社，2016年，第39~40页。

[72] 张海鹏：《"文革"初期曲阜"三孔"遭遇空前劫难始末》，《档案天地》2012年第9期，第34~36页。关于孔子像的兴废，见南京工学院建筑系、曲阜文物管理委员会《曲阜孔庙建筑》（中国建筑工业出版社，1987年），第51~52页；黄进兴《圣贤与圣徒》（北京大学出版社，2005年），第174~177、235~243页。

[73] 罗尔夫·托曼（Rolf Toman）、阿希姆·贝德诺兹（Achim Bednorz）编著：《神圣艺术》，林瑞堂、黎茂全、杜文田译，北京美术摄影出版社，2016年，第166、278~281页。

[74] 沈雪曼：《辽与北宋舍利塔内藏经之研究》，台湾大学《美术史研究集刊》第12辑，2002年，第169~211页；宿白：《汉文佛籍目录》，文物出版社，2009年，第32页。

[75] 崔峰：《敦煌藏经洞封闭与北宋"舍利"供奉思想》，《宗教学研究》2012年第3期，第114~121页。此类观点又见荣新江《再论敦煌藏经洞的宝藏——三界寺与藏经洞》（郑炳林编：《敦煌佛教艺术文化国际学术研讨会

论文集》，兰州大学出版社，2002年），第14～29页；文正义《敦煌藏经洞封闭原因新探》（戒幢佛学研究所：《戒幢佛学》第2卷，岳麓书社，2002年），第241～246页。关于其他诸说的综述，见刘进宝《20世纪敦煌藏经洞封闭时间及原因研究的回顾》（《敦煌研究》2000年第2期），第29～34页。

[76] 杜继文、魏道儒：《中国禅宗通史》，第2～3页。

[77] 《历代法宝记》，高楠顺次郎、渡边海旭监修：《大正新修大藏经》，第51卷，2075号，第180c页。

[78] 普济著，苏渊雷点校：《五灯会元》，卷七"德山宣鉴禅师"，第374页。

[79] 铃木大拙：《禅学入门》，谢思炜译，生活·读书·新知三联书店，1988年，第26页。

[80] 智炬：《双峰山曹侯溪宝林传》，蓝吉富编：《禅宗全书》，第1册，卷六，第293b页。

[81] 程博丽：《战国秦汉时期的"衣冠"信仰——以〈日书〉为中心的考察》，《鲁东大学学报（哲学社会科学版）》第33卷第1期（2016年1月），第71～75页。

[82] 《史记·孔子世家第十七》（点校本二十四史修订本），中华书局，2013年，第2355页。

[83] 同上书，第3256页。

[84] 卫宏：《汉官旧仪》，孙星衍等辑，周天游点校：《汉官六种》，中华书局，1990年，第106页。

[85] 《后汉书》，中华书局，1965年，第3199～3200页。

[86] 有关"游衣冠"文献的梳理，见焦南峰《宗庙道、游道、衣冠道——西汉帝陵道路再探》（《文物》2010年第1期），第73～74页。

[87] 《史记·封禅书第六》（点校本二十四史修订本），第1677页。

[88] 陕西省考古研究院、法门寺博物馆、宝鸡市文物局、扶风县博物馆：《法门寺考古发掘报告》，文物出版社，2007年，第227页。

八、圣光散去

灵岩寺在明代为临济宗所掌控，并继续得到朝廷的支持。[1]明正统十年（1445），朝廷将《永乐北藏》颁赐天下名寺，灵岩也在其列（图8.1）。成化四年（1468），灵岩寺更名为"敕赐崇善禅寺"，嘉靖时又恢复原名。后来，神宗朱翊钧敕令雕造的《续入藏经》也曾颁赐灵岩。嘉靖十五年（1536），临清信众集资重修了仁钦禅师初创的崇兴桥，并更名为通灵桥。在近两个世纪内，当地德王家族对灵岩寺的建设给予了极大的支持，他们捐建五花殿前的献殿造像，并将献殿升格为大雄宝殿，还重修了转轮藏（即梵王宫）、千佛殿（图8.2）、御书阁和卧佛殿等建筑。

然而，从总体上说，灵岩寺的佛教势力在明代日趋衰落，政府一度将屯院、守道公署和巡道公署等机构设于灵岩。万历年间，济南人刘亮采"遂买僧家地，构面壁斋，诗酒自放。士大夫闻而造庐，与游者接踵（踵）焉"[2]。寺院出售土地于外人，可见其窘迫，这与其说是"开放"与"包容"[3]，倒不如说是落花流水的无奈。

崇祯十三年（1640），山东大旱，民变蜂起。孙化亭聚万人之众盘踞附近的青崖山，其属部占据灵岩寺，寺内只剩下慈舟、古贤两位僧人看守香火，相关设施损失极大。清顺治六年（1649），官军破青崖山寨。[4]顺治十三年，

图 8.1 明《敕赐大藏经圣旨碑》拓本

图 8.2 千佛殿

山东学道施闰章等人见"其殿倾圮坏漏，瓦砾狼藉"[5]，对灵岩寺多有修缮。康熙五十三年（1714），寺僧净意重修千佛殿，并对殿内彩塑进行装銮。乾隆十一年（1746），僧性端重修五花殿。至乾隆十四年，山上山下，总计有殿宇三十六处，亭阁十八座，这座古老的寺院逐渐恢复了生机。但是，它再也不能重现唐宋的辉煌。

灵岩寺的衰微与山东佛教整体的没落相一致。作为佛教传统重镇的泰山，在清代竟未能增建一处寺院[6]，而道教和民间信仰色彩浓厚的碧霞元君崇拜却越来越兴盛，灵岩寺沦为到碧霞元君祠进香的信众聚合、留宿之地。根据叶涛统计，灵岩寺现存一百九十块香社碑，除一块属民国时期外，其余皆是明清两代遗物。大雄宝殿东、北、西三面墙上，镶嵌着一百七十七块香社碑（图8.3），纪年从明万历十六年（1588）到清康熙二十七年（1688）。在五花殿基础包砌的青石上，也可辨清人所刻"三山进香"等字样（图8.4）。

图 8.3 大雄宝殿

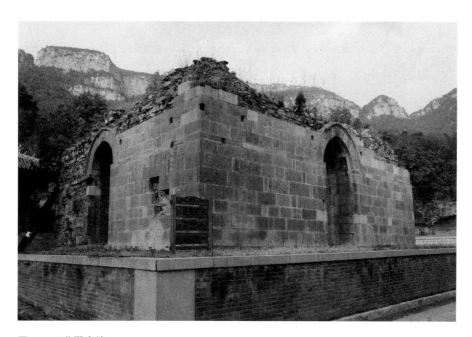

图 8.4 五花殿废墟

此外，还有大量香社碑在"文革"期间被砸毁[7]。香客的大量涌入，导致了灵岩寺僧人职能的分化，《灵岩志》记载：

> 兹寺士夫登临览胜者时至，香客斋僧建醮者云集，亦与他刹有异。头等僧奉经诵咒，礼佛祝釐，专心于戒律，无争于人情，是为戒僧。二等僧习成随时经券，演就管钹乐章，呼为高工。或与香客拜忏建醮，或与士民荐拔诵经，亦能谨慎荤酒，不失僧家局面，是为应付僧。三等僧开设店房，安下香客，呼为门头。将本图利，虽非西来面目，殷勤应世，亦属本分生涯，是为接待僧。[8]

这就是寺院的危机和妥协，以往"阖寺皆无密室，长老不设门禁"的局面完全改变了。[9]清人宋思仁《泰山述记》提供了泰山到灵岩寺两条可选择的路线：

> 自泰山逾长城岭，西北经西棋子岭，蜿蜒挺特，周回六十里。登泰山继游灵岩者，若由泰山后路，虽近而崚嶒难行。多由泰安府城西北绕九十里，经长清境之湾德村而入。[10]

虔诚的香客们可能都是沿着这两条道从灵岩去往泰山的。

明人王世贞有言："灵岩是泰山背最幽胜处，我辈登泰山而不至灵岩者，不成游也。"[11]与香客一样，其他各类游客的进入，固然可以增加寺院的收入，但也会在很大程度上改变其色彩。"铁袈裟"在按照僧人的意愿发挥着"证史"作用的同时，也激发出游客其他的联想，而后者最终超越前者，改变了故事的方向。

从北齐开始，与禅修和末法思想的流行有关，泰山、东平湖地区和邹城附近二十一座山上，散布着多处佛名和佛经段落的摩崖刻字（图8.5）。其中

图 8.5 平阴洪顶山北朝佛名摩崖

泰山经石峪所刻《金刚经》多达两千多字,字径 50 厘米,占地共 1800 平方米。而明清时期大量官员、游客在灵岩寺留下的摩崖刻字和石碑,所题内容多探幽访古,吟风弄月,映射出佛门和尘世力量的此消彼长。我们可以从游客留下的诗文,来探讨"铁袈裟"的角色转换。

明成化朝太平府通判孙瑜《和宋僧仁钦灵岩十二景诗》(图 8.6)中的《铁袈裟》一首,是与始作俑者的隔代对话:

> 谁将宝铁铸僧衣,知是禅家寓妙机。
> 千古遗来纹已没,至今人到识应稀。[12]

图 8.6 明孙瑜《和宋僧仁钦灵岩十二景诗》刻石拓本

禅家已将"妙机"寄存于"铁袈裟"之中,但"禅家"指的是谁?朗公、定公,还是仁钦?他没有给出具体的答案。旧的说法似乎已像那些纹路一样模糊不清了。

还有一些诗文留在纸面上。明人王越的《灵岩行》是一首长诗,我们来读其中一些片段。[13] 诗从山川大势开篇:

> 前山俯伏如象卧,后山蹲踞如狮坐。
> 东南朝拱朗公山,路接鸡鸣山下过。

象和狮分别是普贤菩萨和文殊菩萨的坐骑。诗人由此走进一处庄严妙土、吉祥福地。接下来,我们跟随他来到绿荫掩映的梵王宫。再向前,是玲珑华美的五花殿。观音洞石门紧闭,无缘一探究竟。顺着摩顶松的枝叶看去,是所谓的天门树,据说树下便是法定开山之处。甘露泉的清流连接着香积厨旁的锡杖泉,再经过黄龙、白鹤二泉,汇入新修的小池。池水旁边,僧屋掩映于竹林、银杏、红椒之中。在这里,诗人停下脚步:

山僧汲水煮新茶,茶罢焚香看佛牙。
莫言此事若虚诞,请君更看铁袈裟。

山僧以茶待客,可上溯到唐人刘禹锡《西山兰若试茶歌》[14],到晚明发展为许多士人吟咏的主题。[15]好客的灵岩僧人用名泉的水,泡上降魔藏师带来的茶,则不同寻常。唐李邕《灵岩寺碑颂并序》提到"矧乎辟支佛牙,灰骨起塔"[16],僧人出示的佛牙,不知是不是当年那一枚?遥想唐代长安城,大庄严寺等寺院每年春季举办展示佛牙舍利的盛会,那也正是新科进士在城中欢庆的日子。看佛牙是进士们宴乐的重要节目,甚至成为他们的特权。[17]灵岩山僧的做法,继承了唐代由展示和观看佛牙所建立起的僧人与士人之间特殊的联系。

在许多宗教中,对于圣像、圣物的观看,是一种神圣的行为,往往伴随着特定的仪式。僧舍中私人性的观摩较为简单,但还是要沐手焚香。诗人不慎露出了怀疑的表情:这真的是释尊的灵齿吗?僧人显然有些着急,为了打消诗人的疑虑,遂将他带到达摩殿,让他观摩"铁袈裟"。在僧人眼中,"铁袈裟"与佛牙足以彼此互证。但如此一来,"铁袈裟"实际上被置于宗教与世俗的交界线上,它的意义不再像其材质那样稳定,就如长安城的佛牙,很难以其原有的光环控制住进士们的狂喜。顺着高僧的指引,王越的目光落到那段给寺院带来荣耀的残铁上:

袈裟不染世间尘,花落花开春复春。
长碑短碣题名处,半是唐人半宋人。

听着僧人讲述"铁袈裟"的来历,诗人注意的不是水田纹,而是它一反常态的洁净,诗人联想到了慧能的偈言"何处惹尘埃"。但是,他的目光很快就

由"铁袈裟"滑到旁边的碑碣上。相对于美艳无比而又稍纵即逝的春花，沉默的青石和"铁袈裟"一样，经受了时间的考验。在诗人看来，这些碑碣——而非佛牙——才是"铁袈裟"的同类。"铁袈裟"的价值不再存在于北宋以来僧人们赋予它并努力加以护持的宗教纪念性，它已转化为时间的象征物，让王越感受到"今来古往自兴亡"。诗中"唐人""宋人"的题名是时间的碎片，而不是完整有序的史册。王越既不相信水田纹的旧说，也没有找到更新的解释。[18]

在诗的开头，王越以脚步串联起灵岩寺各处的景观。这种写法，从唐代已开始，如韦处厚的《盛山十二诗》，即通过游踪将盛山（今重庆开州区凤凰山）的景色次第展开[19]。《盛山十二诗》是"总体分咏"的景观组诗，发展到宋代，就形成了比较定型的"八景诗"[20]。作为诗的类型，"八景"是对同一区域多处名胜的概括，并不一定特指八个景点，实际上还包括"十景""十二景""二十四景""三十六景""七十景"等[21]。

"八景"的选择，大有文章。释仁钦诗中的"灵岩十二景"，包括置寺殿、般舟殿、铁袈裟、朗公山、明孔山、绝景亭、甘露泉、石龟泉、锡杖泉、白鹤泉、鸡鸣山、证明殿，涵盖了古老的殿堂、圣迹、圣物，也包括多种自然景观，而不局限于宗教范围。经过诗文浓墨重彩的描画，这些"景"成为一个个突出的光点。将这些光点连接起来，就成为笼罩整个山寺的网络。

孙瑜《和宋僧仁钦灵岩十二景诗》和崇祯朝督粮参议胡一龙《题灵岩十二景》完全因袭了宋代的名目。[22]明宣德年间户部主事金鼎《题灵岩八景》，所列"八景"有明孔雪晴、方山积翠、甘露澄泉、镜池春晓、书楼远眺、默照幽竹、松斋皎月、竹径晚风[23]，却几乎看不出与佛教有什么关系。此外，明万历年间还有"灵岩二十四景"之说。[24]

《灵岩志》编纂于康熙三十五年（1696）。其卷一"图引"对"十二景"进行了删减，称：

>旧图十二景，佛宇过半，嫌其香烟太浓。今但于奇峰、秀壑、清泉、白石，天然最韵者，标为八景，并二古迹。余悉删去，总图仍旧。[25]

有永泰等十四位寺僧参与《灵岩志》"商定"，里人王昕任"采辑"，马大相为"编辑"。大相字左丞，定陶人，任长清训导。删定的意见可能主要出于马大相与王昕。他们剔除了原有的部分宗教建筑，更多地从审美的角度选择景点。"八景"与"二古迹"包括甘露泉、朗公石、铁袈裟、巢鹤岩、绝景亭、明孔山、凌霄峰、滴水崖、五花殿和摩顶松。其中删除了仁钦版"十二景"中的置寺殿、般舟殿、石龟泉、锡杖泉、白鹤泉、鸡鸣山、证明殿这样的宗教建筑和具有传奇色彩的名泉山峰，而新增的巢鹤岩、凌霄峰、滴水崖、五花殿、摩顶松，多属自然景观。其中称得上宗教建筑的，只有五花殿一处。但是，图中题记声称，五花殿之所以入选，是因为这座宋嘉祐中建造的殿堂"俱极精工"，"但岁月既深，风雨摧残，不无今昔之感。因绘图以志古意，使异日有所考据云"（图8.7）。这里没有谈到建筑的宗教意义，只强调它是一处古迹。另一处"古迹"就是"铁袈裟"。

《灵岩志》附图中第一幅《灵岩总图》（图8.8）据称是"仍旧"。我们见不到"旧图"，或可用高晋等于乾隆三十五年（1770）编撰的《南巡盛典》中《灵岩行宫》一图（图8.9）与之对比。[26] 该图以文字清晰地标出了灵岩寺各个重要的景点，而《灵岩志》的图中没有一处有题记，实质上只是一幅山水画。

卜正民（Timothy Brook）指出，寺志是寺院获得公共名声的有效工具，而编写寺志则是士绅对寺院"最有声望的、耗资最巨的捐赠行为"，"也许令人好奇的，是严格属于宗教问题的材料并不及普通材料多"。[27] 看来，上述现象并非灵岩寺所独有。

有趣的是，无上尊贵的皇帝也常常以一位士人的身份出现。乾隆二十二

图 8.7 《灵岩志》中的《五花殿》图

图 8.8 《灵岩志》中的《灵岩总图》

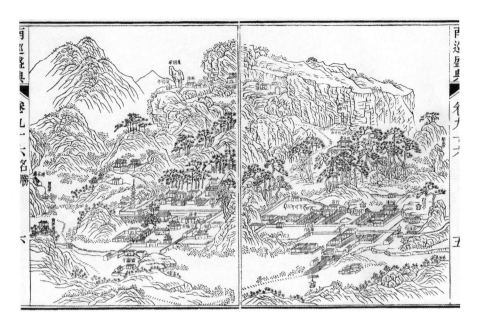

图 8.9《南巡盛典》中的《灵岩行宫》

年（1757）四月二十八日，高宗爱新觉罗·弘历奉皇太后之命到灵岩寺上香，重新订立"灵岩八景"，除保留铁袈裟、巢鹤岩、滴水崖（更名为雨花岩）、摩顶松外，又增加了甘露亭、卓锡泉、白云洞、爱山楼。[28] 他同样偏爱非宗教性的景观，新"八景"中甚至包括他本人到达之前在甘露泉西兴建的行宫爱山楼。[29]"八景"的调整、重组和阐释，反映了灵岩寺在人们心目中的变化。"铁袈裟"虽然自始至终挺立在各个版本中，但身上的宗教光环已日渐黯淡。

弘历在位六十年，曾八次驻跸灵岩[30]，留下了近百首诗，其中八首写"铁袈裟"。尽管有的诗不排除出自"词臣"之手，但至少经过了其本人的审定。这些作品并无多少文学价值可言，从中却可看到弘历观点的变化。他在乾隆二十二年（1757）所作《题灵岩寺八景·铁袈裟》曰：

正编　圣光散去　　191

> 片铁为衣状水田，沧桑几阅镇精坚。
> 谁云五叶一花止，试看伽犁万古传。[31]

此处所说"五叶一花"指达摩以下，法衣经慧可、僧璨、道信、弘忍传到慧能。《坛经》原意是要说明"衣不合传"[32]，但诗中说，袈裟到慧能之后还在继续流传，直至灵岩。若仁钦知道数百年以下的这番金口玉言，该是多么高兴！然而，弘历后来的几首诗，则未免让仁钦的在天之灵感到失望。

乾隆二十七年（1762）春正月《再题灵岩寺八景·铁袈裟》曰：

> 铁铸袈裟图久住，谁能著得自元超？
> 蒲牢设拟鲸鱼发，也似钟声披七条。[33]

传说蒲牢是龙的九子之一，居住于海边，性畏鲸鱼，见之大鸣，故常把蒲牢铸成钟钮之形。袈裟的福田相有七条，又名七条衣。钟声被袈裟包住而难以传扬，只有当钟钮上的蒲牢见到鲸鱼时，才能发出洪钟应有的声音。在弘历眼中，一口铁钟包裹在"铁袈裟"里，若隐若现。

在乾隆三十年（1765）春正月的诗《再题灵岩寺八景·铁袈裟》中，弘历直白地说出了对"铁袈裟"新的解释：

> 铸钟弗就袈裟就，孰是幻兮孰是常？
> 或曰石坚如铁耳，难持一切问荣将。[34]

在这首诗中，弘历认为袈裟的形象并非有意为之，而是铸钟失败后偶然生成的形状。乾隆三十六年（1771）的《四题灵岩八景·铁袈裟》重复了这一看法：

> 祖衣作铁底须惊，七字因之为定评。
> 当是铸钟昔未就，袈裟略似故传名。[35]

传统说法受到了彻底的挑战。乾隆四十一年（1776）的《五题灵岩寺八景·铁袈裟》延续了对旧说的疑问：

> 割烦恼故服消受，一具犹然此路蹊。
> 顶背设非真铁汉，亦谁能着此伽梨？[36]

乾隆四十五年（1780）的《六题灵岩寺八景·铁袈裟》云：

> 铁否石乎半信疑，伽梨路畔是谁遗？
> 朗公设向澄公问，一笑还成两不知。[37]

澄公即朗公的老师佛图澄。"铁袈裟"据信是开山始祖的遗物，如今连他们自己都弄不清楚这袈裟的真相了。"铁袈裟"的重量也不科学啊！乾隆四十九年（1784）的《七题灵岩寺八景·铁袈裟》云：

> 铁铸袈裟千百斤，谁能披得七条纹？
> 可看平石擎崖路，不识分疏不用勤。[38]

乾隆五十五年（1790），年届八十岁的弘历最后一次来到灵岩，他的《八题灵岩八景叠甲辰韵·铁袈裟》曰：

> 一领净衣那论斤，法身披祇当丝纹。

图 8.10
《天工开物》初刻本之《塑钟模图》

铸钟想以不成废,置此半途徒费勤。

该诗的自注对困扰他三十多年的问题做了清楚的总结:

> 此处铁袈裟盖以形似名之,谛视铁模宛然,想系铸钟未成,遂假为胜迹耳。辛卯即有"当是铸钟昔未就,袈裟略似故传名"之句。[39]

铁钟的铸造大约始自宋代[40]。早在明崇祯十年(1637),宋应星的《天工开物》就已印行,其中"冶铸"一节,即详细介绍了用失蜡法和泥范法铸钟的技术(图8.10)。尽管该书在清初遭禁,但人们对铸造原理与技术已不再陌生。"铁模宛然"四字,说明弘历已经看出,所谓的水田纹实际上是范铸的披缝。

乾隆二十七年（1762）以后的几首诗反复提到"铸钟未就"这个毫无神秘感的说法，可知他对此越来越深信不疑。

弘历对"铁袈裟"认识的转变，源于他在当地的见闻。乾隆年间画家杨涵《咏铁袈裟三首》中，有"何人曾制此袈裟""红垆不记是何晨""且道由来重几斤"等句[41]，主人、年代、重量均是一片模糊，可知旧说的动摇，并不只存在于弘历心目中。

如本书开篇所谈到的，嘉庆二年（1797）到灵岩寺访古的黄易见到"铁袈裟"，也认为"或云铸钟未成，其说近理"[42]。黄易《岱麓访碑图》将"铁袈裟"与古碑相提并论，与明人王越的分类方式暗合。黄易称铸钟说"近理"，显示出一种更为审慎的态度。这种态度，可以追溯到顾炎武顺治十八年（1661）所著《山东考古录》。这本可能并未完成的著作中有"考铁"一条：

> 汉时，济南为产铁之地。《后汉志》言"东平陵有铁""历城有铁"。又《韩稜传》肃宗赐陈宠宝剑，曰"济南椎成"。注：椎，直追反。《汉书》作"鍛成"。是不惟产铁，又出名剑。今府学之铁牛、灵岩寺之铁袈裟，皆铁之精英发见于地上者也。[43]

所谓"府学之铁牛"又称"铁牛山"，是一大铁块，长约1.5米，形似牛，旧传为济南建城之镇，其年代待考。2001年10月，此物在济南老城庠门里街12号发掘出土，后在济南老城文庙内建亭安置（图8.11）。"铁牛山"只是外形略似一卧牛，并非有意塑造的艺术形象。[44] 我以此求教苏荣誉兄，他认为很可能是炼炉底部的积铁。

顾炎武这段不长的文字引经据典，建立起一种地方物产的历史。所谓"铁之精英"，意指自然养成的质地精良的铁。其书名中的"考古"一词，当

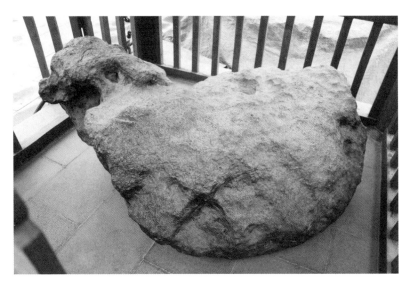

图 8.11 济南老城出土"铁牛山"

然不是近代传入中国的田野考古学（Archaeology），而延续了宋人吕大临《考古图》的传统。与后来的黄易一样，这位博学好古之士也没有找到准确的答案，但是，一种"科学"的态度，已经越来越清晰。

至此，"铁袈裟"的光环没有了，只剩下一个名字。后来，连这个名字也逐渐被人忽略了。

光绪三十三年（1907）6 月 16 日，法国学者沙畹抵达灵岩寺。这是他第二次来到泰山，上一次是光绪十七年（1891）。两次泰山之行，沙畹详细调查了名胜古迹、宗教信仰和民俗文化，并于数年后出版了专著《泰山——中国宗教信仰的专题研究》[45]。他是最早深入研究泰山的西方学者。光绪三十三年的中国之行，其行迹至于东北地区、河北、山东、河南、安徽、江苏、陕西等地。与他同行的是俄国汉学家阿列克谢耶夫（Василий Михайлович Алексеев）[46]。沙畹在灵岩寺住了一夜，主要目的是寻访元代碑刻。在后

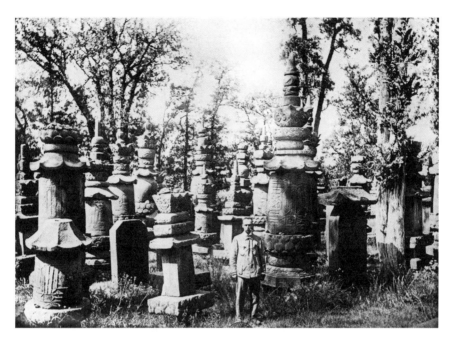

图 8.12 沙畹在灵岩寺

来出版的《北中国考古图录》一书中，沙畹发表了五幅灵岩寺的照片。这是灵岩寺最早的摄影资料，其中除了一幅远景（见图1.1），还包括三幅墓塔林（图8.12）、一幅古树（见图1.2）的照片[47]。但他没有把珍贵的底片留一张给"铁袈裟"。

义和团运动之后，德国在中国获取了多项开矿和修建铁路的权利，陆续派出许多工程师来中国。1907年夏天，德国驻北京公使馆派建筑师鲍希曼（Ernst Boerschmann，1873—1949）设计北戴河度假区。年轻气盛的鲍希曼没有理睬这项公务，而是按照自己的计划，开始了对中国建筑的调查。他由北而南从开封渡过黄河，又沿黄河向东，于9月22日抵达济南。鲍希曼10月4日到达泰山，考察了岱庙、铁塔、青杨树村碧霞元君庙和灵岩寺。[48]在后来出版的《中国建筑艺术与宗教文化·宝塔》一书中，他介绍了灵岩寺

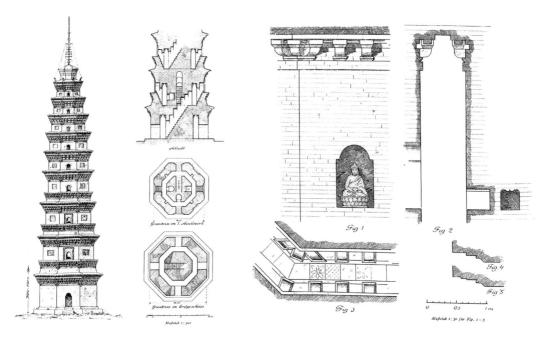

图 8.13 鲍希曼发表的辟支塔实测图

的历史和概貌,刊布了多幅照片,还有辟支塔较为详细的测绘图(图 8.13),显示了他在寺内的工作效率之高。[49]但是,没有任何资料显示他曾注意过"铁袈裟"。

鲍希曼因为不听从公使馆的安排而丢了饭碗。另一位德国建筑师梅尔彻斯(Bernd Melchers,1886—1967)的状态也和他差不多。1916—1919 年,梅尔彻斯利用业余时间考察了北京、山东、浙江等地的古代建筑。她在山东的考察重点是灵岩寺。她的著作收录了灵岩寺千佛殿实测的平面图和照片(图 8.14)[50],特别是系统发表了彩塑罗汉的照片,但是也没有提到"铁袈裟"。

1921 年,日本佛教史学者、真宗大谷派高僧常盘大定(1870—1945)第二次到中国进行佛教史迹的调查。9 月 25 日,常盘在当地人张文山的引

图 8.14 梅尔彻斯拍摄的千佛殿内景

 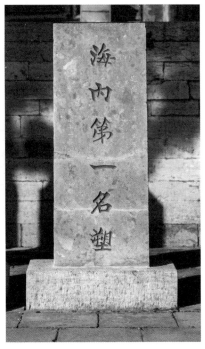

图 8.15 常盘大定（右）在灵岩寺　　　　图 8.16 梁启超题"海内第一名塑"碑

导下，雇了一辆独轮车和一位挑夫，从济南出发。他们大致沿着黄易当年走过的道路，经过艰难的旅行，于 27 日深夜到达灵岩寺。据他介绍，在此之前一年，日本学者松本文三郎和羽溪了谛等已来过这座寺院。当晚，常盘得知六十五岁的住持寂章属曹洞宗，便向他问起山东曹洞宗寺院的数量。寂章答道有一千余座。常盘回忆说："再问成为曹洞宗的年代，答曰是自汉代以来。至此，我没有勇气再往下问了。"住持虽然认为曹洞宗历史久远，但他说寺院里已没有任何文书和碑刻证明该寺与曹洞宗的关系。28 日和 29 日上午，常盘观览了千佛殿、大雄宝殿、鲁班洞、辟支塔、祖师塔（常盘称之为法定塔）、惠崇塔、证明龛和历代墓塔（图 8.15），发现不少碑刻和墓塔与曹洞宗相关[51]。几年前来灵岩寺调查时，梅尔彻斯见到的住持可能也是这位

寂章法师。据梅尔彻斯说，法师并不识字。常盘大定《中国佛教史迹》一书对调查收获有十分详细的记述[52]，他与关野贞合著的《中国文化史迹》，收录灵岩寺建筑、碑刻照片和拓片的图版多达十七个[53]。但这两部书都没有提到"铁袈裟"。

1922年7月3日至8日，梁启超以董事身份到济南参加中华教育改进社第一届年会，并在此前后游灵岩[54]。今千佛殿前有梁启超题并书的石碑一通（图8.16），文曰：

题灵岩千佛殿宋罗汉造像
海内第一名塑
民国十一年七月新会梁启超题[55]

这是对于千佛殿内彩塑罗汉的赞美[56]。"塑"的概念，在中国虽古已有之，但属于众工之事，并不像绘画那样为文化精英所关注。梁启超是新学的代表人物，他对灵岩彩塑情有独钟，无疑受到外来的"雕塑"（sculpture）概念的影响。

得益于中外学者的引导，大量造像、建筑、碑刻纳入现代学术体系中。与这个生机勃勃的新体系相比，灵岩"十二景""八景"黯然失色，再也没有人对"铁袈裟"中的"禅机"低吟漫唱。三十年前的一部武侠小说，书名中出现了"铁袈裟"三字，但只是呼应着书中为复仇而反清的南少林弟子铁杖、铁珠、铁鞋、铁臂等人的名字，与长清灵岩寺没有任何关系。该书也曾提到一座寺院名"灵岩"，却是坐落在河南省。[57]

[1] 关于灵岩寺明清时期历史的梳理，多参考马继业《灵岩寺史略》，第131～153页。

[2] 马大相编，王玉林、赵鹏点校：《灵岩志》，卷二，第22页。

[3] 马继业：《灵岩寺史略》，第141、317页。

[4] 马大相编，王玉林、赵鹏点校：《灵岩志》，卷六，第164页。

[5] 同上书，卷三，第41页。

[6] 安作璋、王志民主编，朱亚非、石玲、陈冬生著：《齐鲁文化通史·7·明清卷》，中华书局，2004年，第453～455页。

[7] 叶涛：《泰山香社研究》，上海古籍出版社，2009年，第25页。

[8] 马大相编，王玉林、赵鹏点校：《灵岩志》，卷二，第17页。

[9] 同上。

[10] 宋思仁撰：《泰山述记》，见《中华山水志丛刊》，第二册，卷四，第426b页。

[11] 马大相编，王玉林、赵鹏点校：《灵岩志》，卷六，第164页。

[12] 同上书，卷四，第87页。

[13] 同上书，卷四，第92页。王越，字世昌，直隶大名府浚县人，天顺元年（1457）任山东按察使，后官至兵部尚书。其事迹及著作见《明史·列传第五十九·王越》（中华书局，1974年），第4570～4577页；赵长海校注《王越集》（中州古籍出版社，2009年）。

[14] 刘禹锡：《刘禹锡集》卷二十五，上海人民出版社，1975年，第230页。

[15] 卜正民（Timothy James Brook）：《为权力祈祷——佛教与晚明中国士绅社会的形成》，张华译，江苏人民出版社，2005年，第111～112页。

[16] 杭侃认为诗中提到的佛牙，可能是李邕《灵岩寺碑颂并序》所云"刳乎辟支佛牙，灰骨起塔"的佛牙。见杭侃：《辟支塔考稿》，见《徐苹芳先生纪念文集》，第91页。

[17] 杨波：《看佛牙考》，湛如编：《文学与宗教——孙昌武教授七十华诞纪念文集》，宗教文化出版社，2007年，第274～276页；于薇：《圣物制造

与中古中国佛教舍利供养》，文物出版社，2018年，第164～170页。

[18] 14和15世纪的法令和观念，并不鼓励甚至阻碍士绅与佛教界的交流（卜正民：《为权力祈祷——佛教与晚明中国士绅社会的形成》，第97～98页）。在王越的诗中还可隐约地感受到僧俗之间的张力。

[19]《全唐诗》，中华书局，1960年，卷四百七十九，第5448～5450页。

[20] 李正春：《论唐代景观组诗对宋代八景诗定型化的影响》，《苏州大学学报（哲学社会科学版）》2015年第6期，第167～172页。

[21] 吴庆洲：《中国景观集称文化》，《华中建筑》1994年第2期，第23～25页。艺术史关于遗迹与十景关系及其历史变迁的研究，最为集中的是对杭州西湖雷峰塔的讨论，比较有代表性的成果有Eugene Y.Wang（汪悦进），"Tope and Topos: the Leifeng Pagoda and the Discourse of the Demonic"（Judith Zeitlin and Lydia Liu, eds., *Writing and Materiality in China,* Cambridge, Mass.: Harvard University Press, 2003, pp.488-552); Eugene Y.Wang, "The Rhetoric of Book Illustration"（Patrick Hanan ed., *Treasures of the Yenching: The Seventy-Fifth Anniversary Exhibit Catalogue of the Harvard-Yenching Library,* Cambridge, Mass.: Harvard-Yenching Library; Hong Kong: The Chinese University Press, 2003, pp.181-217); 吴雪杉《雷峰夕照："遗迹"的观看与再现》（《故宫博物院院刊》2019年第1期，第59～76页）。

[22] 马大相编，王玉林、赵鹏点校：《灵岩志》，卷四，第86～88、138～139页。

[23] 雍正《长清县志》，第126～127叶。《灵岩志》"默照幽竹"作"默照幽吟"，见马大相编，王玉林、赵鹏点校《灵岩志》，卷四，第79页。

[24] "铁袈裟"亦名列"灵岩二十四景"。万历进士、济南知府徐榜有《赋灵岩二十四景排律一首》："袈裟遗此地，衣钵去何年？"长清知县王烈《奉和太府徐公赋灵岩二十四景排律》："袈裟能摆脱，极乐得灵诠。"（马大相编，王玉林、赵鹏点校：《灵岩志》，卷四，第121、122页）

[25] 马大相编，王玉林、赵鹏点校：《灵岩志》，卷一，第1页。

[26] 乾隆三十八年（1773）成书的聂钦《泰山道里记》中灵岩寺《总图》和道光《长清县志》卷首《灵岩行宫图》皆复制《南巡盛典》中的这幅图。

[27] 卜正民：《为权力祈祷——佛教与晚明中国士绅社会的形成》，第174页。

[28]《御制诗二集》，卷六十七，第7叶，《题灵岩寺八景》，爱新觉罗·弘历：《乾隆御制诗文全集》，中国人民大学出版社，2013年，第3册，第476页。

[29]《南巡盛典》之《灵岩行宫》图中右部的院落标有"行宫"二字，为弘历驻跸处。

[30] 关于弘历驻跸灵岩寺历史的系统梳理，见马继业《灵岩寺史略》，第150～153页。

[31]《御制诗二集》，卷六十七，第7叶，爱新觉罗·弘历：《乾隆御制诗文全集》，第3册，第476页。

[32]《坛经》记法海上座问慧能："大师，大师去后，衣法当付何人？"慧能引达摩偈颂，称法衣不合再传："吾本来唐国，传教救迷情，一花开五叶，结果自然成。"（杨曾文校写：《新版敦煌新本六祖坛经》，第68页）"一花五叶"另指晚唐五代南宗禅马祖道一派生出的沩仰、临济，石头希迁派生出的云门、法眼、曹洞，即所谓"两派五宗"。

[33]《御制诗三集》，卷十八，第27叶，爱新觉罗·弘历：《乾隆御制诗文全集》，第4册，505页。

[34] 同上书，卷四十五，第3叶，爱新觉罗·弘历：《乾隆御制诗文全集》，第5册，第15页。

[35] 同上书，卷九十五，第35叶，爱新觉罗·弘历：《乾隆御制诗文全集》，第5册，第801页。

[36]《御制诗四集》，卷三十六，第17叶，爱新觉罗·弘历：《乾隆御制诗文全集》，第6册，第854页。

[37] 同上书，卷六十七，第12叶，爱新觉罗·弘历：《乾隆御制诗文全集》，第7册，第335页。

[38]《御制诗五集》，卷三，第3叶，爱新觉罗·弘历：《乾隆御制诗文全集》，第8册，第245页。

[39] 同上书，卷五十五，第2叶，爱新觉罗·弘历：《乾隆御制诗文全集》，

第9册，第208页。

[40] 有关材料的综述，见韩汝玢、柯俊主编《中国科学技术史·矿冶卷》，第706页。

[41] 马大相编，王玉林、赵鹏点校：《灵岩志》，卷五，第147页。

[42] 故宫博物院编：《蓬莱宿约——故宫藏黄易汉魏碑刻特集》，第189页。

[43] 顾炎武：《山东考古录》，清光绪八年（1882），山东书局版，第4叶。

[44] 明人王象春《铁牛》诗曰："铁牛镇水深藏处，还似石鲸晚啸风。月下依稀头角出，时将黑犊饮池中。"其自注曰："在府学大门内，犹微露其脊，盖建城之镇也。《后汉书·郡国志》云'历城有铁'即此。又谓夜中或见其出入，为神物云。夫铁石至蠢，人每借形取义，通灵有实功。人为至灵，乃或推爵食禄，而不能捍大灾，御大患，黔驴之技，庞然大物耳。岂但不如牛，并不如铁牛。"（王象春著，张昆河、张健之注：《齐音》，济南出版社，1993年，第60页）据说此物后来被沉入大明湖以镇"湖怪"，1958年大炼钢铁运动时，从湖中捞出，因为太重，未能回炉冶炼，不得不埋入地下。有关"铁牛"的讨论，见《济南"铁牛山"身世考辨》，"仝记的博客"，http://blog.sina.com.cn/s/blog_46e4b7bf0102vppb.html#cmt_54FE4097-7F000001-4BFC6103-836-8A0，2018年2月28日 15:36 最后检索。顾炎武关于"铁袈裟"和"铁牛"的考证，影响到清人的写作，如嘉庆三年（1798）举人董芸诗《铁牛》曰："铁牛原是铁精英，欲借神鞭叱尔行。好伴劝农贤大尹，年年努力事春耕。"其自注曰："府学启圣祠前，玉带河西南，有石陷入地中，黝黑而光泽，如卧牛状，而微露其脊，俗呼'铁牛'。按：《后汉书·郡国志》：'东平陵、历城皆产铁。'此与灵岩寺铁袈裟盖同为铁精英发见于地上者。《齐音》以为建城之镇，又谓夜中或见出入，疑为神物，皆附会不足信。"（董芸著，宋家庚注：《广齐音》，济南出版社，1998年，第53页）

[45] Édouard Chavannes（沙畹）, *Le T'ai Chan: Essai de monographie d'un culte chinois, Appendice: Le dieu du sol dans la Chinese antique,* Paris: Ernest Leroux, Éditeur, 1910.

[46] 关于沙畹一行在灵岩寺调查的经历，见米·瓦·阿列克谢耶夫（Василий

Михайлович Алексеев）《1907年中国纪行》（阎国栋译，云南人民出版社，2001年），第82～83页。案，承于润生教授指教，可知该书中译本作者名字"米·瓦·阿列克谢耶夫"系误译，音译应作"瓦·米·阿列克谢耶夫"，见李明滨《阿翰林的学术成就——纪念苏联汉学的奠基人阿列克谢耶夫院士诞辰110周年》（《北京大学学报·哲学社会科学版》1991年第6期，第118～121页）。

[47] Édouard Chavannes（沙畹），*Mission archéologique dans la Chine septentrionale,* Paris, 1913, Ernest Leroux, Éditeur, figs. 829-832.

[48] 德国外交部档案馆保存的鲍希曼日记，记录了他调查灵岩寺的过程。鲍希曼在离灵岩寺步行大约三个小时的一个村子落脚，并寄存行李。然后对路经的青杨树村碧霞元君庙进行了细致考察。他注意到这座道教建筑的装饰元素和灵岩寺佛教建筑中的有些像，认为这一地区的陶瓷构件可能来自附近的博山。感谢赵娟博士提供相关资料。

[49] Ernst Boerschmann, *Die Baukunst und religiöse Kultur der Chinesen. Einzeldarstellungen auf Grund eigener Aufnahmen während dreijähriger Reisen in China.Band III: Pagoden: Pao Tá,* Erster Teil, Berlin und Leipzig: Walter de Gruyter & Co. 1931, S.114-124. 关于该书的研究，见赵娟《图像的景观：鲍希曼的建筑写作与魏玛共和国的"黄金二十年代"》（《美术研究》2019年第6期，第99～103页）。

[50] Bernd Melchers, *China: Der Tempelbau; Die Lochan von Ling-yän-si: Ein Hauptwerk buddhistischer Plastik,* Folkwang Verlag G. M. B. H., Hagen i. W. 1921.

[51] 常盤大定：『中国仏教史跡踏査記』、東京：竜吟社、1942年、第218頁；常盘大定：《中国佛教史迹》，第9、28、76页。

[52] 常盘大定：《中国佛教史迹》，第75～82页。

[53] 常盤大定、関野貞：『中国文化史跡』、第7冊、図版1～17。

[54] 丁文江、赵丰田编：《梁启超年谱长编》，上海人民出版社，1983年，第960页；何成刚：《1922年中华教育改进社济南历史教育会议述评》，《历史教学》2006年第12期，第62～65页；山东省文物事业管理局

编：《山东省志·山东文物事业大事记（1840～1999）》，山东人民出版社，2000年，第40页。

[55] 1935年《长清县志》录此碑文，并称"今有梁启超寄来碑文并书写样式"（李起元等修，王连儒等纂：《长清县志》卷末《灵岩志略上·纪胜》，第3叶a，山东省政府印刷局制印，1935年），可知该碑立于1935年之前。

[56] 关于灵岩寺千佛殿罗汉像的早期调查和研究成果，比较重要的还有罗哲文《灵岩寺访古随笔》（《文物参考资料》1957年第5期，第72～75页）、廖华《长清灵岩宋塑》（人民美术出版社，1959年）、张鹤云《长清灵岩寺古代塑像考》（《文物》1959年第12期，第1～17页）等。

[57] 木翎：《血染铁袈裟》，海峡文艺出版社，1990年。